일신서적출판사

차 례

책 머리에

변함없는 우정을	/ 10
사랑하는 연인에게	/ 12
눈 오는 밤에	/ 15
출가한 딸에게	/ 16
한 해를 보내며	/ 18

제 1 장 편지 쓰기 입문

1. 팬시 쓰기의 필입이	/ 20
(1) 편지를 쓰는 요령	/ 20
(2) 편지의 기본 형식	/ 20
(3) 편지의 기본 용어	/ 20
(4) 편지의 문장	/ 21
(5) 편지의 이해력	/ 21
(6) 편지의 에티켓	/ 21
(7) 편지를 쓰는 태도	/ 22
2. 편지의 서식	/ 23
(1) 편지의 형식(形式)	/ 24
(2) 편지의 호칭(呼稱)	/ 30
(3) 보투의 서식	/ 32

제 2 장 편지의 유형

1. 안부 편지	/ 34
2. 축하 편지	/ 36
3. 감사 편지	/ 38
4. 위문 편지	/ 40
5. 의뢰 편지	/ 42
6. 통지 편지	/ 44
7. 위로 편지	/ 46
8. 거절 편지	/ 48
9. 조회 편지	/ 50
10. 소개 편지	/ 52
11. 상용(공무) 편지	/ 54
12. 팬 레터(fan letter)	/ 56
13. 초대 편지	/ 58
14. 기타 편지	/ 60
(1) 초청장 I(기념식)	60
(2) 초청장 Ⅱ(출판 기념회)	60
(3) 청첩(請牒) I(회갑)	/ 61
(4) 청첩 Ⅱ(결혼식)	/ 62

제 3 장 편지 쓰기 예문 I (예절의 편지)

1. 사랑하는 가족, 친지에게 / 64

. 서용하는 기국, 근저에게	/ 04
아버지께	64
객지에 계신 아빠께	/ 66
외숙님께	/ 67
출가한 딸에게	68
어머니께 드리며	70
아들에게	71
할아버님께	/ 72
손자에게	/ 73
출장 중인 남편을 그리며	74
아내에게 사랑의 마음을	76
숙부님께	78
조카에게	79
형에게	/ 80

동생에게	/ 82
오빠에게 띄우며	/ 86
형에게	/ 87
시험에 떨어진 동생에게	/ 88
당숙이 조카에게	/ 90
장인께 올리는 편지	/ 91
김구 선생이 아들에게	/ 92
2. 다정한 벗에게	/ 94
변함없는 우정을	/ 94
여름 방학 중의 친구에게	/ 96
그 길이 정 형의 길이라면	/ 98
친구에게	/ 100
건강이 최고	/ 101
과(科) 동기에게	/ 102
친구에게 신의를	/ 103
동아리 회원에게	/ 104
미지의 벗에게	/ 105
한 해를 보내며	/ 106
C -11 - 1 - 1	, 200
C 112 2-11 1	, 100
3. 사랑스런 연인에게	/ 107
3. 사랑스런 연인에게	/ 107
3. 사랑스런 연인에게 사랑하는 연인에게	/ 107 / 107
3. 사랑스런 연인에게 사랑하는 연인에게 약혼자에게	/ 107 / 107 / 110
3. 사랑스런 연인에게 사랑하는 연인에게 약혼자에게 아저씬 나의 애인(?)	/ 107 / 107 / 110 / 111
3. 사랑스런 연인에게 사랑하는 연인에게 약혼자에게 아저씬 나의 애인(?) 생일 선물을 보내다니	/ 107 / 107 / 110 / 111 / 112
3. 사랑스런 연인에게 사랑하는 연인에게 약혼자에게 아저씬 나의 애인(?) 생일 선물을 보내다니 침묵은 오해 속에	/ 107 / 107 / 110 / 111 / 112 / 113
3. 사랑스런 연인에게 사랑하는 연인에게 약혼자에게 아저씬 나의 애인(?) 생일 선물을 보내다니 침묵은 오해 속에 못 잊을 그대에게	/ 107 / 107 / 110 / 111 / 112 / 113 / 114
3. 사랑스런 연인에게 사랑하는 연인에게 약혼자에게 아저씬 나의 애인(?) 생일 선물을 보내다니 침묵은 오해 속에 못 잊을 그대에게 내 마음 모든 것을	/ 107 / 107 / 110 / 111 / 112 / 113 / 114 / 117
3. 사랑스런 연인에게 사랑하는 연인에게 약혼자에게 아저씬 나의 애인(?) 생일 선물을 보내다니 침묵은 오해 속에 못 잊을 그대에게 내 마음 모든 것을 갖고 싶은 꿈은 깨어지고	/ 107 / 107 / 110 / 111 / 112 / 113 / 114 / 117 / 118
3. 사랑스런 연인에게 사랑하는 연인에게 약혼자에게 아저씬 나의 애인(?) 생일 선물을 보내다니 침묵은 오해 속에 못 잊을 그대에게 내 마음 모든 것을 갖고 싶은 꿈은 깨어지고 밤이 주고 간 선물	/ 107 / 107 / 110 / 111 / 112 / 113 / 114 / 117 / 118 / 121 / 123
3. 사랑스런 연인에게 사랑하는 연인에게 약혼자에게 아저씬 나의 애인(?) 생일 선물을 보내다니 침묵은 오해 속에 못 잊을 그대에게 내 마음 모든 것을 갖고 싶은 꿈은 깨어지고 밤이 주고 간 선물	/ 107 / 107 / 110 / 111 / 112 / 113 / 114 / 117 / 118 / 121
3. 사랑스런 연인에게 사랑하는 연인에게 약혼자에게 아저씬 나의 애인(?) 생일 선물을 보내다니 침묵은 오해 속에 못 잊을 그대에게 내 마음 모든 것을 갖고 싶은 꿈은 깨어지고 밤이 주고 간 선물 옛 애인을 생각하며 4. 기타 편지 후배를 생각하며	/ 107 / 107 / 110 / 111 / 112 / 113 / 114 / 117 / 118 / 121 / 123 / 124
3. 사랑스런 연인에게 사랑하는 연인에게 약혼자에게 아저씬 나의 애인(?) 생일 선물을 보내다니 침묵은 오해 속에 못 잊을 그대에게 내 마음 모든 것을 갖고 싶은 꿈은 깨어지고 밤이 주고 간 선물 옛 애인을 생각하며	/ 107 / 107 / 110 / 111 / 112 / 113 / 114 / 117 / 118 / 121 / 123 / 124 / 126
3. 사랑스런 연인에게 사랑하는 연인에게 약혼자에게 아저씬 나의 애인(?) 생일 선물을 보내다니 침묵은 오해 속에 못 잊을 그대에게 내 마음 모든 것을 갖고 싶은 꿈은 깨어지고 밤이 주고 간 선물 옛 애인을 생각하며 4. 기타 편지 후배를 생각하며	/ 107 / 107 / 110 / 111 / 112 / 113 / 114 / 117 / 118 / 121 / 123 / 124

주례를 부탁하며	/ 132
K 선생님께 올리며	/ 133
선배 언니에게	/ 136
개업을 축하하며	/ 138
고향에 찾아드니	/ 140

제 4 장 편지 쓰기 예문 [] (계절의 편지)

1. 그리움은 가슴 가득히	
(봄에 쓰는 편지)	/ 142
당신의 봄은 왔는데	/ 142
내가 설 땅은 어딘지?	/ 144
어머님 용서하십시오	/ 146
친구의 길을 밝혀주오	/ 148
타인에게 대화의 광장을	/ 150
부산에 머무르면서	/ 152

2. 타는 태양 물 익는 바다 (여름에 쓰는 편지) / 154 그대의 여름이라면…… / 154 유묵 전시회에 초대하며…… / 156 직장 선배님께 / 158 가신 임 영전에…… / 160 임아! 꿈꾸며 살자 / 162

3. 추억이 머문 뜰에서 (가을에 쓰는 편지) / 165 낙엽지는 길목에서…… / 165 가을의 소야곡 / 168 너와 나의 연가(戀歌) / 170 안녕인가, 친구여! / 173 그 다정했던 시절 / 174 마음에 지워지지 않는 사람에게 / 176

4. 그래도 구원하는 마음 (겨울에 쓰는 편지) / 178 겨우내 생각나는 러브 스토리 / 178

	고독한 날에	/ 182
	믿음이 오가는 애정	/ 184
	눈 오는 밤에	/ 187
	배반당한 애인에게	/ 188
	5. 내 사랑 별에 속삭이며	
	(한밤에 쓰는 편지)	/ 190
	한밤에 주는 마음	/ 190
	사랑의 극치	/ 193
	욕망이여 잠들어라	/ 196
	잊을 순 없으리	/ 198
제 5 장 명작 속의 러브 레터	당신이 돌아오길 별에 빌며	/ 200
(Love Letter)	애인을 빼앗기고	/ 204
(LDVE Letter)	가련한 이여	/ 206
	애정 여로	/ 209
	경애하는 동지에게 I	/ 212
	경애하는 동지에게 Ⅱ	/ 215
* 62		
제 6 장 연시(戀詩)	연시(戀詩)를 감상하기 전에	/ 218
, o a E , dend,	나의 침실로	/ 219
\$30000	님의 침묵	/ 222
	초혼	/ 224
	내 마음을 아실 이	/ 226
	내 연인이여 가까이 오렴	/ 228
	오, 가슴이여!	/ 230
	당신 곁에	/ 231
	헤어지고	/ 232
제 7 장 세계 명언	인생에 관하여	/ 235
	사랑에 관하여	/ 236
	행복에 관하여	/ 239
	명상에 관하여	/ 242
	처세에 관하여	/ 246

부록 호칭(呼稱)

- 1. 부당(父黨) 부족(父族) 의 호칭 / 250
- 2. 모당(母黨) 모족(母族) 외친(外親) 외척(外戚)
- 3. 처당(妻黨) 처의 친족 의 호칭 / 254
- 4. 향당(鄕黨)의 호칭 / 255

변함없는 우정을

참 좋은 글이었다.

역시 고맙군, 친구여!

은빛 찬란한 대지와 얼어붙은 공기. 정녕 올해는 제 맛 나는 크리스마스인가 보다. 영하의 성탄절에 마음마저 얼어붙은 나에게 따뜻한 커피 같은 카드가 마음을 녹여주는구나.

크리스마스!

뭐, 별다른 날도 아닌데 무엇 때문에 그렇게들 떠드는지. 나 같은 놈한테는 평범한 날 그대로인데 무엇이 그리 좋다고 아우성을 치며 다닐까?

아마도 내가 내릴 수 있는 결론은, 그렇게 미친 듯이 다니는 게성탄절인가 보다. 서울의 성탄절과 썰렁한 거리—그마저 인파는 반으로 절감, 네온사인, 가로등은 모두 눈을 감아 아름다운 야광의 진풍경은 멀리 사라져간 옛날 같고 어둠과 음침—그런 거리는 어느 술집 거리의 뒷골목 같구나.

그러나 역시 청춘 남녀들은 그런 대로 명동 같은 거리의 무대에서 연말 분위기를 연출하고 있으니 그것을 보는 것도 그런 대로 심심하지는 않은 것 같다.

이렇게 쓸데없는 소리만 하다 보니까 지면만 차지하는구나.

부산의 생활은 요사이 어떤지? 사업은 잘 되고 있는지, 같이 일하 는 사람들은 잘 있는지 모두가 알고 싶구나. 새로운 한 해의 계획과 희망은 어떠한 것인지, 또 부산에 계속 머무를 것인지? 나도 자네 말대로 새해에는 힘차게 뛰어 볼까 생각하며 필연적인 삶과 치열한 싸움을 하려 한다. 부산 생활을 하루빨리 청산하여 서울서 같이 일 을 하면 어떨지? 부산과 서울의 차이는 있으나 서울에서 같이 우리 의 뜻을 펴 나갔으면 좋겠구나.

서울은 언제쯤 올라오는지? 서로 만나서 새로운 생활과 사업, 그 런 계획을 논의했으면 좋겠는데 난 요즈음 경제적인 사정이 여의치 못해 내려가지 못하니 편지라도 다오.

내가 좋아하는 싱싱한 회를 먹으러 당장이라도 부산으로 달려 갔 으면 하지만 부담이 클까 봐서 꾹 참고 있다.

	새해	에는	=	복	ו	ነት (ኔ	[د	1	받	ヹ		히	- <u>1</u>	=	Ċ		_	2.	두	. (이	투	Ł¢.	H 2	지	フ		フ] {	년	하	0	1	건	강
ò	하기를 바란다.																																		
											_	_		_				-	_		-		_									_			
_							_		-	_	_					-					-						-			-		_		_	
							-				-			_					_		_				-			_				-	_	_	
				_					-			-							_		-							_		_				_	
								_	-			_			_				-			_			_	-									
						_	-		-	-		-	_	-		-	-	-	_	-	-		-		-		_	_		. 1	^	- 1	n .	. 1	
									-		-	_		-					-		-		-					-		-		-	/	-	
							-					-		-			_				-		-		_				5		푹	0]7	1	

사랑하는 연인에게

제가 애써 키우고 또 가꾼 환한 웃음을 경쾌한 그대의 길 위에 비춰 드립니다. 이렇게 깊이 그리고 아름답게……. 그 누구에게도 주지 않았던 순결한 마음으로만 키워온, 나의 진실로부터 나온 미소를 말입니다.

먼 훗날

바래진 사랑으로 갈림길에 서지 않기 위해 항상 전 스스럼없는 그대와 나를 생각합니다.

때때로

하늘과 땅이 우리 것인 양

조금은 여유 있는 삶으로 해서

오늘과 내일을 조화롭게 살아갈 수 있도록

그런 용기와 자세를 가져야겠다고 생각하면 왠지 눈시울이 뜨거 워지고 뭔지 알 수 없는 것으로 가슴은 암담할 뿐이에요.

빚진 오늘에서

내일을 찾는다는 건 어려운 일이지만

결국은 살아보겠다고 디딘 걸음

어서 빨리 눈물을 닦고 겹쳐진 눈웃음 속에 "멋진 일이야", "아름 다운 세상이야" 하고 소리 질러 보렵니다.

뜨거운 안녕도 함께 곁들입니다.

사는 데까지 살아 보는 것.

좀더 높은 삶의 의의를 갖고 목적 의식만 망각하지 않는 한 어떤 대상을 향해

감긴 눈속에서

뜬 눈 속에서

해야 함 일이 너무도 많습니다.

글도 써 봐야겠고

땅을 파서 나무도 심어야겠고

쌀을 씻어 밥도 지어야 하지 않겠습니까?

그렇다고 따분해 함 건 없습니다.

모두 다

지금 위치에 만족을 느끼고

설령 불만이 가득하다 하더라도

가볍게 쓰러지지 말고 노력하고 또 힘써야 함이니.

눈물이 맺히면서

가슴을 앓아도

뜨거운 미소를 배운 그대, 그리고 나,

또다시 세상을 배워 가면서 살아야 할 사람들

희망의 씨앗을 뿌려 가면서 살아 보는 것

가진 것들을 모두 나누면서 말입니다.

봄은 와 있는데,

봄은 와 버렸는데.

내 마음에 봄은 어느 때쯤 찾아와서 자리 잡을까?

텅빈 가슴에다 뭔가 꽉 채워야겠는데

요즈음의 연인

	표스듬의 성약
	빈 가슴을
	분노와 슬픔과 조그마한 기쁨을 가져와다오.
	또 하나
	운명이란 단어를 배웠습니다.
	아픈 가슴에서도
	뜨겁게 그리고 차디차게 말입니다.
	안녕! 또 안녕을!
	건강하세요. 주어진 생활에서 착하게, 곱게, 건강하게
	다시 한 번 더 미소와 더불어 안녕, 안녕을
-	
-	

는 오는 방에

71	7
^\	

온누리가 하얗게 채색되고 정다운 이야기에 귀 기울인 당신의 집 질 화로엔 밤알이 토실토실 익어 갈 것입니다.

콩기름 불

실고추 기름이 가늘게 피어나던 밤에 파묻어 놓은 불씨를 헤쳐 잎담 배름 피우며 고 녀석 눈동자가 초롱 같다고 불쑥 뱉을 것입니다.

곱슼머리 내 부드러운 머리를 쓰다듬어 주시던 할머니는 지금 어디 가셨는지?—그래도 바깥에는 연신 눈이 내리는 모양입니다.

오늘 밤처럼 눈이 내릴 때면

다만 이제는 나 홀로 눈만 밟으며 가고 말 것입니다.

코트 자락에

할머니의 구수한 옛이야기를 담고서

어린 시절의 그 눈도 밟으며 가렵니다.

출가한 딸에게

네가 시집을 간 지도 어느새 두 달이 지났구나.

그 동안 시부모님 편안하시고 정 서방도 무고하냐? 시집이야 갔지만 어린애와 다를 바 없는 너를 보내고 자나깨나 불안하기만 하구나.

집에 있을 땐 손가락 하나 까닥도 않던 너였기에 더 말해서야 무 엇하겠냐마는 하나하나가 그 어머니의 그 딸로 불리어지니 모르는 것은 솔직하게 시어머니께 여쭙고 배워서 귀염 받는 새며느리가 돼 야 한다.

지난날의 게으름을 부질없이 탓하거나 신세 타령은 하지 말고 뭔가 하나라도 더 배우겠다는 열의를 가져라.

또 네가 이것만큼은 자신 있다 하더라도 "어머님, 이렇게 하면 될지 모르겠어요."라든지, "어머님, 이건 이렇게 하면 괜찮겠죠?" 하는 식으로 동의를 구하면 네 시어머니도 기뻐할 것이고 귀엽게 여겨알뜰히 보살펴 줄 것이다.

만사는 작은 것 하나에서부터 시작되니 짜증 부리지 말고 차근차 근 모든 살림살이를 할 수 있는 부덕(婦德) 과 생활의 지혜를 터득하 면 큰 어려움은 없으리라 생각한다.

시집살이는 자기 위주로만은 할 수 없다는 것을 어렴풋하게 알게 되었을 게다. 집안이 화목하고 아무하고나 잘 어울리면 너의 행복과 시집살이는 원만하게 이뤄질 뿐만 아니라 사랑의 열매도 맺을 수 있

일	를 것이다										
	이 어미	의 말여	게 귀를	기울이]고 :	귀 염	받는	며느리	, 사랑	받는	아내
フ	· 되도록	·····.									
	오늘은	여기서	이만	줄이니	몸	성히	잘 있	거라.			

한 해를 보내떠……

바야흐로 막바지에 오른 황혼이 어둠에 짙깔리며 다사다난했던 한 해가 미련도 없는 듯 저물고 있습니다.

새로운 역사가 생성되고 수레바퀴처럼 맴도는 시간의 궤적이 돌 이킬 수 없는 한 해의 끝을 마무리하고 있습니다.

○ 선생

지난해는 정말 무척이나 힘든 한 해였습니다.

이제 먹기 싫은 나이가 새삼스럽게 의식되고 그러다간 연륜이란 것은 두려움을 잉태하고…….

어떤 위치에서 어느 방향으로 발길을 디딜 것인가를 생각하지 않을 수 없나 봅니다.

○ 선생

다가오는 새해는 존경하는 선배님과 후배들의 뜨거운 성원 아래 펼쳐지는 저의 희망찬 해이기도 합니다.

오로지 저를 아껴주는 가운데서 오늘이 있을 수 있으며, 내일이 또한 기약되는 것입니다.

부족한 한 인간에게 사랑의 채찍질과 배전의 지도 편달을 바랍니다.

끝으로 ○선생이 하시는 일에 영광이 함께 하기를 기원하면서 새해에 복 많이 받으시기 바랍니다.

- 1. 편지 쓰기의 건접이 /20
- 2. 편지의 44 /23

1. 편지 쓰기의 길잡이

편지(便紙)란 소식이나 사연을 서로 전하거나 용건을 적어 보내는 글이다. 직접 말하는 것과는 달리 종이 위에 자신의 의사(意思)를 기록하여 상대에게 전달하기 때문에 누구나 쉽게 쓸 수 있다고 생각하겠지만 막상 쓰려고 하면 쉽지 않다는 것을 느끼게된다. 특히 보내는 이의 교양이나 에티켓이 잘 반영되기 때문에세심한 주의를 기울여야 할 것이다.

(1) 편지를 쓰는 요령

편지는 전달하고자 하는 내용을 간결하고 알기 쉽게 써야 한다. 상대방이 내용을 일목 요연(一目瞭然)하게 이해할 수 있어야 한 다는 것이다. 무슨 말을 하려고 하는지 핵심을 잃어버린 글은 읽 는 이에게 거추장스럽고 귀찮게 여겨질 수밖에 없다.

(2) 편지의 기본 형식

편지를 쓰는 데 일정한 기본 형식(基本形式)이 있는 것은 아니지만, 최소한의 예의를 지키는 형식은 갖추는 것이 좋다.

하지만 지나치게 형식에 치우치다보면 오히려 부자연스럽고 거리감을 느끼게 하는 글이 되기 쉽다. 공감(共感)을 얻을 수 있고예의에 어긋나지 않는 형식을 갖추는 것이 무난하다.

(3) 편지의 기본 용어

편지를 쓰려면 먼저 상대방과의 관계를 분명하게 알고 정확한

호칭이나 용어를 사용해야 한다. 보내는 이와 받는 이의 관계-친 숙, 상하(上下) 관계 따위—에 따라 호칭이나 용어 자체가 변하기 때문이다. 그러므로 호칭이나 용어부터 심사 숙고하여 받는 이에 게 불쾌감을 주지 않아야 한다

(4) 편지의 문장

편지를 쓰는 데는 그 문장이 정중하고 정확성이 있으면서도 품 위를 잃지 않아야 한다. 긴박한 상황이라고 해서 제멋대로 쓰여진 밑도 끝도 없는 내용은 다시 생각해야만 할 것이다. 어떻게 표현 해야 용건을 바르게 전달하고 예의에 벗어나지 않으며 정중함을 잃지 않는가를 생각하여 조심스럽고도 짜임새 있는 문장으로 구 성해야 한다

(5) 편지의 이해력

편지는 상대방의 얼굴을 마주 보지 않고 쓰기 때문에 통상 일 방 통행의 대화가 된다. 그러므로 대담한 표현과 깊이 있는 자기 설명을 진지하게 할 수 있다. 따라서 말보다 이로 정연(理路整然) 한 의사 소통을 할 수 있는 이점(利點)이 있으므로, 이를 잘 활용 하여 상대방이 충분히 이해할 수 있도록 글을 써야 한다.

(6) 편지의 에티켓

'웃는 얼굴에 침 못 뱉는다'는 말처럼 비록 한 장의 편지일망 정 깍듯이 예의를 지켰을 때 과연 누구를 위한 것이 되겠는가? 편지에서의 에티켓은 다름 아니라 편지 속에서 교양이나 개성. 인간미 등으로 표현되어 나타난다.

그러므로 누구든지 이 정도는 알아두면 도움이 될 것이다.

- 편지는 깨끗한 흰 종이에 바르게 쓰자.
- 정성 들인 흔적이 보이도록 쓰자.
- 기본 상식과 예의를 지키면서 쓰자.
- 내용을 반드시 검토하여 오ㆍ탈자가 없도록 쓰자.

(7) 편지를 쓰는 태도

편지를 쓸 때는 무엇보다 마음에서 우러나오는 그런 성실한 자세와 경건한 마음을 가져야 한다.

지식의 유무를 떠나서 진지하게, 명확한 내용과 깨끗한 친필로 서로가 이야기를 하듯 격의 없게 쓸 것이며, 겉치레가 되어서는 안 된다. 지나친 자기 과시로 어려운 문자를 남발하거나 예의를 벗어난 오만한 필체는 혐오감을 불러일으킬 따름이다. 지위 여하에 따른 호칭과 보편 타당성 있는 언어를 구사하여 겸허한 태도로 일관한다면 바람직한 편지 쓰기의 자세가 될 것이다.

2. 편지의 서식

사람이 살아가는 데 있어서 편지는 그림자처럼 따라다니는 필 요 불가결한 것이다.

이런 중요성을 감안하여 가능하면 좋은 편지, 멋진 편지를 써야 한다. 따라서 쓰는 이의 따뜻하고 아름다운 마음이 꾸밈없이 자연 스럽게 표현되었을 때 훌륭한 편지가 된다.

(1) 편지의 형식(形式)

※ 편지 형식의 예

영만씨.

제법 차가운 날씨에 안녕하신지요.

서두

바람은 떨리듯 하늘거리고 주위엔 인기척 하나 없는 오롯한 밤입니다. 저리도 밝은 달은 지금 영만씨께 향 - 하고 있는 저를 충동질하고 있습니다.

보내 주신 편지에 침묵만을 지킨 저를 맘껏 나무라 주세요. 아울러 이제부터 무의미한 침묵은 멀리하겠음 을 약속합니다.

제가 침묵으로 시종하지 않을 수 없었던 지난 나날 들……. 갖은 시련과 아픔을 참아야만 했습니다. 추잡한가 하면 볼썽 사납고, 그러노라면 한풀 꺾이고 방황도 하고 삶의 회의도 느꼈습니다.

본문

이제 괴롭고 슬픈 날은 잊혀지고……. 모래알처럼 수많은 일 중에서 영원의 늪처럼 묻히지 않고 뇌리에 남아 있는 순간순간은 하나같이 아름답게만 여겨집니 다.

이런 아름다움을 간직한 채 젊음은 멀어져 가고 세 상살이는 힘겹게만 전개되고 있습니다.

영만씨.

쓰다 보니 쓸데없는 말만 했나 봅니다. 그러나 전 이런 말을 쓰지 않으면 안 되겠기에…… 이해를 바라겠어요.

부디 건강하시기 바라면서 펜을 놓습니다.

결언

2000. 8. 25. 민으로부터

1) 서두

편지의 서두는 호칭, 시후, 문안으로 성립된다.

① 호칭(呼稱)

손아랫사람이 윗사람에게 드리는 경우. 부모님께 하는 편 지라면 '아버님 보옵소서', '어머님께 올립니다' 등의 형식 으로 쓴다

한편 윗사람이 아랫사람에게 할 때에는 '보옵소서' → '보아라'로. '께'→ '에게'로 바꾸면 된다.

또한 지위가 높은 분이나 선배되는 이에게는. '삼가 글월 을 ○○님께 올립니다'나 '드립니다'로 쓸 수 있다.

② 시후(時候)

자연의 변화에 따라 적절하게 구사하면 되는 것인데, 이는 음악에 있어서 중심이 되는 것이 나오기 전 하나의 윤활유 역할을 하는 시그널뮤직 같은 효용성을 지니고 있다. 자기 눈에 비친 평범한 것들을 솔직하게 옮기면 된다

※ 우선, 1년을 달별로 나누어 살펴보면

1월

- · 새해를 맞아
- 신년을 맞이하고 나서
- •백설이 뒤덮인 ○○년을 맞아
- ·올해는 그대에게 신의 축복이 있기를 빌며

▶ 2월

- •엊그제가 정월인 것 같더니 벌써 2월이 왔군요.
- · 찬바람 속에도 매화는 피고
- 2월이긴 하지만 아직도 눈발은 나부끼고

▶ 3월

· 만물이 소생하는 봄!

- 화창한 봄날에
- · 버들가지 제철을 자랑하는
- 여인의 치마폭에 3월이 감기는 이때

▶ 4월

- ·개나리가 더욱 예뻐 보입니다.
- · 남풍에 꽃 소식이 전해 왔습니다.
- · 봄도 무르익는 4월이라오.

▶ 5월

- •라일락 향기 그윽한 이때
- · 신록의 계절은 왔는데
- 5월은 당신의 달

▶ 6월

- · 점점 무더워지는
- •봄인가 싶더니 여름은 익어가고
- •꽃잎은 떨어지고 녹음은 짙어가는데

▶ 7월

- · 장마철이 본격적으로 시작되는
- •일 년에 한 번만 만난다는 견우, 직녀의 날
- · 피서를 생각하기엔 조급한 이때

▶ 8월

- 바다가 부릅니다. 손짓합니다.
- · 찌는 듯한 8월에
- · 나라를 되찾은 감격스런 8월은
- •하기 봉사는 더없이 보람을 주었소.

▶ 9월

- 통일로의 코스모스 피어나는데
- ·더위가 점차 물러나는 이 9월에
- 홀로 피어나는 들국화가 좋습니다.

▶ 10월

• 귀뚜라미 슬피 우는 초가을에

- 만물이 익어가는 즈음
- · 독서의 계절. 낙엽지는 10월

▶ 11월

- ·제법 날씨가 싸늘해졌나 봐요.
- 첫눈 내리니 마음은 얼어 가는데
- 겨울답지 않게 포근한 날씨

▶ 12월

- 한 해를 보내야 하는 어수선한 달
- ㆍ지붕 위에 쌓인 하얀 눈이
- •이 해가 다가기 전에
- 방학을 맞으며
- 짓글벸 소리에 사랑도 움트고

※ 다음, 계절별로 나누어 살펴보면

▶봄

- 봄이라기 하나 아직도 추위는 여전한 이때
- •개울가에 파릇한 풀잎은 새 희망에 벅찬
- · 무한한 가능성을 보여주는데
- · 초가 삼간 오막살이에도 햇살은 비치고 겨우내 얼어붙었던 내 마음에도 정녕 봄은 왔나 봐요.

▶ 여름

- · 가뭄이 지속되던 끝에 드디어 수은주가 35도를 오르락하고 있습니다.
- ·사상 최대의 홍수로 인해 수마가 할퀴고 간 지금은 뒤치다 꺼리에 골몰하고 있습니다.
- •역시 바다가 그리워지는 계절이라 피서 계획에 마음이 들 떠 있을 당신을 그리며

▶가을

• 천고 마비의 가을을 맞아 임을 그리는 마음은 날로 더해

가던 때

· 낙엽지는 소리, 귀뚜라미 우는 소리에 외롭고 쓸쓸한 밤은 깊어만 가는데

▶겨울

- ·일기가 고르지 못한 요즈음, 두툼한 코트 깃을 올리고 발 길을 재촉하는 때라
- ·소한(小寒)이라고는 하지만 추운 줄도 모르고 지내고 있으니 걱정하지 않으셔도 좋으리라 생각합니다.
- ·마지막 잎새가 도로 위에 구르던 것이 어제인 것 같더니 벌써 소설(小雪)이라니 세월의 흐름을 막을 수는 없는 것 같습니다.

③ 문안(問安)

먼저 상대방의 근황을 묻고 자신의 안부를 전한다.

오랜만에 소식을 전하는 편지라면 '자주 문안 드리지 못하여 송구스런 말씀 어떻게 여쭈어야 될지 모르겠습니다.' 또는 '장기간 뵙지 못해 여러모로 궁금합니다.'로 하면 무난하다.

특히 은혜를 입었을 때에는 '늘 살피시고 도와주심에 감사합니다.' 또 '지난 모임은 각별한 배려로 무사히 끝났음을 감사드립니다.'의 식으로 하면 된다.

생면 부지의 사람에게는 '당돌하게 이런 글월을 드려 실 례인 줄 압니다만……' 또는 '무례함을 무릅쓰고 글월 올립 니다.'하는 식으로 쓰면 된다.

한편 서두를 생략하는 경우가 있는데, 즉, 조위(用慰)나 재해(災害)를 위문하는 편지에선 애초부터 본문(용건)으로 시작하는 것이 예의가 된다. 기타 급무(急務), 단순한 사무적인 것의 회답은 '전략(前略)하옵고', 또는 '제번(除煩)하고'로 쓴다. 엽서 사용시도 이것이 널리 쓰인다.

2) 본문

안부가 끝나면 본 용건의 사연을 쓴다.

- 아뢸 말씀 다름이 아니라
- 드리는 말씀은 다름 아니라
- 오늘 하고자 하는 말은 다름 아닌 따위를 쓰고 본격적으로 시작한다.

본문을 쓸 때는 쉬운 문장으로 정확하게 요점이 드러나게 해야 한다. 그리고 품위 있는 용어를 취사 선택해야 하며, 소위 문자를 쓴다고 난해한 한문투나, 외래어 내지 외국어의 남용은 삼가는 것 이 바람직하다.

또한 경어(敬語) 사용 문제도 중요시되는데 이는 상대방의 지 위, 신분, 자격에 알맞도록 써야 한다. 버릇 없는 건방진 말투나 자기 신분과 동등하거나 또는 그 이하일 때 지나친 경어 사용은 실례가 되는 것이다. 특별히 기억할 것은 노인에게 대해선 유행어 (流行語)나 외래어(外來語) 따위는 쓰지 않는 게 좋다.

3) 결언

끝맺는 말은 서두와 상대적(相對的)인 것으로, 그 축원(祝願)은

- 아무쪼록 신의 가호가 있기를 빌며……
- 내내 안녕을 바라며……
- 앞날에 행운이 깃들기를 바라며.....
- 의 식으로 쓰고 마지막으로.
 - 이만 줄입니다.
 - 그럼 이만 사뢰나이다.
 - 난필 용서 바랍니다.
 - 회답 주시길 바라며 이만…….
 - 이만 페읔 놓는다
 - 총총 이만……
 - 그럼 몸 건강하기를......

등으로 쓴 뒤에 '안녕히 계십시오.' 또는 '안녕히……'로 끝맺

음 한다.

다음 연(年) 월(月) 일(日)은 보통 월과 일만 기록하지만 초대 장 등 특별한 경우에는 모두 다 쓴다. 정취를 돋우기 위해서도 마 찬가지이다.

- 10월 27일
- 11월 29일 첫눈 내리는 밤에
- 8월 8일 해운대를 떠나며……

등으로 쓴다.

끝으로 서명(署名)은 동성 동본(同性同本)일 때는 성을 생략하며 한집안 사람끼리도 마찬가지로 이름만 쓴다.

상대방이 윗사람이라면 자기 이름 밑에 좀 작은 글씨로 '올림', '드림'따위로 쓰고 동료 이하인 사람일 때는 '적음', '씀', '글' 따위로 쓴다.

이름 앞에는 편지를 받는 이와의 관계에 따라

아들 〇〇 올림

딸 🔘 상서

사위 🔘 사룀

제자 〇〇 드림

친구 〇〇 드림

등으로 쓴다.

그 밖에 추기(追記)가 있는데 추신(追伸·追申)이라고도 하며 영어로서는 PS 또는 P.S.(postscript)라고 한다. 이것은 본문에서 쓰지 못한 것을 서명 뒤에 덧붙여 기록하는 것으로 이때는,

(추기) ····· 또 한 마디 적는다.

또 한 말씀 올립니다.

(2) 편지의 호청(呼稱)

◇ 각하(閣下) : 원칙적으로 국가 원수(元首)에 한해서만 사용한다.

◇ 좌하(座下) : 조부모, 부모, 선배, 선생 등 각별히 존경하는 분

- 이나 윗사람에게 사용되는. 귀하보다 상위(上位) 에 속하는 존칫이다.
- ◇ 귀하(貴下) : 공문상으로 널리 사용되는 존칭으로, 이는 '좌 하'로 하기는 지나친 것 같고 그렇다고 아랫사 람으로 생각하기에도 어려울 때 무난하게 쓰인 다. 이때는 남녀. 지위 여하를 막론하고 두루 쓰 이다
- ♦ 안하(案下): '귀하' 와 같은 경우 사용.
- ◇ 선생(先生) : 사회적으로 이름난 명사나 스승, 어른에게 사용 된다. 여기에서 '님' 자를 붙이게 되면 융숭한 대 접이 된다. 물론 남녀 불문하고 쓰인다.
- ◇ 여사(女史) : 사회적으로 저명하거나 결혼한 여자를 높여서 일컬을 때 널리 사용된다. 미혼 여성에게는 불가.
- ◇ 형(兄) : 친구, 동년배 등에 정답게 쓰인다. '형'자(字)가 든 존칭은 많이 있으니-대형(大兄), 아형(雅兄), 인형 (仁兄), 학형(學兄) 따위—단순한 형(兄)보다는 친밀 감이 있어 좋다. 문학상의 교우일 때는 사형(詞兄)으 로 통한다.
- ◇ 씨(氏) : 자기 자신과 비슷한 경우의 사람에게 일반적으로 사 용된다.
- ◇ 군(君) : 자기보다 아랫사람이거나 친구, 특히 스승이 제자에 게 호칭할 때 많이 쓰인다.
- ◇ 양(孃) : '여사'가 기혼 여성에게만 쓰인다면 '양'은 미혼 여 성에게만 사용된다. 대체로 이 호칭은 동년배나 아랫 사람에게 쓰인다.
- ♦ 님 : 상하, 남녀 불문하고 가장 많이 사용되는 존칭이다.
- ◇ 께. 에게 : '께'는 윗사람에게. '에게'는 아랫사람에게 보통 쓰인다

(3) 봉투의 서식

보내는 사람

서울시 종로구 세종로 80번지 김 철 수 우표

110 - 821

받는 사람

서울시 중구 충무로2가 21번지 춘성빌딩 301호 이 영 희 귀하

100860

▲ 일반우편

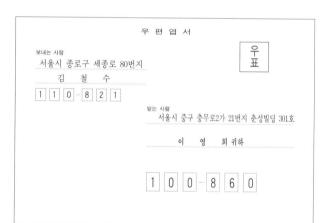

▶ 우편엽서

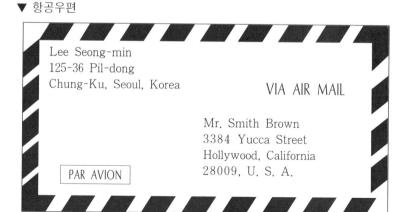

- 1. 안부 편지 / 34 2. 축하 편지 / 36
- 3. 참사 편지 / 38
- 4. 위문 편지 / 40
- 5. 의로 편지 / 42
- 6. 통지 편지 / 44
- 7. 위로 떨지 / 46
- 8. 개혁 편지 / 48
- 9. 조회 편지 / 50
- 10. 소개 편지 / 52
- 11. 샹용(공무) 편지 / 54
- 12. 型 라티 (fan letter) / 56
- 13. 초대 편지 / 58
- 14. 기타 편지 / 60

안부 편지

안부 또는 문안 편지는 편안 여부를 묻는 인사의 편지다.

부모의 곁을 떠나 객지 생활의 어려움을, 고향 소식과 집안의 편안을 궁금히 여기는 정성 어린 편지들이 오갈 때 비록 몸은 멀리 떨어져 있지만 마음만은 그곳에 있어 객지 생활의 어려움도 하시름 덜게 된다.

끊어진 우정의 회생을 위해 친구에게, 사랑의 연연함을 돌이키며 국토 방위에 여념 없는 군인에게, 출장 중인 남편을 걱정하는 아내에게, 이역 만리 타지에서 향수를 달래는 친지들에게, 청빈 낙도의 고고한 스승님께 한 줄의 글귀로 정감을 불러일으키고, 얼어붙었던 마음을 녹일 수 있는 것이 안부 편지다.

이 울고 웃는 인생살이에 안부 여하가 결코 외면될 수는 없는 것이다

그러할진대 생각을 가다듬고 단 한 줄의 글월일망정 소식을 전해야 겠다. 안부의 편지를…….

안부 편지 예문 - 어머니께 드리는 안부 편지 -

어머니께

어머니 그간도 별고 없으십니까?

어머니 곁을 떠나 온 지 한 달이 지났지만 항상 제 마음은 어머니 의 건강에 가 있습니다.

저는 어머니 염려 덕분으로 아무 탈 없이 잘 지내고 있습니다.

요즈음 드시는 것은 잘 드시는지? 식사 때마다 동생들 챙기시느 라 잘 드시지도 못하는 어머니 모습이 눈에 선합니다. 맛있는 음식 동생들 생각만 하지 마시고 어머니도 잘 챙겨 드세요. 그리고 힘든 일은 애들에게 맡기시고 무리하지 마시구요.

이제 저도 서울 생활에 제법 익숙해지는 것 같습니다. 처음에는 모든 것이 낯설고 서먹서먹하기만 했는데 시간이 지나면서 저 같은 촌놈도 서울 사람 못지않다는 생각이 들곤 합니다.

어머니, 제 역려는 조금도 하지 마시고 조금 한가해지면 서울에 한번 다녀가세요. 서울 구경도 하시고 아들이 어떻게 사는지도 보시 면 걱정하시던 마음도 조금 놓이실 겁니다. 저도 회사의 바쁜 일이 마무리되면 조만간에 집에 한번 다녀가겠습니다.

소식 또 전하겠습니다. 건강하세요.

축하 편지

축하를 하는 것도 매우 다양하다. 이를테면 결혼, 해산, 돌, 입 학, 졸업, 환갑 등등인데 어떤 것이건 솔직한 마음으로 진실된 사 연을 전달해야 한다. 받는 이의 기쁨과 일치가 될 때 직접 찾아 가지는 못했더라도 축의(祝意)는 고조될 것이다. 편지를 쓸 경우 시후와 안부는 생략하고 축하하는 마음의 표시만 전하면 된다.

축하 편지 예문 I -고등학교에 입학한 동생에게 -

미경아

입학을 축하한다. 좋은 성적으로 입학했으리라 믿는다. 한시도 마 음 놓지 못하신 아버지께서 오늘 밤부터는 다리 뻗고 주무실 수 있 으시겠단다.

입학 선물로 불어 사전을 보낸다. 며칠 뒤에 머리도 식힐 겪 다녀 가거라.

네가 좋아하는 오징어도 구워놓고 기다리겠다. 안녕.

축하 편지 예문 Ⅱ - 어려운 시험에 합격한 약혼자에게 -

\bigcirc W

광명 일보(光明日報) 기자(記者)로 입사(入社)하셨다구요. 어제 전 화로 소식 듣고 너무너무 기뻐 글로 다시 축하의 뜻을 전해요.

정말로 축하해요. 그리고 너무너무 기뻐요. 사상 유례 없는 70대 1의 치옄한 경쟁을 뚫고 당신이 합격 하다니…….

이제부터 지(知)와 덕(德)을 겪비한 나의 당신에게 박력 있는 필치 로 분연히 일어날 수 있는 기회가 주어진 것 같아요.

많은 언론인이 약자를 외면하기 일쑤고 불의를 알면서도 금력과 권력에 아첨을 주저하지 않으니 자타가 공인하는 무관의 제왕은, 사 회의 목탁은 어디에서 찾을까요?

사랑하고 존경하는 당신만은 굳게 믿어요. 사회의 불의를 신랄하 게 비판하고 약자의 편에 서겠다던 연애시절의 그 강한 결의를 말이 에요. 예리한 필봉으로 종횡 무진 명성을 떨칠 훗날의 당신을 그리 면서 저는 당신 못지않은 자부와 긍지를 갖고, 당신의 아내가 될 것 을 한량없이 기쁘게 생각해요.

어머, 죄송해요. 축하를 드린다는 것이 지나친 압력(?)을 가한 것 같아서 말이에요.

아무튼 당신이 훗날 존경 받는 목탁의 사자(使者)가 되는 데 가정 의 어려움이 있다 하더라도 감수하겠음을 하늘을 두고 맹세해요. 부 디 당신에게 바른 길로의 승리만이 있기를 빌겠어요. 두 손 모 아.....

3. 감사 편지

감사를 표시하는 편지는 상대방의 호의나 정성, 노력 여부에 대 해 고마움의 뜻을 나타내는 데 그 목적이 있으므로 있는 그대로 의 자기 진심을 표시하면 된다.

그런데 유의할 점은 시의(時宜)를 잘 맞추는 것이 중요하다. 감 사를 표시하는 적절한 시기를 놓치면 효과가 적어지게 마련이다.

감사 편지 예문 -친구 삼촌에 대한 감사-

구용이 삼촌께

찌는 듯한 한여름날에 닷새간이나 잠자리와 먹을 것을 제공해 주 셔서 너무 고마웠습니다.

정성과 염려 덕분으로 회사 일도 무사히 마쳤고, 아울러 불편하신 목에도 불구하고 최남단의 명승지인 금산을 안내해 주셔서 감회가 깊은 그림 한 폭이나마 남길 수 있었습니다.

저희 어머니께서도 그곳 구용이 삼촌 댁의 거처와 집안 이야기를 전했더니 무척 기뻐하였습니다. 특히 삼촌 댁 꼬마 애들의 재롱은 퍽 인상적이었으며 아직도 눈앞에 아른거립니다. 내년 여름에도 기 회가 있으면 들름지 모르나 그때는 신세지지 않겠습니다. 지금 생각 같아서는 구용이 삼촌 내외분을 모시고 올해 신세진 것에 보답할 작 정입니다.

거듭 감사하는 마음으로 안부 전합니다. 그리고 가내의 평안을 바 랍니다.

위문 편지

어떤 불의의 사고(수해. 화제. 도난. 교통 사고 등)로 막대한 재 산상의 손실이나 인명 피해를 입었을 경우 상대방을 위로. 격려하 는 데 이 위문 편지의 뜻이 있는 것이다.

될 수 있는 대로 자기 입장이나 변명은 삼가면서 형식적이 아 닌 근심 어린 표시로 슬픔을 함께 하며 앞날에 대해 용기를 불어 넣어 주는 것이 중요하다.

한편 병상에서 침울한 나날을 보내고 있는 환자에게는 왜곡된 사연으로 병세가 악화되는 일이 없도록 세심한 주의를 기울여야 할 것이다. 밝은 표정을 지을 수 있게 하는 진정한 위문의 편지 역시 서두의 시후 따위는 생략하는 것이 좋다.

위문 편지 예문 I - 화재를 입은 친구에게 -

새벽녘에 휩쓸었다지.

인명 피해는 없었다고 보도 되어 불행 중 다행이야.

우선 흐트러진 마음을 가다듬고 뒷수습도 해야 할 테니 한 끼라 도 거르지 말고 식사는 꼭 챙겨 먹어. 그리고 내일까지 삼십만 원 송금할 테니 아쉬운 대로 일 수습하는 데 써.

설마 산 입에 거미줄 칠까보냐. 날씨 춥기 전에 모든 걸 서둘러 처리하기 바라며 부족한 것 수시로 알려주면 최선을 다해 도울께. 낙심 말기를 당부하며…….

SP ...

위문 편지 예문 Ⅱ

- 입원 중인 친구에게 -

그러니까, 일 개월이 된 셈이구나.

투병중이라는 소식 듣고 많이 놀랬어.

명자가 집으로 전화해서 알았는데 네 소식을 묻는—'네잎 클로 버'모임 관계—답변에서 비로소 들었어.

진작 알았더라면 문병이라도 갔을 텐데…….

미안해.

하기야 신경성 질환 같은 것은 심신의 안정만 취하면 곧 완쾌될 수 있을 거야.

너 혹시 그 사람 때문에 신경 쓴 건 아니겠지?

남자가 무엇이며 사랑이 무언지—그런 병이라면 한 번은 앓아 둘 만도 해.

사실 나도 말야, 지난 봄에 두 달간 아팠어. 행복한 병이라고 다들 놀려대는 바람에 혼났어.

별것 아니니 불안해 하지 말고 명랑한 얼굴로 머리도 다듬어 보고 목청도 다듬어 노래—네가 좋아하는 「사랑의 세레나데」—도 불러 봐. 이번 토요일에 네가 좋아하는 초콜릿과 백합꽃을 사 갖고 갈께.

상심하지마. 그깟 병 가지고 계집애두.

그럼 그날까지 안--녕.

5. 의뢰 편지

의뢰 편지는 어떤 아쉬움이 있을 때 부탁하거나 협조 또는 상 담을 요청하는 편지다. 취직 알선, 도서 대출, 경제적 원조, 돈을 빌려주기를 부탁하는 것 등등 자칫하면 상대방에게 큰 부담을 주 게 되는데 잘 판단해서 써야 할 것이다. '가능하면 승산 없는 싸 움은 하지 마라'는 말처럼 가능성이 희박하다고 느껴지면 일단 멈추는 것이 뒷날의 자신을 위해서도 좋다. 이 편지는 어디까지나 보내는 이의 저자세가 당연지사이므로 정중하고 예의 있는 격식 을 갖추어야 한다.

지나치게 쥐어짜는 표현은 오히려 역효과를 가져올 수 있기 때문에 불쾌감을 주지 않도록 주도 면밀한 글을 써야 마땅하다.

의뢰 편지 예문 -스승에게 취직을 청탁하며-

○ 선생님께

선생님 곁을 떠난 지도 8개월째로 접어들고 있습니다.

조락(凋落)의 계절이라서인지 모두가 쓸쓸하게만 느껴집니다만 선 생님의 자애로운 모습과 건강에는 별스럼이 없으리라 믿습니다.

당숙께서 경영하시던 회사가 부득이한 사정으로 문을 닫아서 몇 닼째를 실직 상태로 지내고 있습니다. 많은 동창생들이 저마다의 생 활에 일손을 멈추지 않고 동분서주함을 보고 있으면 저만 뒤쳐져 있 는 것 같은 이상스런 기분에 휩싸이고 맙니다.

저축해 놓은 것도 이젠 바닥이 나서 노모님과 어린 동생들 때문 에 심한 고경에 빠져 있습니다. 금년 같은 불황기에 쉽사리 일자리 도 나지 않고 무턱대고 세월을 탓할 수도 없어 선생님께 여쭈어 보 는 겁니다.

어느 곳이든 선생님이 추천해 주신다면 서슴없이 일하겠다는 각 오로 이 글웤을 올립니다.

항상 누만 끼칠 줄 아는 못난 제자를 굽어살펴 주십시오.

바쁘신 중에라도 송구스럽지만 적당한 곳이 있다면 추천해 주시 길 간절히 바랍니다.

통지 편지

통지 편지에는 일반적으로 기쁨(아기의 돌, 결혼, 영전, 모임, 이사 등)을 전하는 편지와 슬픔(사고, 사망 등)을 전하는 편지가 있다.

사망이나 기타 어려움을 당한 경우는 가능하면 친지나 여러 사람에게 알려 도와주거나 의기 소침한 가족들에게 사기를 진작시켜 주는 편지를 쓰는 것이 좋다.

특히 집을 이사하거나 전근이 된 경우에는 새로운 주소나 근무 처를 정확하게 알려주고 한번 다녀가도록 권유하는 것도 예의상 좋을 뿐만 아니라 고적함을 달랠 수도 있다.

편지 내용은 장황하게 늘어놓지 말고 전하고자 하는 내용의 핵 심을 간략하게 통지하면 된다.

통지 편지 예문 I -회의 공고-

개미회 임시 회의

전략하고,

다가오는 8월 22일에 안민철 회원이 호주로 떠나게 되었습 니다. 안 회원의 환송회를 겸한 임시 회의를 개최코자 하니 전 원 참석하시기 바랍니다.

- 다 음 -

때 …… 8월 22일 오후 2시 곳 …… ○○식당(종로 공원 앞) 회비 …… 만 원

> 8월 12일 개미 회장 김선달

봄 기운이 완연한 걸 봐서 건강하리라 믿어 의심치 않습니 다.

그토록 바라던 주택청약이 당첨되어 새 집을 마련하게 되었 습니다.

8월 25일에 입주하게 되었으니 꼭 찾아주십시오.

도심에 있을 때보다 공기도 좋고 인적도 드문 곳이라 마음에 듭니다. 교통도 좋은 편입니다.

위로 편지

위로 편지는 괴로움이나 슬픔 등을 겪은 상대를 위로하는 편지다. 친구나 주위의 사람들이 정상적이 아닐 때 위로를 해주는 것이며 더욱 분발하라는 격려의 뜻으로 보내는 편지다.

위로나 격려 편지라 하더라도 지나치게 교훈적이거나 설교투면 상대적으로 부작용을 수반할 수 있음으로 세심한 배려를 해야 한 다.

위로 편지 예문 -친구 어머니의 운명을 슬퍼하며-

진정 뭐라고 위로의 뜻을 표해야 할지 모르겠어. 지난 일요일까지 만 하더라도 정정하시던 어머님께서 돌아가셨다니…….

숙화이라고는 하지만 제대로 치료도 받지 못하시고 눈을 감으셨 다니 참으로 슬프고 애석하기 그지없어.

얼마 안 있어 네 졸업식인데…….

피를 말리는 아픔이겠지만 끼니는 꼭 챙겨 먹어라. 산 사람은 살 아야 하니까. 그리고 건강에 조심해. 비관은 절대 금물이야.

누구보다 행복해야 할 너야. 어머님도 천국에서 꼭 그렇게 빌고 계실 거야.

운명하신 어머님을 흐뭇하게 해주는 것은 바로 네 행복에 달린거 야. 그것이 효도하는 길이고…….

	틈	나는	대로	어머님	영전에	향이라도	피우려고	하니	그때까지
몬	조	심읔·							

거절 편지

거절 편지는 초대나 부탁을 거절하는 편지이므로 정중하게, 상 대방의 기분이 상하지 않도록 써야 한다.

어쩌면 부탁하는 것보다 거절하는 것이 더 어렵다.

솔직하게 자기 처지를 말하고 다음 기회로 미룬다거나 아니면 상대방의 의사를 존중해 주면서 깨끗하게 거절하는 것이 최선의 방법인 것이다.

거절 편지 예문 -돈을 빌려 달라는데 -

	보내신	よ	1신	잘	받	았습니다.	순	식간에	참변을	당하셨다	나니	애	석함
슬	금할	길	없	습니	다.	다행히모	도 신	행명에는	- 지장이	없다니	다스	2	위안
이	되겠습	습니	다.										

구구한 변명이라고 책할지 모르지만 부탁하신 말씀은 대단히 부 끄럽습니다만 현재 저희 형편도 예전과 같지는 못한 상태이고 그이 도 출장 중이라 어떻게 손을 써 볼 수가 없습니다.

지난 달에 조그만 인쇄 공장을 인수해 운영하느라고 요 근래는 남 모르는 고심을 하고 있습니다. 직원들의 봉급을 지불하지 못한 지금 당신의 재액을 접하고 가슴은 찢어질 듯합니다.

그이가 돌아오면 상의하여 힘써 보겠으나 큰 기대는 하지 마십시

오	٠.				-																																			
	시	어	머	님	께	人	1	Ш	<u> </u>	=	ノ	1	일	(안	0	1	Š	2]	복	. <u>5</u>	1	시	フ	j	=	I	i}.	0		2 .	로	누	<u> </u>	터		기	운	16	하
겠	습	니	다																			_				_				_								_	_	
																						_							_			-			-	_				-
						_		_	-	-		_		-	-	_	-	-	_		-		-	-		-	_		_	-		-	-	_	_	-	-	-		
						_		-		-		_			-	-		-	_	-	-	-	- 1	man			-	-			-		-	-	-	_	-		-	
						_				-		-		_	-			-	_		_	-		-			-		-			-			-	-		-		-
						-		-		-		-			-	-	-	-	-	-	-			-	-		-	-			-	_	-	-	-	-		-	-	
		-						-		-		-		-	-	-		-		-	-		-	-		-			_		-	-	_	-		-				
		-	-	-		-	-	_			-	_			-			-	-		-			-		-		-	-		-				-	-		-		-
						-		-				-	_	-	-			-		-	-			-		-			_			_		_	_	_		_		
						_		-		_		-	-		_		-	_			_		-	_		-			_			-			-			-		

9. 조회 편지

무엇을 문의하거나 조회하는 편지는 간략한 요점만 쓰는 것이 바람직하다. 일목 요연하게, 한 번 훑어서 용건을 파악할 수 있도 록 써야 한다.

상대방에게 어디까지나 협조를 요청하는 입장이므로 예의를 잊지 말고 문장 구조상 애매 모호한 구절은 삼가야 한다. 가급적 회신을 요구하는 것이니 만큼 회신료를 동봉하는 것이 바람직하다.

조회 편지 예문 - 신입 사원 신원을 -

김 형에게

김 형이 바쁘다는 것은 소식을 들어 알고 있지만 친구를 위해서 잠시 시간을 좀 내주게.

이번 신입 사원으로 채용된 박일남 씨의 확실한 신원을 알고자 하니 알아 보고 수삼 일 이내에 답신을 주었으면 하네.

내가 볼 때는 올바른 사람으로 보여지나 열 길 물 속은 알아도 한 길 사람 속은 모른다고 했잖아. 그곳에서 고등학교를 마치고 대학은 대구에서 다닌 것으로 이력서에는 기록되어 있네.

어머니 얘기는 가끔 하는데 아버지에 관한 언급은 일체 없네. 무 슨 급작스런 변화라도 있는 게 아닌지…….

사람 인품도 그만하면 될 성싶으나, 술 때문에 실수도 한 번씩 한 다고 하니 조금 석연치 못한 구석도 없지 않네. 젊은 사람의 장래도 있고 하니 큰 문제가 없으면 키워 볼 작정이네.

수고를 바라며 이만.

10.

소개 편지

인사가 없는 사람을 소개하는 편지인데 소개장에 대상자(신청자)의 성명, 나이, 성격, 취미, 간략한 이력, 환경 등과 소개의 목적을 써 넣는다.

소개를 시켜주는 자신과의 관계를 반드시 밝혀 둘 것과 한두 가지의 장점을 암시해 주는 것도 예의에 어긋나지 않는 범위 내 에서 통용되는 것이다.

미리 전화나 편지로 상대방의 의중을 떠 보고, 그래서 바람이 있는 눈치라든가, 아니면 허락을 얻어 놓으면 더 효과적일 수 있을 뿐만 아니라 깍듯한 예의도 된다. 이런 절차를 밟는 것이 특히. 손윗사람에게는 지켜져야 할 상식으로 되어 있다.

소개 편지 예문

-훈련소 동기를 소개하며-

숙이야

이젠 제법 푸른 제복의 사나이가 돼 가는 것 같다. 훈련 성적도 좋고 또 어떤 환경에서라도 적응이 되니 말이다. 다른 게 아니라 너 에게 멋진 남자 친구 소개해 줄려고…….

훈련소 동기인데 이 친구가 졸라서가 아니라 내가 보기에 너하고 잘 어울릴 것 같아 둘이 사귀어 보았으면 해서다.

이름은 홍만표, 나이는 23살이며, 고향은 제주도, H대학 3학년을 마치고 군대에 들어온 독실한 크리스처이다.

등산이 취민데 산(山)에 대해선 나보다도 도사(?)인 알피니스트 야

나하곤 훈련소에서 만났지만 어느 친구 못지않게 흉금 없이 지내 는 사이야.

내가 만약 여자라면 이런 친구 두말 없이 붙잡겠다. 하하!

잘생기고 건강하고 박력 있고…… 이하는 생략, 한턱 얻어먹고 그러는 게 아니야. 동생을 감히 소개해 줄 수 있다면 짐작이 가지 않니?

하여튼 네가 싫으면 어쩔 수 없지만 오빠도 많은 생각 끝에 결정 한 것이니 한 번 생각해 보길 바란다.

답장에 좋은지, 싫은지 알려줘.

건강해라.

11. 상용(공무) 편지

- 이 편지는 영업상의 용무를 전하는 데 목적이 있으므로 군더더 기는 붙이지 말고 압축된 문장으로 선명하고 정확하게 쓰도록 한 다. 가장 비중이 큰 부분에 밑줄을 그어두는 것도 무난한다.
- 이 상용문에서 금액 또는 숫자를 한자(漢字)로 표시할 때는 반 드시 一은 壹, 二는 貳, 三은 參 등으로 표시하고 금액일 경우 말 미에는 정(整)을 꼭 붙여야 한다. 금액을 지우거나 정정하는 것은 의심을 받을 수 있기 때문에 삼가야 한다.

상용(공무) 편지 예문

명문서림 강 사장님 귀하

전략(戰略)하고,

강 사장님이 송금해 주신 일금삼십만원정(一金參拾萬원整)은 그저 께(12일) 받았습니다.

항상 신용 제일주의를 모토로 하는 명문서림에 마음 든든한 바 있어 본사에서도 양서 출판에 가일층 박차를 가하고 있습니다.

이번에 저희 회사 창사 3주년 기념으로 「새 천년의 기수」라는 전 작 3권의 책을 선보이게 되었으니 매절(買切)할 의사가 있으시면 연 락 주십시오.

전국 도처에서 주문이 쇄도하고 있으니 품절 전에 연락을 바랍니 다.

끊이	l없는	지도	편달을	바라며,	귀점(貴店)의	번창을	기원합니다.

팬 레터(fan letter)

팬 레터는 배우, 가수, 운동 선수 등 인기 직업인에게 보내는 편지이다. 팬 레터는 자기가 좋아하는 사람에게만 보내는 것이 특징이나 인기인들의 입장에서는 많은 개개인(팬)에게 일일이 회신을 주지 못하므로 답장에 대한 큰 기대는 가지지 않는 것이 좋다.

인기인이라고 해서 지나치게 사생활을 침해하거나 친구 대하듯 하면 실례가 된다.

다만 "이런 방향으로 해주세요."라는 격(格)의 진정 어린 조언이나 충고는 애교로 통용된다.

너무 조잡하거나 길게 쓰지 말고 더한층의 노력을 당부해두는 것이 의미가 깊다.

팬 레터(fan letter) 예문

으 오빠에게
안녕하세요.
○○ 오빠를 너무너무 좋아하는 열렬한 팬 중의 한 사람이에요.
저는 △△여고 3학년 김하늘이에요.
○○ 오빠
지난 주 토요일 콘서트할 때 오빠를 보러 갔었는데 분위기도 좋
았고 노래 부르는 오빠의 모습을 가까이에서 직접 볼 수 있어서 너
무 좋았어요. 콘서트를 자주 했으면 좋겠어요.
공부가 잘 안 되거나 우울할 때 오빠의 노래를 들으면 우울했던
제 마음이 저절로 풀어져요. 특히 오빠의 목소리는 너무 좋아요. 다
음 콘서트 때도 보러 갈 테니 절 꼭 기억해 주세요.
항상 건강하시고 좋은 음악 많이 만들어 주시길

초대 편지

초대 편지는 초대하는 모임의 취지. 목적. 때. 장소. 기타를 명 확하게 써야 하다.

단풍놀이나 꽃맞이 또는 영화. 연주회. 음악회. 칵테잌 파티. 사 은회. 출판 기념회 같은 곳에 초대. 초청할 경우는 위에서 말한 것은 물론 미리 만난다면 미리 만날 장소와 시간 등도 차질이 없 도록 해야 한다

덧붙여 그 모임을 빛내 줄 저명 인사의 참석 여부를 밝히고, 가 능하면 참석 대삿자도 알려주는 게 좋다.

초대 편지 예문 Ⅰ - 남편 생일에 초대하며-

영이 엄마!

오늘 인편이 있어 몇 자 적어 보냅니다.

다름 아니라 오는 15일은 영준이 아빠 생일이에요.

장만한 음식은 별로 없지만 그날이 마침 주말이고 하니 저녁 7시 까지 내외부 함께 오시길 부탁해요.

이만.

초대 편지 예문 Ⅱ - 연극 관람을 권유-

퇴근 길에는 가을을 재촉하는 비가 내렸습니다. 나뭇가지엔 가을 의 숨소리가 멎고 있습니다만 차가운 겨울을 재촉해 보는 순간이기 도 하였습니다.

사무국장님께서 극단 산하(山河)가 주최하는 「키부츠(kibbutz)의 처녀 를 관람할 수 있는 초대권 두 장을 주셨습니다.

연극은 초등학교 때, 큰오빠를 따라가서 본 것이 고작이었습니다. 이 선생님께서 대학 시절 이 방면에 조예가 깊었다는 걸 기억하고서 욕심 같습니다만 함께 관람할 것을 부탁 드려 봅니다.

잘은 모르나 이스라엘의 집단 농장이 성공리에 건설되기까지 유 대 민족 개개인의 애환을 다룬 작품이라고 하는데 뭔가 느낌이 있을 지는 이 선생님의 해설 여하에 달렸습니다.

다음 주 토요일 저녁 7시 국립극장에서 공연합니다. 쾌히 응해 주 시기 바랍니다.

14.

기타 편지

(1) 초청장 I (기념식)

국화 향기 그윽한 만추지절에 존체 만안하심을 비옵니다. 드릴 말씀은 본 회사 창설 ○○주년 기념식을 다음과 같이 거행하고자 하오니 바쁘시더라도 왕림하시어 자리를 빛내 주시기바랍니다.

•일시 : 2000년 8월 20일 •장소 : 본사 대회의실

2000년 8월 5일

○○회사 사장 ○○○

(2) 초청장 Ⅱ(출판 기념회)

○○○ 박사의 대망의 저술인「△△△△」이 출판되었습니다. 이에 조촐하나마 자리를 만들어 기념하려고 하니 바쁘신 중 이시라도 꼭 참석하여 주시면 고맙겠습니다.

> • 일시 : 2000년 7월 8일 • 장소 : 조선호텔 소연회장

> > 2000년 6월 20일 기념회 준비 위원장 (XXX)

(3) 청청(請牒) [회갑)

○○○선생님께

선생님께 늘 많은 은혜를 입어 왔습니다. 마음으로는 선생님 의 임이 잘 되어 나가기를 빌어왔습니다마는 아무런 은혜도 갚 지 못했음을 죄송스럽게 생각하고 있습니다.

이번에 마침 저희 어머니께서 회갑을 맞이하게 되었습니다.

자식으로 태어나 이 영광스럽고 감격스러운 날을 맞이하여 평소에 불효했던 죄를 풀어 주십사고, 조촐한 잔치를 베풀고자 하오니 그 자리를 선생님께서 빛내주시기 원합니다.

아직 추위도 가시지 않은 때고, 몹시 바쁘신 때이라 마음으 로 송구스럽습니다마는 꼭 참석해 주신다면 저희 어머니를 위 하여 저희 아들, 딸들의 잊지 못할 영광이겠습니다.

• 때 : 2000년 2월 25일 오후 6시

• 곳 : 세검정 뷔페

2000년 2월 5일

회갑주의 장남 김 찬 차남 영 장녀 희 차녀 연 올림

(4) 청첩 Ⅱ(결혼식)

천고 마비의 계절입니다.

국화 향기와 더불어 모든 일이 향긋하기만을 빌어 마지 않습니다.

다름이 아니옵고 금번 조승욱 박사님 소개로 전석주 군과 김 명화 양이 오는 11월 11일에 결혼식을 올리게 되었습니다.

꼭 참석하셔서 두 사람의 결혼을 축하해 주시길 바랍니다.

• 때 : 2000년 11월 11일(+) 오후 1시 40분

• 곳 : 대방동 대방 웨딩홀

1. 사람하는 가족, 친지에게 / 64 2. 다정한 벗에게 / 94 3. 사랑스런 연인에게 / 107 4. 기타 편지 / 124

1. 사랑하는 가족, 친지에게

OF HH XITHI

아버지께

아버지. 오늘은 월급날이어서 스웨터 한 벌을 샀습니다. 아버지 마음에 드실지 심히 걱정되나 나이 드신 분에게 밝은 색깔이 젊어보 여서 좋습니다.

엄마는 "저 녀석은 언제나 저희 아빠밖에 모른다"고 노발대발할 지 모르지만 다음 달은 엄마의 달이라고 전해주세요.

하기야 엄만 남들 못지않은 멋쟁이니까 뭐, 시시한 건 눈에 차지도 않을 테고 조금…… 고민이에요. 엄마 땜에—.

그건 그 정도로 덮어 두고 중대한 말씀 드리겠어요.

지난 서신에 밝히신 결혼 문제인데요,

글쎄, 그런 남자가 좀더 정확히 말해서 저한테 꼭 이상적인 적격 자란 말씀인가요?

대충 제 친구들을 통해서 그분의 학창시절이나 사회적인 활동을 들었습니다만 쉽게 맘이 끌리지 않아요.

그렇다고 제가 사귀는 사람이 있어서 발뺌하는 건 아니에요.

다만 너무 조급하게 서둘지 않으셔도 때가 되면 자연스럽게 짝을 맞으리라 생각돼요.

중매에 나선 박 교수님과 아버지의 입장을 충분히 이해는 하지만 결혼이란 것은, 특히 여자에게 있어선 신중을 기해야 된다고 봐요.

분명히 말씀 드린다면 인품도 학력도 재력도 그만하면 부족함여)
없지만, 저는 현재의 위치보다 장래에 무엇을 할 수 있는가 하는 기	섬
을 보고 배우자를 선택하고 싶습니다.	
종합적인 인물평은 아닙니다만 끊고 맺는 그런 점을 그분에게서	4
찾아볼 수 없다고 생각되었습니다.	
아버지의 딸 미옥이는 믿음직하고 박력 있고 또 옳고 그름을	2
분명히 하는 선이 굵은 아빠 같은 남자를 원하는 거예요.	
여자의 치마폭에 놀아나는 유약한 남자는 싫어요. 꼼짝 못하게 혹	
어잡는 억센 남자가 오히려 호감이 갑니다.	
아버지의 섭섭함을 모를 리가 있겠어요.	-
하지만 아버지, 시집은 제가 가는 것이잖아요. 죄송해요.	
그럼 아버지, 다음 기회에 또 소식 전하겠습니다.	
,	
	-
	_
딸 미옥 드림 	-

7471에 계신 아빠께

사랑하는 아빠께
아빠께서 집 떠나신 지 벌써 반 년이 되었어요.
아침 저녁으로 쌀쌀한 날씨라 멀리 객지에서 고생하시는 아빠의
모습을 떠올리며 이즈음은 개구쟁이 은석이도 걱정하고 있어요.
아빠! 아쉬운 것 없이 집에 있는 은영이는 엄마랑 은석이랑 별일
없이 잘 있으니 염려, 걱정 같은 건 아예 마세요.
부디 아빠께서 하시는 일이 잘 진행되길 하나님께 기도 드리겠어
요.
아빠의 모든 것이 다 이루어지기를 빌면서 내내 안녕하세요.
귀여운 딸 은영 드림

외숙님께

	외숙님께	
	외조모님 회갑 때 뵈온 이래로 이제야 문안 드리니 죄송한 마	음
70	할 수 없습니다.	
	요즈음 혹독한 추위에도 안녕하신지요?	
	저는 외숙님의 보살핌으로 별 탈 없이 공부도 열심히 하고 있	0
며	이머님께서도 평안하십니다.	
	이번 방학 때는 외숙님 댁에 며칠 다녀갈까 합니다.	
	난필 이만 줄이오며 항상 편안하시길 빕니다.	
_		-

출가한 딸에게

나의 딸 ㅇㅇ에게

네가 시집을 간 지도 어느새 두 달이 지났구나.

그 동안 시부모님 편안하시고 정 서방도 무고하냐? 시집이야 갔지만 어린애와 다를 바 없는 너를 보내고 자나깨나 불안하기만 하구나.

집에 있을 땐 손가락 하나 까닥도 않던 너였기에 더 말해서야 무엇하겠냐마는 하나하나가 그 어머니의 그 딸로 불리어지니 모르는 것은 솔직하게 시어머니께 여쭙고 배워서 귀염 받는 새 며느리가 돼야 한다.

지난날의 게으름을 부질없이 탓하거나 신세 타령은 하지 말고 뭔-----가 하나라도 더 배우겠다는 열의를 가져라.

또 네가 이것만큼은 자신 있다 하더라도 "어머님, 이렇게 하면 될지 모르겠어요."라든지, "어머님, 이건 이렇게 하면 괜찮겠죠?" 하는 식으로 동의를 구하면 네 시어머니도 기뻐할 것이고 귀엽게 여겨 암뜰히 보살펴 줄 것이다.

만사는 작은 것 하나에서부터 시작되니 짜증 부리지 말고 차근차 근 모든 살림살이를 할 수 있는 부덕(婦德)과 생활의 지혜를 터득하 면 큰 어려움은 없으리라 생각한다.

시집살이는 자기 위주로만은 할 수 없다는 것을 어렴풋하게 알게되었을 게다. 집안이 화목하고 아무하고나 잘 어울리면 너의 행복과

시	집살이	l는 :	원 만히	게 ㅇ	뤄질	뿐민	아니	라 셔	사랑의	열매도	맺을	수 있
슬	것이	다.										
	이 어	미의	말에	귀를	기울	이고	귀염	받는	며느	리, 사링	받는	아내
가	되도											
	오늘은	으 여	기서 (이만	줄이니	몸	성히	잘 있]거라.			

어머니께 드립터

어머니께

만물이 소생하는 이 봄에 어머니 건강하신지, 어린 동생들도 잘 -----지내는지 궁금합니다.

어머니와 작별한 그 날부터 여기 저기 취직 자리를 알아보다가 다행히 학창시절의 친구를 만나게 되어 그 친구 아버님이 경영하는 회사에 취직하여, 아무런 걱정 없이 잘 지내고 있습니다.

언제나 말썽꾸러기로 이름을 대신하던 저였지만 이제 나이도 나이거니와 집안의 장손으로 막중한 책임감을 느끼면서 새로운 출발을 각오한 것입니다.

아버님 생전의 교훈을 되새기면서 제 딴엔 피눈물나는 노력을 하고 있으니 어머니께선 염려 놓으셔도 됩니다.

이만 줄이겠습니다.

항상 건강하시길 빕니다.

아들	00	올림

아들에게

아들에게

객지에서 네가 무사히 잘 지낸다니 반갑구나.

이제 하기 힘든 취직도 됐으니 너무 방종하지 말고 주경 야독으로 집안의 기둥됨에 부끄럼 없도록 이 어미는 당부한다.

석이와 분이도 네 편지 읽고 좋아하고 있다. 아직은 철이 없지만 그래도 큰 의지가 된단다. 너희 삼 남매가 성장해서 지하에 잠든 아 버지의 유지를 받들어 사회에 훌륭한 역군이 돼 주길 욕심이나마 오 매 불망 기도한단다.

	객지에서	배고픔이	없도록	바라면서	내려올	그때까지	몸조심하거
리							
-							

			_																																																
																																										Ċ	H	П	1	ו	라	人	1		
-	-	-	-	-	-	-		-	-	-	-	-	-	-				-		-		-			_	-	-	-			-	-	-	-	-		-	-	-	 -	-		-	-	-		-	-	_		-
_	-	-	-	_	-	-	-	_	_	_	-	-	-	-	-	-	-	-	-	-	_	-	_	-	-	-	-	-	-	-	_	_	_	-	-	-	 _	-	_	 -	-	-	_				-	_	_	-	

할아버님께

할아버님께

할아버님의 슬하를 떠나 온 지 두어 달이 된 것 같습니다.

그 동안도 안녕하시며 가내도 두루 편안한지요?

차일피일하다가 이제서야 글월 올리니 용서해 주시기 바랍니다.

모든 것이 궁금하기 이를 데 없으나 할아버님이 계신다고 생각하면 마음 든든합니다.

버릇없는 손자 녀석이 또 놀려대는구나 하고 말씀하실지 모르나 마음에 없는 얘기는 죽어도 할 줄 모르는 제가 아닙니까?

보름 뒤엔 ○○은행에 확실히 취직될 것 같습니다.

남은 시험이 면접인데 그건 누워서 떡 먹기입니다.

저희 고등학교에서 무려 팔십여 명이 응시했으나 1, 2차 합격자는 십여 명에 불과합니다.

진학 문제는 직장 관계를 고려해서 나중에 말씀 드리겠습니다.

항상 어리광만 부리던 제가 내달부터 월급을 받으니 할아버님 용돈은 충분히 드릴 수 있겠습니다.

드릴 말씀 태산 같으나 다음으로 미루면서 할아버님의 건강을 빕니다.

손자 ㅇㅇ 올림

소자에게

손자 살펴라

네가 집을 떠난 이래로 온 집안이 쓸쓸하기 비할 데 없던 차 오늘데 글이 도착해 기쁘기 한량없다.

이번에 그토록 경쟁이 심한 ○○은행 시험에서 실력을 십분 발휘 했다니 과연 이 할애비의 손자 녀석임에는 의심할 바 없다.

자칫하면 그 나이에 자만하기 쉬우니 덕 있는 사람이 되도록 더 열심히 노력하길 바란다.

그리고, 할아비 생각은 조금도 말고 부지런히 저축하여 큰일과 좋 은 일에 쓸 수 있도록 하여라.

젊을 때는 너무 인색하게 굴어도 남자답지 않게 보이고, 돈을 버는 것도 중요하지만 잘 쓸 줄 아는 것이 더 중요하니 때와 장소를 가려서 지혜롭게 행동하기 바란다.

아직은 아쉬운 것이 많을 테니 낼 모레 상경하는 너희 당숙 편으로 5만원을 보내겠으니 필요한 곳에 쓰도록 해라.

	_	L	_	,	, w		2	L		"		\neg	11		
매	사	게	침	착히	김	바라	면서	0	마	줌	이디	١.			

고르지 못한 날씨에 몸 건강하여라.

할아버지가

출장 중인 남편을 그리며

사랑하는 당신께

여보. 창 밖에는 겨우내 갈무리 되었던 봄의 소리가 들려오고 있 습니다.

당신이 떠나신 지 오늘로 한 달째. 생각하면 너무 길고도 지루한 나날들이었습니다. 마치 1년처럼 느껴지는 것이 시간의 장난인 것 같습니다.

봄이 오는 소리에 맘 설레는 처녀인 양 제 모든 것이 한껏 부풀어 있습니다. 어쩌면 오늘 당장이라도 당신이 올 것 같은 착각 속에서 말입니다.

객지에서 고생이 말이 아니겠죠?

마산의 바닷바람이 때로는 당신에게 좋은 벗이 돼 줄 것을 익히 알고는 있지만, 그렇다고 찬바람 너무 쐬시면 감기 걸리기 쉬우니 건강에 세심한 신경을 써야 합니다.

당신이 떠난 이튿날부터 순영이가 시름시름 앓더니 끝내는 병원 신세까지 지고 말았습니다. 유행성 감기였기에 다행이었지 아빠는 없고 어린것은 아파 보채고, 당신 생각이 그렇게 간절할 수가 없었 습니다. 아빠 없는 아이들이 얼마나 가엾을까 하면서 뚱딴지 같은 생각을 더러는 해 봤습니다.

신나게 코를 골고 있는 순영이 곁에서 잠시 글을 멈추고 사진첩 에 담긴 당신의 모습모습들을 하나라도 놓칠세라 알뜰히 더듬고 있

습니다. 밤마다 그리워지는 당신이, 그 당신이 안 계시는 세상이라
면 저는 존재하지 못할 것 같습니다. 정말 당신 없는 세상은 상상할
수 없어요.
어쩌면 당신은 나약한 한 여인을 위해서 이 세상에 태어나신 것
같습니다.
어린 순영이가 "엄마"하고 잘 돌지 않는 혀를 놀릴 때 어머니로
서의 뿌듯함과 그리고 당신 아내로서의 자랑스러움이 전신을 마비
시켜 주곤 하는 황홀감에 젖어 있습니다.

아내에게 사랑의 따음을……

사랑하는 아내에게

4월이 마지막 가는 23시 50분의 일요일 밤. 이 밤 따라 당신의 민(民)은 5월이 남겨 놓은 지난해의 아카시아 향기를 당신의 머리카락에서 애써 찾고 있는 것이라오.

또 한 번 기다리는 고운 마음에서 회자 정리(會者定離)란 의미가 주고 간 설움과 바람의 교차로에서 인생의 운명을 뼈저리게 배운다 오.

그토록 형이며, 동생이며 하던 청아(靑雅) 형이 멀리 남미 땅 브라 질로 이민을 떠났다오.

대학 동창으로 이 학교에서 유일한 직원 동료로 고락을 같이 했는데 나만 남기고 불쑥 떠나다니……. 형용할 수 없는 서러움과 외로움이 물밀듯이 밀려오고 있소.

나와는 바늘과 실처럼 늘 함께 하던 그 청아 형이……. 인생 사십 불혹의 나이에 더는 바랄 수 없는 다정한 벗을 잃음이랄 수밖에 달 리 생각할 순 없소.

사실 청아 형과 난 허심 탄회하게 인생을 얘기하였으며, 즐거움과 슬픔을 어느 장소건 같이해 온 터였소. 나보다 두 살 위라서 형이라 고 부르면 두어 살 더 먹은 게 뭐 대수냐면서 그게 죄라면 그렇게 부르라고 하던 그 소박하고 호탕한 성품이 천하 일품이었소.

왜 이토록 내가 그의 떠남을 절절하게 생각하느냐면 진정한 심우

(心友)였기에 그 쓰라림이 더하기 때문이오.

남달리 마음과 마음으로 통하는 벗이었는데, 그러기에 훌륭한 친 -----구를 두었다고 나를 아는 모든 사람이 입을 모았는데…….

내게 있는 것이라면 당신이고 그리곤 청아(靑雅) 형이었음이 숨길수 없는 사실이었소. 이 나이에 당신은 자식 하나 못 낳았다고 미안해 하였지만 자식 없는 부부라서 당신과 민(民)이는 저리도 보배로운 승화된 사랑을 잉태할 수 있었소. 당신과 얼마간 별거를 하는 것도 결국은 이 잉태된 우리만의 사랑을 값지게 키우기 위한 일환이아니겠소?

이제 가버린 청아 형과 나, 나와 청아 형은 당신에게 또 하나의 고귀함을 잉태케 해주었소. 그 첫 번째 잉태가 아들이라면 두 번째 잉태는 딸이 될 것이오.

이 두 번째의 잉태—딸은 아들보다 신경을 많이 써야 할 것 같소. 스무해 뒤에 결코 당신과 나를 남기고 제 길을 갈 것이기에…….

그래서 청아 형으로 연유해서 남겨진 잉태는 돌이킬 수 없는 번 뇌의 씨앗이긴 하지만 당신과 나 위에 존재하는 믿음이란 걸 가르쳐 준 셈이오. 사랑하는 당신의 품에 고이 잠든 애정과 믿음이 귀엽지 않소?

이제 내일을 약속하며 멈추는 5분전 24시라오. 이 밤을 사랑하는 -----아내여 더욱 안녕히…….

숙부님께

숙부님께

지루한 장마와 함께 점점 무더워져 가는 날씨에 숙부님 안녕하시며 숙모님도 안녕하신지요?

민중이, 민석이도 학교 생활에 충실하며 요즈음은 숙부님의 속을 썩이지 않는지 궁금한 마음 그지없습니다.

숙부님의 염려해 주신 덕분으로 회사 생활 어려움 없이 성실하게 하고 있습니다. 한 달 정도 지나면 △△에 있는 제2공장으로 파견될 것 같기에 더 열심히 기술을 익히고 있습니다. 아마도 승진할 수 있 는 기회가 왔다고 생각됩니다.

올해 휴가는 숙부님 농장에서 보내기로 일정을 짜 놓았습니다.

			-			_			-	٠.			-	_'	_	_ `	<u> </u>	_	_	Ĵ.	_	_							_	٠,	,	=				O	/	^	0		•	•	•		
	걸	<u>.</u>	7	12	상	더	2	1-1	도.		ծ	Ì	락	ㅎ	1	여		7	٤.	入	>	']		н	l i	라	0	1	,	건	フ	ŀ	ヹ	. /	심	ㅎ	-	시	1	2	Ċ	간	L C	1 2	5]
겨	싵	\	1-	<u>የ</u>		_			_																															_		_	_		
																																			_	_			_	-					
						_		_		_				_	_			_	_	_		-		_	_		_	-	_	_		_		-	_				_	-			_		
					_	-			-	-	_	-	-	_			-	_	_	_				_	-			-	-		-	-		-	-			-	-			-	-		
			-		-	-		-	-	-	-	-	-	-	-		-	-	_		-		-	-	-		-	-	-			-		-	-	-		-	-	-			-		
					-	-		-	-			-	-	-	-		-	-	-	-			-	-	-	-	-	-	-						-		- 1	-	-		-	-			
			-		-	-	-	-	-			-	-	-		-	_	-	-		-	-	_	-	-		-	-	-		-	_		-	-			_	-		-	_		-	-
			-			-		_	-	-	-		_		-		_	-	_				_	-				-	-		-	-	-	_	_	-	-	_	-		_	_			

조카에게

조카 읽어라.

보내준 편지 잘 받았다.

객지에서 몸 건강히 잘 있다니 다행이다.

요즈음 삼촌은 농장 일로 시간 가는 줄을 모르고 지낸다. 과수원에 농약 치고, 김 매고 가축들 돌보는 것 등 일손 필요한 데가 한두군데가 아니구나. 그래도 민중이, 민석이가 방학을 해서 일을 거들어 주니 한결 낫단다. 너희 숙모도 집안 일에, 농장 일에 시간 가는줄 모르고 지내고…….

그래 너도 회사일 열심히 하고 있다니 삼촌은 걱정 안 해도 되겠구나. 또 승진까지 할 기회가 있다니 삼촌도 기분이 좋은걸. 하지만 너무 자만하지 말고 작은 것부터 하나하나 열심히 하려무나.

그리고 객지에서 생활하는데 건강 조심하고. 할머니도 너 걱정 많이 하시더라. 휴가 때 우리 농장에 내려올 거라고? 내려오면 일거리만 잔뜩 있을 텐데. 농담이고 내려와서 푹 쉬었다 가려무나. 너희숙모나 동생들도 좋아할 거야.

그럼	그때까지	건강하고	내려올	때	연락	바란다

형에게

형에게

어설픈 인사말은 생략하고 형, 너무 무관심(?)하였던 것에 용서를 바랍니다. 너그러운 형에게 용서 운운하는 그 자체가 죄를 범하고 있다는 것을 압니다만…….

정말 제 생각을 적어 형에게 편지로 띄우는 것은 아마도 처음인 것 같습니다.

적어도 나에게는—또한 형에게도—"헤어지면 마음조차 멀어진다" -----는 말은 어울리지 않는 말인 것 같습니다.

솔직히 말해 편지라고 쓰기는 수십 번도 더 썼습니다만 쓰고 나서 읽어 보고 또 읽어 보면 회의(懷疑)와 함께 그냥 노트 속에 갈무리 되고……. 정말 십수 번이었습니다.

필요 없는 변명은 그만 두고 저와 형 이야기나 하죠.

새 학기라 수업 준비하느라 한창 바쁘리라 여깁니다. 형과 헤어지기 전까지 희로 애락을 함께 하면서 형에게 커다란 감회를 받았던일과, 진정코 저의 짧디짧은 "삶" 속에서 형이 저에게 쏟았던 정(情)의 1/4만이라도 주었던 사람이 아직 없음을 생각하면 저절로 눈물이…….

형!

스스로가 고뇌(苦惱)하여야 하는 자(者)임을 자인(自認)하고 실존 (實存)과 허무를 운운하는 그런 유(類)의 삶보다는 형의 정을 느낄

수 있고 같이 기뻐하고 슬퍼하는 그런 소박한 삶을 느끼게 해 준 형
에게 정말 고마움을 느낍니다.
형!
아직 저는 그래도 형만은 스스로의 삶에 성실(誠實)하기 위하여
노력하고 있음을 확신합니다. 그래서 전 형이 존경스럽고 마음 든든
합니다.
이번에 치른 대학 시험에 합격한다면 독문학을 전공하고 싶은데
무엇보다 형의 의견을 듣고 싶어 이렇게 글을 보냅니다. 저의 생각
은 독문학이나 철학 등 순수 학문 분야에서 공부하여 대학 교수가
되고 싶습니다.
언젠가 형이 말하였다시피 저는 글쓰기와는 담을 쌓은 것 같습니
다. 그래서 형은 누구보다 저를 잘 아니까 그쪽 공부가 저에게 맞는
지 아니면 어떤 쪽이 맞는지 형의 의견을 듣고 싶은 마음 간절합니
다.
형의 답장을 기다리며 이만 펜을 놓겠습니다.
2000. 8월 어느 날에
일성 드림

동생에게

동생에게

살아 간다는 것, 그것은 곧 투쟁이다.

오로지 이 투쟁만이 나에겐 절박할 따름, 다른 것은 부차적인 문 제이다.

지난 여름 방학 때 오랜만에 며칠 같이 지낸 것이 고작이었지만 육체적이나 정신적 어느 모로 보나 더욱 성장한 너를 보고서 일말의 든든함을 느꼈다.

장하다!

그리고 고맙다. 누구의 동생이던가…….

대망의 고3!

결전을 앞둔 전사처럼 유일한 신앙은 승리—그 월계관만이 전부라 해도 과언이 아닌 사명감의 전사를 우선 격려해 본다. 그 전사가의리를 잊지 않았다면 못난 형에게나마 아낌없이 바칠 수 있는 것은목표의 과녁을 맞추는 그것이 아니겠니?

이 벅찬 과녁의 명중을 너의 명석한 두뇌와 치밀한 작전으로 일 관한다면 아무리 어려운 대학 시험이라도 행운의 여신은 너의 편이라고 확신한다.

그러나 꼭 집고 넘어갈 것은 중단 없는, 그 매서운 '끈기'를 항시 역두에 두란 얘기다.

독문학이나 철학.

사실 이 분야는 쉬운 학문 같으면서도 가장 어려운 학문이 아닐수 없다. 물론 문학적인 소양이나 사색적인 너의 내면을 보면 안심은 되나 워낙 어려운 문제가 많으니 심사 숙고하길 바란다.

좀더 현실적인 분야의 전공을 선택하라고 아무리 충고해도 자기가 진정으로 하고 싶은 전공이어야 의욕과 성취감을 느낄 수 있을데니 무리한 요구는 않겠다.

하지만 "스스로 알아서 하라."는 식의 수수 방관이나 침묵은 결론적으로 무책임한 것 같아 나로선 가급적이면 현실적인 방향 설정을—다시 말해 법학이나 영문학을 선택했으면 한다.

너도 잘 알다시피 우리는 우리 집안을 일으키기 위해서 너무나할 일이 많기 때문에 진로 문제를 신중히 결정하도록 바란다.

어쨌든 고지부터 점령하고 나서 대처하여도 늦지는 않을 거다.

한 가지 덧붙이고 싶은 것은 인생 행로(人生行路)는 장거리이지 단거리는 아니니까 결국 장거리 선수가 최후에 웃을 수 있는 자가 되는 셈이지. 이런 면에서 철학이나 그 유사 학문에 심취되어 소아 (小我)를 떠나 대아(大我)의 굵은 선을 밟는 것도 바랄 수 있지. 오늘 날 물질 문명의 분수대를 이룬 선진국의 지성인들이 도덕관념, 윤리, 선(禪) 사상 등 동양 철학에 관심을 기울이고 있다는 사실은 시 사하는 바가 크다.

두말할 것 없이 물질주의에서 필연적으로 파생된 정신적인 타락, 이기적인 풍조, 문명의 이기로 인한 휴머니즘의 고갈이 자연(?)에로 의 복귀를 갈망케 하는 듯하다.

형이상학적이냐 형이하학적이냐 하는 갈림길에서 뭇 지식인들이 번민하고 있지만, 본질은 현실과 이상의 타협이 어느 선에서 절충되

느냐 하는 것이 고민거리지. 더구나 생활이란 것이 대두되었을 때 현실을 외면할 수만 있을까……. 이런 괴리(乖離)로 해서 대철학가 나 위대한 사상가가 이따금 나오기도 하지만 우리의 위치와 환경을 감안할 때 너의 뜻에 선뜻 동참하기 어렵다는 것이 이러한 이유이 다.

끊임없는 자기 질책과 탐구, 번뇌가 수반되어야 함이 자명하지만 어려운 것은 권력과 금력에 초연할 수 있는, 그런 존경받을 수 있는 스승이 될 수 있을까를 생각해 봐야 한다.

도덕과 인간애는 타락되고 날로 고조되는 물질 만능의 풍조로 정의보다는 불의가 만연하고 조리보다는 부조리가 만연한 세파에 "고고한 자기 정립이 가능할까?"라는 걱정이 단순히 기우(杞憂)로만 그쳤으면 좋으련만…….

그러나 이것은 현실에 너무 집착하라는 것은 결코 아니다. 젊은이는 젊은이답게 제 나름의 이상을 가져야 하며 꿈을 먹고 산다는 부르짖음처럼 웅지(雄志)의 나래를 펴는 것이 마땅하다.

사실 내 나이로 인생을 들먹인다는 것은 어색하지만 길고 긴 인생 여정에서 젊은 시절에 그 야심마저 응고된다면 차라리 인간임을 포기하는 게 현명하다고 본다. 세월이 흐르면 저절로 신중하게 될뿐더러 비전의 수정도 불가피하다는 것을 깨닫게 되므로 그 황금 같은 시기에 있어서 소심은 절대 금물이리라. 비록 내일 지구의 종말이 올지라도 오늘 한 그루의 사과 나무를 심어 보는 그런 자세가 필요하다는 게지.

성실(誠實)과 정도(正道)!

두 단어는 나의 좌우명이자 생활 신조이다. 내가 살아오면서 여기

제아무리 입신 출세로 명성을 떨친다 하더라도 정신적인 바탕이 결여되었다면 무의미하다고 단정한다. 정신적인 결여는 철학이 빈 곤하다는 말과도 일맥 상통하는 것이지. 한 인간의 일생 일대의 참가치는 "관 뚜껑을 덮어 봐야 안다"는 통속적이면서도 함축성 있는 말처럼……. 그 뜻을 깊이 새겨 두길 바란다.

너에게 못다 한 정, 이 정을 깊게 그리고 넓게 받아들여다오. 다시 생각하면 여기에 퇴색이 있으랴. 고인(故人)이 된 할아버지로부터 너와 나는 유별난 사랑을 받았다는 점과 너의 출생지가 한(恨) 맺힌 ○○골이란 점, 서로가 정도의 차이는 있지만 같은 핏줄이기에 더더욱 정이란 것을 느끼고 있는 거야.

더더욱 성이란 것을 느끼고 있는 거야.	
싸늘한 밤 공기.	
1시가 좀 지났다.	
깊은 밤! 아쉬움이 감도는 이 밤에도 좋은 꿈 꾸길 바라며…	···.
 ㅇㅇ년 ㅇ월 ㅇ	0]
○○에서 형	이

오빠에게 띄우더

오빠에게

오빠. 그 동안 안녕하시지요? 언니도 별고 없는지?

본격적인 무더위가 시작되니 뜰의 라일락 향기가 불현듯 그리워 -----집니다.

오빠, 시집살이라는 것이 고추보다 맵다는 그 한 마디를 실감나게 만끽(?)하고 있어요. 결혼하기 전만 하더라도 집안의 귀여움을 독차 지했던 제가 불과 몇 달 사이에 완전히 바뀌었어요. 자타가 공인하 는 얌전한 새색시로—.

새장에 갇힌 잉꼬부부는 그래도 나은 것 같아요. 자기들만의 시간 을, 사랑을 할 수 있으니 말예요.

불행중 다행이랄까 시어머님께선 항상 저의 편에 서서 대변해 주는데 문제는 시누이예요. 저도 시누이 노릇 해보았지만 정말 지나친 것 같아요. 같은 여자끼리 그럴 수가 있을지…….

아침 설거지하다 말고 생각나서 몇 자 적어 본 것입니다.

워낙 말이 없는 강 서방이라 때로는 미운 생각도 들어요. 누구 보고 시집은 건데 그렇잖아요, 오빠.

하기야 그이만큼 좋은 사람도 없다고 생각은 하지만…….

며칠 뒤에 틈을 봐서 그이와 함께 한번 다녀갈게요.

언니께도 잘 말씀 드리세요.

늘 건강하시고 행복하길…….

형에게

형에게

봄이 오는 소리에 가만가만 귀 기울여 보지만 매사가 분주하기만 -----해.

신학기를 맞이한 형은 눈코 뜰 사이 없이 바쁘지?

이곳은 별다른 일은 없어.

전번 고등학교 추첨에서 형이 나온 ○○고등학교로 가게 됐어. 형이 다닌 학교라 너무 좋았어. 형도 기뻐할 거라 생각되어 이렇게 소식을 전해.

중3 때 못다 한 공부를, 다소 후회했던 그 시절을 생각하며 지금 이 순간부터는 열심히 최선을 다할 작정이야.

동생 ㅇㅇ

시험에 떨어진 동생에게

철이야

오늘에서야 네가 지망한 학교에 뜻대로 되지 않았다는 것을 알았다. 하숙방에서 홀로 낙심하고 있을 너를 생각하면 당장이라도 달려가서 위로라도 하고 싶지만 그나마 연말이 돼서 어쩔 수가 없구나.

새삼스레 말할 것도 없지만 학교 자체가 인생의 전부가 아니고 공부 자체가 인생의 목적이 될 수는 없는 것이잖아.

실력 닿는 대로 아무런 학교면 어때. 자기 적성을 살릴 수 있는 학교에서 열심히 하게 되면 누구 못지않은 인물이 될 거야.

할 수 있는 한 배우는 것이 바람직하지만 그것이, 흔히 말하는 출 세 가도의 지름길은 아니야.

우선 2지망 결과를 보고 그것이 여의치 못하거나 도저히 맘에 들지 않을 때는 다른 방향으로 새 출발을 하는 것도 괜찮다고 누나는 굳게 믿는다.

혹시라도 모든 게 귀찮다고 생각되면 모두 훌훌 털어버리고 군대에 가는 것도 괜찮아. 군대는 꼭 가야 하니까 말야. 몇 년 뒤에는 너의 인생관도 확고해질 테니 한번 생각해 볼 만해.

너도 기억하고 있겠지만 누나도 아나운서 시험에 두 번 낙방한 경력이 있잖아. 그렇다고 해서 비관하거나 절망 같은 걸 내 얼굴에 서 읽을 수 없었을 거야.

바로 그런 정신이 필요해. 부질없는 고집이나 순간적인 과오로 자

신을 망치지 말고 소신대로 살아가는 것이 현명한 거야.

그때 누나는 비록 실패는 했지만 지금 있는 이 고아원은 많은 보람을 안겨주고 있어.

만약 그 당시 아나운서가 되어서 ○○방송국에 근무했다고 하면 나 하나만 잘 하면 그뿐이야. 하지만 이 고아원에서 나의 위치 란……. 상상에 맡기겠어. 버림받은 저 애들에게서 내가 멀어진다고 생각해 보렴.

결코 나 없는 방송국과 고아원을 견줄 때 오히려 그때의 실패가 있었기에 오늘이 있다는 것을 부인할 수 없잖아.

계집애처럼 옹졸하게 외곬로만 빠지지 말고 남자다운, 젊은이다 운 웅지의 나래를 펴.

오늘의 쓰라림을 발판으로 내일에의 창조자가 돼 주길 진심으로 바란다.

		H	} (안	어] 1	반		り	7	1	기	+	F	븻	히	- 0	Ħ)	H	Ŀ	1)	\]	7	ŀÒ		면		이	ユス	20	1	5	2	4	_	9	J.	Ó	L	1	울	-
7	적	ò	}		}.	0		달	2	H	7	넘	_	2	5	i	루	(하	2	벍.	_	フ] [라	리	Ĺ	2	0	17	세시	다		_		_	-		_		-		_	
_			_			_	_	_	_	-			-	-	-	-	-				_	-		-	-	-	-	-		-	-	-		-		-		-	-		-			1
-		-	-			-			-			-	-	-					-		_	-		-	_		-	-	-			-				-	-	-	-		-			-
-	-	-	-		-	-		-	-			-	_	-	-		-	-		-	-	-		-			-	-		-	-	-			-	-		-	-	-	_			-
-		-	_	-	-	-			_			-	-			-	-	-	-	-	-	-			-	-	-		-		-	-			-	-		_			_			
-		_	-			-			_	_	-	-	_			-	_	-	-	_	_	_		_			-				-	-			-	_		_			-			
		-		-	-	_			-	-	-	_	-			-	_		-	-	-	-			-				-		-							_		-				-
		_		-	_	_			-		-	-	-	-	-	-	-	-	-	_	-			_	_		_	_	-		_										-			
	-	_			_	_	_	-	_		-	_	_	-	-	_	-	-	_	_	_			_		_	-	_			_	_		-	-		-	_	-			_		
		-	_		_		_	-			_	_				_	_		_	_			-						_									_		_				

당숙이 조카에게

명. 읽어 보아라.

네게서 온 편지가 책상 서랍에서 잠을 잔 지가 열흘이나 지났구나. 답장을 쓴다는 것을 미루다 보니 늦었다.

전선에서 늠름한 대한 남아다운 너의 모습을 그려보며 몇 자 적는다. 이곳 부산과는 너무나 차이가 많은 그곳을 더듬어 보기엔 나의 영상이 초라하고 부족함이 많다. 다만 고지대의 차가운 바람과 눈보라 속에서 생활하는 네가 장하기만 하구나.

이번 새해에는 더욱 알찬 보람과 희망을 걸고 출발을 하자. 매년 한 해를 보내고 나면 회한과 부족함 속에서 부푼 꿈을 안고 새해를 맞는 것이 인지상정이 아니냐?

나에게 지난 한 해는 참으로 변화도 많았고 배운 점 또한 많은 해였다.

명아!

역시 너에게도 지난해는 변화가 많은 해였으리라 믿는다. 연륜이 쌓이면 쌓일수록 변화하는 시간을 선용하지 못했음이 안타깝게 느껴진다. 너도 올해는 더 시간을 아껴서 군대 생활에 충실하기 바란다. 나도 노력하겠다.

아무쪼록 힘찬 삶을 살아가자.

너의 건승을 기원하며…….

정초에 아저씨 씀

장인께 올리는 떤지

	장인께
	올해 들어 자주 찾아뵙지 못해 죄송합니다. 날씨도 안 좋은데 건
강	t은 어떠신지요? 장모님께서도 별고 없으신지요?
	처남 사업은 잘 되는지요?
	저와 집사람도 아무 일 없이 잘 지내고 있으니 염려 놓으십시오.
	한식(寒食) 때나 찾아뵐 것 같습니다. 그럼 그때까지 건강 조심하
人	l고 안녕히 계십시오.
	-

김구 선생이 아들에게

인(仁) · 신(信) 두 어린 아들에게

아비는 이제 너희가 있는 고향에서 수륙 오천 리를 떠난 먼 나라에서 이 글을 쓰고 있다. 어린 너희들을 앞에 놓고 말하여 들려줄수 없음에 그 동안 나의 지난 일을 대략 기록하여 몇몇 동지에게 남겨 장래 너희가 자라서 아비의 경력을 알고 싶어 할 때가 되거든 너희에게 보여달라고 부탁하였거니와 너희가 아직 나이 어리기 때문에 직접으로 말하지 못하는 것이 유감이 되지마는 어디 세상사가 뜻과 같이 되느냐?

내 나이는 벌써 쉰 셋이건마는 너희는 이제 겨우 단 열 살과 일곱살밖에 안 되었으니 너희의 나이와 지식이 자라질 때에는 내 정신과기력은 벌써 쇠할 것일 뿐 아니라 이 몸은 이미 원수 왜에게 선전포고를 내리고 지금 사선에 서 있으니 내 목숨을 어찌 믿어 너희가자라서 면대하여 말할 수 있을 날을 기다리겠느냐? 이러하기 때문에 지금 이 글을 써 두려는 것이다.

내가 내 경력을 기록하여 너희에게 남기는 것은 결코 너희더러 나를 본받으라는 뜻은 아니다. 내가 진심으로 바라는 바는 너희도 대한 민국의 한 국민이니 동서와 고금의 허다한 위인 중에서 가장 숭배할 만한 이를 택하여 스승으로 섬기라는 것이다. 너희가 자라더 라도 아비의 경력을 알 길이 없겠기로 내가 이 글을 쓰는 것이다.

다만 유감되는 것은 이 책에 적는 것이 모두 오랜 일이므로 잊어

버린 것이 많은 것은 사실이나 하나도 보태거나 지어 넣은 것이 약	뇌
는 것도 사실이니 믿어 주기를 바란다.	
	-
대한 민국 11년(1929년) 5월 3일	
중국 상해에서 아비	
	-
	-
	-
	-
	-
	Section 2
이 글은 백범 김구 선생의 자서전(自敍傳) 「백범 일지(白凡逸志)」 머리말에 나오는 서한식 권두언(卷頭言)이다. 한 민족의 스승이며 지도자이기에	Contract of
앞서 두 아들의 아버지로서 앞날을 근심하면서 자상한 모습을 보여주고 있는 다분히 교훈적인 글이다.	Medical and the
从는 나는이 쓰운약한 글이다.	00000000

2. 다정한 벗에게

변함없는 우정을.....

0 0에게

「웅지(雄志)와 참 언어(言語)는 우리의 것. 새해에는 힘찬 비상을!」

참 좋은 글이었다.

역시 고맙군, 친구여!

은 및 찬란한 대지와 얼어붙은 공기. 정녕 올해는 제 맛 나는 크리스마스인가 보다. 영하의 성탄절에 마음마저 얼어붙은 나에게 따뜻한 커피 같은 카드가 을씨년스럽던 마음을 녹여주는구나.

크리스마스!

뭐, 별다른 날도 아닌데 무엇 때문에 그렇게들 떠드는지. 나 같은 놈한테는 평범한 날 그대로인데 무엇이 그리 좋다고 아우성을 치며 다닐까?

아마도 내가 내릴 수 있는 결론은, 그렇게 미친 듯이 다니는 게 성탄절인가 보다.

서울의 성탄절과 썰렁한 명동 거리—그마저 인파는 반으로 절감, 네온 사인, 가로등은 모두 눈을 감아 아름다운 야광의 진풍경은 멀리 사라져간 옛날 같고 어둠과 음침—그런 거리는 어느 술집 거리의 뒷골목 같구나.

이렇게 쓸데없는 소리만 하다 보니까 지면만 차지하는구나.

부산의 생활은 요사이 어떤지? 사업은 잘 되고 있는지, 같이 일하는 사람들은 잘 있는지 모두가 알고 싶구나. 새로운 한 해의 계획과 희망은 어떠한 것인지, 또 부산에 계속 머무를 것인지? 나도 자네 말대로 새해에는 힘차게 뛰어 볼까 생각하며 필연적인 삶과 치열한 싸움을 하려 한다. 부산 생활을 하루빨리 청산하여 서울서 같이 일을 하면 어떨지? 부산과 서울의 차이는 있으나 서울에서 같이 우리의 뜻을 펴 나갔으면 좋겠다.

서울은 언제쯤 올라오는지? 서로 만나서 새로운 생활과 사업, 그런 계획을 논의했으면 좋겠는데 난 요즈음 경제적인 사정이 여의치 못해 내려가지 못하니 편지라도 다오.

내가 좋아하는 싱싱한 회를 먹으러 당장이라도 부산으로 달려 갔으면 하지만 부담이 클까 봐서 꾹 참고 있다.

	入	H	하	Ó	1	L	-	-	복		미] ば	+ (H	}.	7		o o	1	L	-	(길	모	Ţ	=	•	٥]	Ĭ	루	어	7		길		フ] !	원	ㅎ	1	며		건	7	1
히	- 7]-	르		Н	ŀi	란	τ	1																																					
			-	_	_				_					_	_										_				_				_													
-			-	_	_											-			_	_	_	_	adant o			-			-	_			-	_			_							-		
			-	-	-			-	_	_				_	_	_		-			_	_	_		-					_	-		_	-			-	-	-		_			-	_	
		-	-	_		-		-	-	-	-		-	-	-		-	-	-	_	-	-	-			-	-					-	-			-	-		-	-	-		-	-		
	_	_	-	-	_				-	-		3		-	-	-			-	-	-	-	_					-	-	-	-	-	-				-			-	-			-		
	-			-		_		-	-	-				-	-	-	-	-		-	-	-	-		 -	-	-		-	-		-	_			-	_			-	-			-	-	
			-	-	-	-			-					-	-		-	-	-	_		-	-		 -		-			-	-	-	-				-		서	di.	5	에	ノ	1	-	-
			-	_	-				_	-	_			-	-	_			-		-	_	-	-		_			-	_	-		_	_		-	-	ㅂ	1	宁)	0]	フ	ŀ		

여름 방학 중의 친구에게

0 0에게

본격적인 여름 날씨에 접어들어 찌는 듯한 무더위와 함께 불쾌지수도 꽤 높아졌어.

바쁘지만 따분하기도 한 생활 속에서 소식 못 전하고 먼저 너의 ----소식을 받아보아 미안하구나.

방학이 시작되던 날 너에게 인사라도 하려고 했으나 친구의 유혹 ----에 못 이겨 설악산행 버스를 타는 바람에 월말에야 집에 도착했어.

어제가 있었기에 오늘이 있고 또한 내일이 있는 것이 숨길 수 없는 법칙인데 시간의 흐름에 따라 환경도, 인간의 마음도 변하고……. 그것이 정칙(正則)이라면 항상 불안하고 초조하고 불만에 차 있는 것은 젊은이만이 갖는 특유한 소유물(所有物)이란 말인가?

사람이 만나는 것과 헤어지는 것은 당연한 것이지만 만나는 동안이나마 따뜻한 인간애(人間愛)로써 하고 싶은 일 맘껏 하고 자기의 길을 향해 착착 나간다는 것 이상의 행복이 따로 있을지…….

0 0야!

연약하고 어리기만 했던 내가 대학이란 어울리지 않는 큰 세계속에 휩싸여 저항도 했고 항변도 했지만 나만의 세계가 아니라는 것도 역시 주위 환경과 학형(學兄)들이 준 선물이었지. 그러나 세월은흘러갔고 마음은 변했지. 어느 누구도 원망할 필요 없고 오직 자의식(自意識) 속에서 스스로 꾸짖고 반성하여 자기를 지켜 나가기로

촌놈 명길로부터

애	어	r.l.	
从	从	4	

	각설ㅎ	구고	모든	- 것	이	불만	이면	서도	세경	० व	생운여	아들인	우리]들	속	에
서	안일	무기	사주 의	미로	개	인의	욕심	만 !	부리다	면서	물	위의	기름	같.	<u>0</u>	자
신	을 원	치는	아 냥	을 터	지.											

무엇인가 갈망하면서 망설이다가 막상 시작하려 하면 이론(異論)이 분분하고……. 아무튼 단순한 것 같으면서도 복잡 미묘한 인간 관계에서 진실하고 견고한 모임을 누구보다 원했었고 지금도 절실히 바라는 것이야. 생각이야 각자가 복잡했지만 너무나도 평탄한 대학 생활에 회의를 품은 적이 한두 번이 아니고, 그래서 생활의 윤활유 역할을 할 이 모임에 많은 기대와 바람을 가지는 것이야.

늙어 가는(?) 처지에 낭만과 젊음만을 희구할 때는 아니고 현실을 직시하여 판단하고 행동하는 현명한 집단의 일원이 되도록 말이야.

멀리서 시골의 정취를 돋우는 매미 소리와 더불어 뜨거운 햇볕이

ス	1	결	ō	1	_		순		간	2	-	긴	c	1	_	모 -	. 2	<u>S</u>	목	-	7	신	7	<u></u> -	으		H] [라									_								
	-			-	-	-			-	-	-		-		-		-			-	-	-	-	-			-	-	-			-	-	-	-	-	-	-		-	-	-	 -	-	-	 -
	-			-	-	-	-		-	-	-	-		-	_	-	-				_	_	_		-		-	-	_			-	_	_		-	_	_	 -		_	_	 -	-	_	
	-	_		_	-	_			-	_	_	_	-		-	_	_	_		-	_	_	_	-	_	_	_	_	_			-	-			-	-	_	 	-	-		 	_	-	 -
	_			-	_	_			-	-	_					_	_			-	_	_	_	_				_	-	-	_	-	_		-		_	_	 -	-	_		 	-	-	
	_		-	-	_			-	_	_	_		-	-	_		_	_		_	_	_	_	_				_		_		_	_	_		-	_	_	 	_	_		 	_	_	 -
	_			-	_	_	_		_	_	_			-	_	_	_			_	_	_	_	_			_	_	_			_	_			_	_	_	 	_	_	_	 -	_	_	 70

그 길이 정 형의 길이라면……

정 형에게

정 형이 공직을 사퇴한 이래로 명예와 건강과 친구를 잃어버린 것은 어느 것이 되었던 간에 막대한 손실이 아닐 수 없습니다.

남달리 청빈을 낙으로 삼아왔고 정의에 불타던 정 형이었기에 막걸리 한 잔으로 오늘을 살아가는 그 고고(孤高)한 인품을 어떻게 받아들여야 될지…….

나이를 먹었다는 것이 아무런 자랑거리가 될 수도 없는 것이고 또한 인간이란 한평생을 통하여 완성의 순간은 없는 것이기에 연륜 의 쌓임이 무의미(無意味)하다 할 수밖에 더 있겠습니까?

정 형!

목적지가 멀면 멀수록 조급하게 굴지 말고 서서히, 쉬지 않고 전 진해야 함이 온당할 것이며, 그래서인지 위인들은 한 순간에 목적 달성은 원치 않고 있습니다.

시인 브라우닝은 인생은 자고 쉬고 하는 데 있는 것이 아니라 한 걸음 한걸음 걸어나가는 속에 있다고 말했습니다. 그런데 위험 천만으로 정 형의 세계는 기발한 착상이긴 하지만 세인의 입에 오르내릴수 있는, 공감(共感)하기 힘든 것 같습니다. 정 형의 독특한 세계에서만 가능할 뿐 나 같은 소시민으로선 감당키 어려운 것입니다.

정 형의 말에 의하면 생명이 끊어질 최후의 일각까지 고군 분투하는 것을 정면으로 부인하고 오직 자기 철학대로 생명도 망각할 수

있다는 비장한 각오를 의식하며 산다는 것이 아닙니까? 삶에의 의욕은 둘째 문제고 오늘을 어떤 각도에서 어떻게 맞느냐가 보다 중요한 문제라니 나같이 우둔한 자가 수긍하기란 어렵다는 것입니다.

결국 제멋에 살다가 제멋에 간다는 낙천가의 인생관에 부응한다는 설법(說法)일 테니 정 형의 길이 그러한 길이라면 내가 어떻게 막을 수 있겠습니까? 어차피 빈손으로 왔다가 빈손으로 가는 것이 인생이라면 그렇게 이승에서 노닐다가 저승으로 간다 해서 책망할 사람은 없을 것입니다. 원통해 할 사람도 물론 없을 것입니다. 누구를위해서 삶을 포기하고 망각의, 피안의 세계로 간단 말입니까?

산다는 것도, 죽는다는 것도 소시민 입장에서 자기를 의식하며 위하는 처음과 마지막이 되는 것이 아닌가 생각됩니다. 죽음을 승화시킨 일본 작가이며 노벨상 수상자인 가와바타 야스나리는 정 형과 성벽이 맞을 것 같습니다. 산다는 자체가 죽음으로 향하는 것이요, 죽음 자체가 영원히 산다는 것이니 애통할 것도 없습니다.

진정 그 길이 정 형의 길이라면 막지 않겠습니다. 신의 보삭필 손

						_			_		_		_ `	_	_	_	_		_	_		_		_'				0	m						. '	-					_	-		'
	에	준	- 7	417	하	ī	=	-	7.	1	날	7	가.	지		외	H -	곡	돈	1	7]	0		フ レ	1 7	시	į	발	도	5	1	н	ŀī	라	L	l	라				_		
_						_	_			_	_				_	_			_	_			_	_			_		-	_		_		_	_		_	_	_			_		
_			-		_	_	_			_	_				_			-	_	_			-								-	_	_	_	_		-	_	_	_	_	_	 	
_			-		-	_	_	-	-	_	_			_	_		_		_	-		-	-			-	_		-			-		_	_	-		-	_	-	_	_		-
-			-		_	-			-	-	-	-	-	-				_	-	-		-	_			_			-		_	_	-	-		-	-	_	_	-	-	_	 -	-
-		-	-	-	-	-			-	_	_			_	_			-	-	-		-	-	_	-	_			_	_		_		_			-	-	-		_		 	-
-			_		-	-			-	-	-			-	-	-		-	-		-	-	_	-	-	-		-	-	-	-	_	-	-			-	-	-		-	-	 -	-
_			_			_	_			_				_	_																													

친구에게

\cap	\cap	\sim	게
()	()	ОП	_~

단장은 기다리며.....

소식 늦게 띄워 미안하다. 살려고 얽매여 있는 곳이 직장이니 바른 대로 움직여 줘야지.

하는 일은 계획대로 잘 되는지 궁금하구나.

건축업에 대해서 백지인 나이지만 조금이라도 도움이 된다면 무 엇이든지 도와주고 싶으나 만사가 내 뜻대로 되지는 않는구나.

대구엔 언제 내려 갔니? 소식 기다리고 있었는데…….

우린 만나서 제대로 이야기할 시간의 여유가 없었음을 아쉬워하 -----고 고 또 기다리는 것밖에 다른 수가 없나 보다.

이제 산다는 것이 무엇이란 걸 조금은 느낄 수 있다.

며칠 전에는 독창회에 다녀왔다. 네가 평소에 좋아하던 노래가 나와 네 생각을 하게 되더군. 다음에 만날 때는 술 한잔 꼭 하자.

			1	U	τ	=						•																																						
	-	-	-	-	_	-	-	-	_	-	 -			-		_	-	_	_	-	-	_	-	-	-	-		-	-	_	_	-	-	-	 	-	-	_	-	-	_	_	_	-				-	_	-
-	-	-	-	_	-	-	_	-	_	_	 -	 	 -	-	_	_	-		-	-	-	-					-	-	-	_	-	-	-	-	 -		-	-	-	-		-		-	-	-	-			-
_		_	_	_	-	_	_	-	_	-	 	 	 	-	_	_	_	_	_	-	_	_							-	_	_	_	_	_	 		-		_	_	_	_	_	-	_		_			-
_	_	_	_	_	_	_	_	_	-	_	 _	 	 			_		_	_	_	_														 		-	_	_	_	_	_	_	_	_	-			_	_

벗 철이

건강이 최고

0 0 에 게

엊그제가 입춘! 정녕 봄은 오려나 본데 아직도 산과 들에는 눈이 덮여 있으니 겨울의 여운이 아직은 남아있는가봐.

이제와서 연락을 하는 자신이 몹시도 쑥스럽지만 염치 불구하고 정당한 변명과 함께 안부를 묻고 싶어.

작달막한 체구지만 건강만은 남 못지않다고 자부하고 있을 너를 보지도 못하고 죽는 줄 알았어. 몹쓸 놈의 병마가 잡고 늘어지는 데 는 하느님도 무기력하기 짝이 없었어.

서울을 떠나자마자 갑작스레 쓰러져, 드러눕기 시작하여 혼수 상태를 거쳐 꾀병 비슷한 경과 과정을 보였던 병력은 내 일생 일대의 큰 위기를 가져다 주었어.

하지만 너의 염려 덕분인지 요즈음은 식사도 제대로 하고 정신도회복 단계에 들어갔어.

뭐니 뭐니 해도 건강이 세상 무엇보다 더 중요하다는 것을 배운 지금 나에게 중요한 건 첫째도 건강이요, 둘째도 건강이야. 재산을 따진다고 하지만 이보다 더 큰 재산은 없을 거야.

편지를 쓰다 보니 두서없이 쓰여졌나봐.

이해를 바라면서 건강하길 빈다.

그럼 잘 있어.

친구 ㅇㅇ

과(科) 동기에게

클래스메이트에게

한 형!

한 형의 미래에 신의 축복이 있기를…….

공부 열심히 하시고

여자 생각은 적당히 하다가 잠들기를…….

나도 때로는 허무한 시간에 겸허할 수밖에 없을 때도 있었지요.

남자는 남자답게!

여자는 여자답게!

날아가는 참새들아 어찌 이 봉황의 마음을 알리요.

그러나 역사는 봉황새 앞에 무릎을 꿇고서 이야기하노라.

한 형!

사람들이 자기 갈 길을 가듯이

이제는 우리도 갈 길을 찾는 모양이지요.

아마도 한 형은 은행이나 무역회사 같은 곳에 어울릴 것 같고 나라는 사람은 사업이나 정치하는 것이 어울린다고 때로는 느끼기도하지만 미래란 어처구니없을 때가 너무나 많습니다.

한 형! 자기는 항상 자기이어야 한다는 사실에 우리 모두 엄숙히 고개를 숙여야겠습니다.

한 형에게 많은 영광이 있기를…….

친구에게 신의를.....

동길에게

나의 마음 한구석을 떠날 수 없는 새로운 단어 프레시맨(fresh-man).

그 속에서도 동길!

하지만 나는 무엇인가?

할 말은 하지 못하고 마음은 자욱한 안개처럼 답답하기만 했다. 아무도 없는 어둠 속에서, 그래서 자연히 어둠을 갈구하고 울지 않 을 수 없었다.

1년간의 재수 생활은 지겨웠다. 무척이나…….

이 이상 나의 앞길을 어떻게 선택해야 좋을지. 아직도 마음속의 안개는 걷히지 않은 것 같다.

동길아!

그리움 속에서 1년을 갈구했지만 인간은 너무너무 약하다는 것을 확인했을 뿐이었다.

그래서 나는 너를 진정한 친구로 대하고 싶다. 진정한 우정에 금이 가지 않도록, 아니 서로가 실망하지 않도록 노력하자.

진정한 우정을 원하는 친구 철이가

동아김 회원에게

○○회원(○○會員) 여러분!

또 한 해는 영글어 가고 있습니다.

오랫동안 뵙지 못하여 죄송하기 그지없으나 한 걸음 디디고 한 걸음 양보하는 우리만의 생활 방식을 익혀 주기를 바랍니다.

가슴을 쥐어뜯는 순간순간이 이제는 한 나그네의 소야곡이 돼버린 시점에서 자아 발견(自我發見)에의 진지한 시도는 지속되고 있습니다.

여러 가지로 복잡 미묘한 문제들이 있을 것으로 생각되나 회원 상호간의 각별한 모임이 재경(在京) 회원이나마 성사(成事)되길 갈망 하는 것입니다.

모쪼록 해가 바뀌는 기로에서 부디 회원님들께 신의 은총을 바라 며 졸필로나마 소식을 전하는 바입니다.

-	-	_	_		-	-	-	-	-	-	-	-	-	-	-	-	-	_	-	-	-	_	-	-	_
	_	_	I))	スラ	![宇](어	-] ,	ト	- -	7	라	-	너	_	ト	1	- (====================================	- 書 -)	-	_
-	_	_	_			_	-	_	_	_	_	_	_	_	_	_		_	_	_	-	_	_	_	_

미지의 벗에게

	무언가 답답함과 시달림 속에서
	참!
_	오랜만에 잠겨드는 아픔.
	알듯 말듯 조여드는
	가냘픈 실마리 때문에
_	어쩔 수 없이 낯선 분에게
	몇 번인가 망설이다
	글을 띄우는 거랍니다.
	얄팍한 가슴을 마구 할퀴려드는 잔인한 분,
	그분은 이런 말을 기억하시는 분일까?
	망각의 샘을 찾아
_	표주박 하나 가득 마셔야지.
	나를 찾을 때까지 맘껏
	목을 축여야지.
	또 한 가지 「노을이 질 때」라는 시를 기억하고 계시는 분인가요?

한 해를 보내떠……

바야흐로 막바지에 오른 황혼이 어둠에 짙깔리며 다사다난했던 한 해가 미련도 없는 듯 저물고 있습니다.

새로운 역사가 생성되고 수레바퀴처럼 맴도는 시간의 궤적이 돌 이킬 수 없는 한 해의 끝을 마무리하고 있습니다.

○ 선생

지난해는 정말 무척이나 힘든 한 해였습니다.

이제 먹기 싫은 나이가 새삼스럽게 의식되고 그러다간 연륜이란 -----것은 두려움을 잉태하고…….

어떤 위치에서 어느 방향으로 발길을 디딜 것인가를 생각하지 않 을 수 없나 봅니다.

○ 선생

다가오는 새해는 존경하는 선배님과 후배들의 뜨거운 성원 아래 필쳐지는 저의 희망찬 해이기도 합니다.

오로지 저를 아껴주는 가운데서 오늘이 있을 수 있으며, 내일이 또한 기약되는 것입니다.

부족한 한 인간에게 사랑의 채찍질과 배전의 지도 편달을 바랍니다.

끝으로 ○ 선생이 하시는 일에 영광이 함께 하기를 기원하면서 새해에 복 많이 받으시기 바랍니다.

3. 사랑스런 연인에게

사랑하는 연인에게

○ ○씨에게

제가 애써 키우고 또 가꾼 환한 웃음을 경쾌한 그대의 길 위에 비춰 드립니다. 이렇게 깊이 그리고 아름답게……. 그 누구에게 주지 않았던 순결한 마음으로만 키워온, 나의 진실로부터 나온 미소를 말입니다.

먼 훗날

바래진 사랑으로 갈림길에 서지 않기 위해 항상 전 스스럼없는 그대와 나를 생각합니다.

때때로

하늘과 땅이 우리 것인 양

조금은 여유 있는 삶으로 해서

오늘과 내일을 조화롭게 살아갈 수 있도록

그런 용기와 자세를 가져야겠다고 생각하면 왠지 눈시울이 뜨거워지고 뭔지 알 수 없는 것으로 가슴은 암담할 뿐이에요.

빚진 오늘에서

내일을 찾는다는 건 어려운 일이지만

결국은 살아보겠다고 디딘 걸음

어서 빨리 눈물을 닦고 겹쳐진 눈웃음 속에 "멋진 일이야", "아름 다운 세상이야" 하고 소리 질러 보렵니다.

뜨거운 안녕도 함께 곁들입니다.

사는 데까지 살아 보는 것.

좀더 높은 삶의 의의를 갖고 목적 의식만 망각하지 않는 한

어떤 대상을 향해

감긴 눈 속에서

뜬 눈 속에서

해야 할 일이 너무도 많습니다.

글도 써 봐야겠고

땅을 파서 나무도 심어야겠고

쌀을 씻어 밥도 지어야 하지 않겠습니까?

그렇다고 따분해 할 건 없습니다.

모두 다

지금 위치에 만족을 느끼고

설령 불만이 가득하다 하더라도

가볍게 쓰러지지 말고 노력하고 또 힘써야 함이니.

눈물이 맺히면서

가슴을 앓아도

뜨거운 미소를 배운 그대, 그리고 나,

또다시 세상을 배워 가면서 살아야 할 사람들

희망의 씨앗을 뿌려 가면서 살아 보는 것

가진 것들을 모두 나누면서 말입니다.

봄은 와 있는데,

봄은 와 버렸는데.

내 마음에 봄은 어느 때쯤 찾아와서 자리 잡을까?

텅빈 가슴에다 뭔가 꽉 채워야겠는데
요즈음의 연인
요즈음의 경아
빈 가슴을
분노와 슬픔과 조그마한 기쁨을 가져와다오.
또 하나
운명이란 단어를 배웠습니다.
아픈 가슴에서도
뜨겁게 그리고 차디차게 말입니다.
안녕! 또 안녕을!
건강하세요. 주어진 생활에서 착하게, 곱게, 건강하게
다시 한 번 더 미소와 더불어 안녕, 안녕을

약혼자에게

민!

으슴푸레한 하늘, 아마도 땅거미가 짙어지는 모양이에요.

아주 오랜만에 태양이라도 바로 바라볼 수 있을 것 같은 오늘의이 기쁨을 오직 당신께 돌리려 해요. 오늘 밤은 아마 달님도 구름을 피하고 인간의 그리움을 찾아오실 것 같기에…….

창가엔 한결 어둠이 짙어오고 있어요.

8월은 정녕 무거운 달이었어요. 자연이 보여주는 풍경도 그러했고 나의 마음까지도……. 마음의 고통 같은 것은 하나도 빠짐없이 받아들이며 가능한 한 당신의 이름을 불러보고 싶었어요.

민.

무슨 얘길 엮으려고 했을까?

까닭도 소망도 없는 지난날의 뒤풀이는 아닐 것인데, 혼자 시작해서 홀로 끝 맺는, 나의 노래로만 채워지나요?

부디 노여움을 풀어 주세요. 비단 씻을 수 없는, 용서 받을 수 없는 사랑의 탈선일망정 말이에요.

어설픈 바람이긴 하지만 민, 밝은 웃음으로 불러 주세요. 애원하면서 건강을 빌겠어요.

정옥이가

아저씨 나의 애인(?)

안녕!
요즈음 한가한 편이라서 이따금씩 아저씨 생각이 나요. 별로 할
일이 없어 뒤에 앉은 같은 과(科) 직원하고 재미있게 농담을 하는데
이사님 땜에 기분 망치고 얼굴은 홍당무가 되고 하필이면 제
가 이야기할 때 나오실 게 뭐람. 안 그래요?
정말 한가하니까 얄궂은 생각이 밀려와요.
도대체 저와 아저씬 뭘까 하고요. 참 이상해요. 애인도 아닌 것
같고 그렇다고 생각이 안 나는 것도 아니고, 보고 싶고, 만나고 싶
기까지 한데 난 아저씨의 무얼까?
아저씨에게 나는 무엇인지 말해 봐요.
영아는 아저씰 좋아하고 사랑도 하는데
괜스레 사춘기 소녀처럼 센티멘탈(sentimental)해져서 그런가 보
죠. 죄송해요.
이해를 바라며 또 안—녕.
부산에서 영아가 드림

생일 성물을 보내다니.....

00%

나의 생일 초대에 아무런 말 한 마디 없이 침묵만 지키던 당신으로부터 오늘 정성 어린 선물이 도착하여 울적하던 마음은 일순 기쁨으로 변했습니다.

당신의 불분명한 태도에 방황하던 나는 차마 형용할 수 없는 몰 골이었습니다. 생일날을 위해 계획해 놓았던 모든 것을 취소하고 정 처없이 여행이나 갈까 생각했다가 그나마도 어머님의 간곡한 만류 로 주저하고 말았습니다.

아침에 그대가 보내준 생일 선물은 비록 초대에 참석은 못했으나 그 이상의 기쁨을 주었습니다. 그 덕분에 퇴근 뒤엔 가까운 친구 몇 명과 저녁을 함께 하면서 취흥에 겨울 수 있었습니다.

$\bigcirc \bigcirc M$

친구들이 떠난 뒤 그대의 화사한 얼굴과 따스한 손길이 서려 있는 그 선물을 보면서 무한한 고마움과 사랑을 느낄 수 있었습니다.

이 조그만 그대의 선물은 이 밤에 울적하고 섭섭했던 내 모든 감정을 날려 보내고 행복에 떨리도록 해주는 것입니다.

그대와 만나는 열흘 후에 못다 한 사연을 전하기로 하고 생일 선물에 다시 한 번 감사를 드리며…….

침묵은 오해 속에……

영만씨

제법 차가운 날씨에 안녕하신지요.

바람은 떨리듯 하늘거리고 주위엔 인기척 하나 없는 오롯한 밤입니다. 저리도 밝은 달은 지금 영만씨께 향하고 있는 저를 충동질하고 있습니다.

보내 주신 서신에 침묵만을 지킨 저를 맘껏 나무라 주세요. 아울 러 이제부터 무의미한 침묵은 멀리하겠음을 약속합니다.

제가 침묵으로 시종하지 않을 수 없었던 지난 나날들……. 갖은 시련과 아픔을 참아야만 했습니다. 추잡한가 하면 볼썽 사납고, 그 러노라면 한풀 꺾이고 방황도 하고 삶의 회의도 느꼈습니다.

이제 괴롭고 슬픈 날은 잊혀지고 모래알처럼 수많은 일 중에서 영원의 늪처럼 묻히지 않고 뇌리에 남아있는 순간순간은 하나같이 아름답게만 여겨집니다.

이런 아름다움을 간직한 채 젊음은 멀어져 가고 세상살이는 힘겹 게만 전개되고 있습니다.

영만씨.

쓰다 보니 쓸데없는 말만 했나 봅니다. 그러나 전 이런 말을 쓰지 않으면 안 되었기에……. 이해를 바라겠어요.

부디 건강하시기 바라면서 펜을 놓습니다.

못 잊을 그대에게

영숙씨

아니, 영숙씨라 부를 수 없는 현재의 상황을 인정하고 민 여사(女 史)로 부르겠습니다.

민 여사!

헤어져야 한다는 말도 없이, 헤어지겠다는 그 마지막 한 마디도 없이 떠나다니…….

이제 다시는 돌이킬 수 없는 현실이기에 당신의 행복을 빌어줘야 겠지만 알 수 없는 내 마음, 참으로 어쩔 줄 몰라 하며 축복의 말을 잊고 있는 것인가 봅니다.

진정 가야만 했다면 내가 막을 수 없다는 것을 민 여사가 누구보다 잘 알고 있을 텐데…….

나이가 어리다거나 군대를 갔다 와야 한다는 불만이 있었다면, 그런 말을 못하는 것이 나의 입장입니다. 그렇다면 민 여사는 사랑에 강했고 현실에 약했다는 애정의 종언(終言)을 무언의 행동으로 보여준 것입니다.

아! 지금은 남의 아내가 된 사람.

나 없는 세상은 살아갈 의미가 없다고 입버릇처럼 뇌이던 그대였 는데…….

그것도 불과 한 달 전이었습니다. 분명코 민 여사는 두 사람을 놓고 저울질한 것입니다. 나와 당신의 남편된 사람을 말입니다. 여자

의 마음은 갈대라는 말은 바로 민 여사를 두고 하는 말입니까?

봄이면 꽃놀이에 치악산 등반길에 마치 부부라도 되는 것처럼 주말마다 그대는 내가 되고 나는 그대가 되었으며, 여름이면 경포대, 해운대, 변산에서 따가운 모래알을 모두 우리 것인 양 모으며 사랑을 수놓았고 어둠이 깔리면 불을 밝혀 놓고 나는 밥짓고 그대는 찌개를, 밤하늘 별들이 사랑을 속삭일 때면 나는 아빠 되고 그대는 엄마 되어 젊음을 찬미하며 행복하게 살자고 굳게 약속을 하지 않았습니까?

가을이면 연례 행사인 양 설악산 단풍을 찾았는데, 그 뿐입니까? 겨울이면 대관령으로 스키를 타러 가자고 졸라 대던 그대였는 데…….

누군가 말했지요. 추억은 아름다운 것이라고…….

사실 영숙씨로 불리던 그대가 아름다운 천사였다면 민 여사인 그대는, 민 여사인 그대는…… 차마 말을 못하겠소.

낙엽지는 어느 날에 오·헨리의 마지막 잎새를 그려 봤습니다. 울 고 싶도록 말입니다.

조락의 계절은 사랑의 패배자에게, 아니 사랑의 승자가 현실의 약 자에게 눈물을 거두게 하는 보다 높은 차원의 사랑에의 길을 안내해 주고 있소.

한 잎, 두 잎 길 위에서 이리저리 뒹구는 낙엽일 테지만 그것은 현실이, 자연이 가져다준 진리에 순응할 따름이지 소멸은 아니란 것 을 민 여사는 기억해야 합니다.

결과적으로 짓밟히고 찢겨지는 잎새라지만 마지막이 있기에 시작이 있는 것이요, 시작이 있기에 새로운 질서가 전개되는 것입니다.

그렇게 가버린 사람을 원망하고 저주하기보다는 차라리 마음에서 -----우러나온 축복을 해주어야 하겠죠.

나의 생애에서 감히 범할 수 없는 사랑을 깨우쳐준 그대에게—민 여사에게 순간순간을 정녕 사랑하였으므로 행복하였네라는 어느 시 인의 말을 심어주고 싶습니다.

그대가 내 곁을 떠나 남의 아내가 된 그 엄연한 사실은 나로 하여금 새로운 생의 가치관과 남녀 관계의, 이를테면 연애와 결혼의 자유를, 폭넓은 선택권을 시도하게끔 전기를 마련해준 것입니다.

하나를 잃어버리고 둘을 얻게된 것으로 민 여사에 대한 개인의, ------한때 연인으로서의 관계는 마무리된 것 같습니다.

이제 입영을 며칠 앞두고, 몇 달 뒤에 일선 소대장의 신분으로 그 대의 옛 사람은 사나이 중의 사나이로 변신할 것입니다.

어쨌든 꿈을 키우고 또 꿈을 먹고 살던 부질없던 지난날을 한 잔의 술에 용해시키면서 쓸쓸한 젊음의 유희를 망각의 샘으로 초대하겠습니다.

-	한	 남	퍈	0		Ó	- -	내	Ē	1	서	 소	1	넌	슬	 C	}	해	-	- イ	. 7)] 2	-	- -	묵	· ㅎ	1	H] (어	걸		α	}.	르	O		니	τ	ŀ	•
		 		_		_	_			_	_	 	_	_		_	_			_			_			_			_			_	_				_			_	_
_		 _		_			_			_	_		_	_		 _	_			_			_			_			_			-	_			-	_			-	-
_		 _					_				_	 		_		 	_		_	-			_			_	_		_				_			-	-				-
_		 -		_		-	_			-	_	 	_	_		 -	-			_			_			-			_			-	-			-	_			_	_
_		 -		-	_		_				-	 	-	_		 -	_	_	-	-	_		_	_		_	_	-	_			-	_	_		-	-				-
-		 -		-			_	_			_	 	-	_		 -	_			-	_	-	-		-	-			_			-	-	_		-	-		-		-
-		 -		-			-	- 1			-	 	-	-		 -	-			_	_		-			-	-					-	-	-		-	-			_	-

내 마음 모든 것을.....

겨울 바람은 고독한 말벗인 양 속삭이며 다가오는데…….

휑하니 비어버린 허공을 향하여 나는 버려졌고, 냉소일 수도 없는 그리움이 몸부림치는 흐느낌으로 고뇌 속 끊임없이 일그러진 내 조 그만 가슴과 눈망울은 온통 기다림으로만 채워져 있소.

민!

황혼이 쏟아지는 그 마지막 순간에 지금 내 자신을 불사르고 있 소. 끝없는 고독으로 세상이 붉게 물들어 가는 대지 위에 우두커니 서 있는 나 자신은 서글픈 환상만을 쫓아가고 있소.

숨김 없이 미치도록 허전한 공허만이 지금 나의 전부인데…….

이 텅빈 가슴속을 단 하나 꿰뚫고 달리는 유성의 모습이 보이기

민.

마음은 드디어 붉게 타오르는 것 같소.

태고적 사람이 숭배하던 그 절제 없는 아우성!

나의 뇌리 속에 감도는 유성의 찬연함을, 어둠에서 빛을, 그리고 적막에서 나를 깨워주는 것이거늘…….

이 밤도 슬피……안녕.

갖고 싶은 꿈은 깨어지고

재욱씨

산만하기만 했던 나의 마음에 조금이라도 짐을 덜게 해줄 수 있는 이 편지가 오늘따라 고맙게 생각됩니다.

역시 나는 내 소신대로만 살려고 했던 무모한 여자로 변해버렸고 그 결과 이렇게 모든 것이 고통스럽기만 하군요.

내 마음, 내 눈물, 내 감정을 모두 알고 있는 사람에게 새삼스러운 호소라 생각한다면 어폐가 될지 모르지만 그래도 무모한 여자는 끝까지 무모한 짓으로 마무리될 모양입니다.

정말 나는 믿었습니다.

한재욱 씨라는 사람을 아니 그 이상의 위대한 나의 친구였다고 그냥 그렇게 믿었습니다.

그래서 그 믿음이 지금 견고한 우정을 배신했다고 말한다면 너무 나 핵심을 찌르는 말이 될까요?

누가 뭐래도 내 마음은 전과 같다고 그 한 마디뿐 할 말이 없습니다.

나는 혼자 조용히 생각해 보았습니다.

차라리 내가 몰랐던 사람으로 돌아갈 수도 있지만, 사람의 인연을 좌우한다는 문제가 그리 쉽지만은 않더군요.

결국 옛날 그 위치에서 그 이상도 그 이하도 될 수 없다고 속단을 내렸습니다. 이것이 큰 과오를 범하지 않으리라 믿습니다.

내게 자랑할 단 하나!

나는 남달리 좋은 남자 친구를 가지고 있다고 떳떳이 말하고 싶 었는데 가혹하게도 이것마저 빼앗아 가고 말았습니다.

이런 결과를 갖게 된 원인도 많습니다. 어쩌다 ○○대에 편입해서, 또 어울릴 만한 여자 친구가 없어 함께 행동을 하다 보니 이런 결과를 초래했군요.

다시 한 번 허물없는 친구 아닌 친구가 되어 달라고 애원합니다.

그리고 몹시 괘씸하게 생각할지도 모르지만 여행가기로 한 것 포 기하겠어요.

내게는 주체할 수 없는 일이었고 그럴 만한 여유도 없구요. 괜히 어린 마음에 여행이라 하여 마음이 잠시 들떴었나 봐요.

어떤 부담도 갖고 싶지 않을 뿐입니다.

나보다 더 훌륭한 친구가 많으니 동행해도 좋음 거예요.

이제는 양심껏 살고 싶을 따름이에요.

나는 너무나 많은 사람의 눈을 속이며 또 나 자신까지 믿지 못할 지경까지 밀고 왔어요.

이제 모든 사람들에게 내게서 손을 거두어 달라고 말하고 싶어요.

꼭 그렇게 해야만 내게 남은 상처를 아물게 할 수 있을 것 같군 요.

쓰디 쓴 웃음, 형용할 수 없는 마음의 고통도 이제는 정말 안녕을 고하고 싶어요.

바닷가에서 멋진 나날을 보내길 빕니다.	
답장 같은 것은 기다리지 않겠어요.	
오히려 그 답장으로 또 하루 생활에 조그마한 후회의 증	눈간이 찾
아오는 건 원치 않으니까요.	
부디 하는 일에 영광만이 있길 충심으로 빌겠어요.	
	п) cd
	미영

밤이 주고 간 선물

미영아

장문(長文)의 글을 접하고 나니 마치 내가 죄인이 된 기분이야.

어쨌거나 쑥스러운 마음 금할 길 없고 우리의 문제로 인해 나의 -----심경에도 조용한 변화가 일고 있어.

약한 자의 바람직함이 곧 이것이다는 것을 미쳐 깨닫지 못하고 끝을 맞게 되었음을 조금은 서운하고 조금은 애처롭게 생각하고 있 다.

미영아.

철석같이 믿었는데 믿는 도끼에 발등을 찍혔다고 몸부림하는 것은 아니라고 생각하지만, 만약 당신이 그러한 결론을 내린 것이라면 냉정하게 두 손을 가슴에 얹고 돌이켜보자. 그날 그 밤이 없었다면, 적어도 미영과 나만의 얼룩진 하룻밤이 주어지지 않았다면 그 밤에 이성을 잃고 취기(醉氣)에 찾은 것도 아닐 테고, 자연스럽게 함께 할수 있었음은 부정할 수 없는 사실일 테지.

문제는 여기서부터 어렵게 된 거야.

일종의 사랑이나 이성(異性)간의 미묘한 감정이란 것은 순간적으로 돌변할 수도 있다고 생각한다. 바꾸어 말하면 애초부터 이성간의 야릇함을 느끼고 욕구를 충족시키려는 목적으로 유도한 것이 아니고, 어떤 상황과 환경의 급변에 따라—그것도 한밤을 젊은 남녀가함께 지새면서—결과적으로(비약시킨다면) 사랑을 고백하게끔 만드

는 것은 여자이고, 막상 고백을 하는 것은 남자—바로 그런 상관 관계에서 기인된 심리(心理) 작용에 차이가 있다 뿐이지(남녀 불문코) 시시비비를 가리려는 것은 다시 한 번 생각해 보는 것이 좋을 것 같다. 모든 역사는 밤에 이루어진다고 흔히들 얘기하고 있는데, 미영과 나의 경우도 이런 테두리에서 벗어날 수는 없는 거야.

나 역시 미영 못지않게 후회도 해 보고 자책감도 가져 보지만 스스로 생각건대 그리 큰, 정확하게 표현한다면 조그마한 실수에 불과했지 그 이상도 이하도 아니야. 나를 정당화시키거나 합리화시키는 건 아닌 줄 잘 알거야. 나의 인간성도, 다른 어떤 것도 다소 짐작하겠지만, 그것이 자의든 타의든 여하간에 미영을 위해서 이성을 떠나초연한 위치에서 정성을 기울였다는 것, 그 자체를 왜곡하지는 말아달라고 부탁 아닌 사실 확인을 요청하는 것이야.

이 순간부터 나의 길에 충실하고자 하니 미영은 학교 생활에 충실해 줄 것과 동성(同性)간의 친구를 사귐에 인색하지 말고, 생활의 변화를 가져주길 당부하면서 아름다움을 가꿀 줄 아는 지혜로운 여성이 되도록……. 친구를 잃어버린 것이 전화 위복이 되리라고 확신하면서 이만.

_	_	_	_	_	-				_	_	_	_	_	_	_	-	_	_	_	_	-	_	-	_	_	_	_	_	_	-		-		-	_	-	_	_	_	_				-	_					숙			
-	-	-	-	-	-	-	-		-	-	-	-	-	-	-	-	-	-	-	-	-	-	-	-	-	-	-	-		-	-,-	-	-	-	-	-	-	-	-		-	-	-	-	-	-	-		-	-	-	-	
_	_	_	-	_				-	_	-	-		_	-	-	_	-	_	-	-	-	_				_		-	_		-		-			-	men		man	_	-	-		-	_	_	_	_		-	_	_	

옛 애인을 생각하며……

많은 사연과 함께 무척이나 보고 싶었어요.
죄의식 속에서 헤어나지 못하고 있는 저를 용서해 주세요.
서울을 등지고 왜 머나먼 그곳에 가야만 되었나요? 알고 싶음은
마찬가지가 아닐지요.
제 자신 어디로 가야 할지를 아직은 모르겠습니다.
지금 여기서 복잡 미묘한 제 자신의 문제를 논하고 싶지 않습니
다.
부인과의 이혼 문제는 어떻게 되었는지요. 정식으로 발령 받은 뒤
에 ㅇㅇ사에 갈 작정입니다. 만나고 싶다는 마음은 너무도 절박한
제 자신도 미친듯이 울고 싶습니다.
더 이상 건강과 주님의 은총이 있기를 빕니다.
인천에서 영자 드림

4. 기타 편지

후배를 생각하떠……

〈추풍령〉이라는 TV극을 시청하고 있을 때 장 형이 띄운 글을 받았소. 때마침 극중 장면이 뱃고동 울리는 여수의 낙엽 떨어지는 계절을 보여주고 있었기 때문이기도 하지만 그보다는 그 장소가 '여수'였기에 문득 장 형의 굳은 의지와 늘 미소를 잃지 않는 그 얼굴을 연상하던 참인데 소식이 온 것이오.

그래서 아마 서너 번은 읽고 또 읽어 보았을 거요.

정이란 역시 오래가는 마력인지도 모르오.

본래 사무적이 아니면 서신을 않는 못된 성미를 가졌건만 장 형에겐 못 배기겠소. 아마 그리움 때문이 아닌가 하오. 나이답지 않은 표현이지만 이 점만은 솔직한 고백이오.

영리하고 재기(才氣) 있는 인간 '장선달'이 벌써부터 염세를 하다니 정말 놀랬다오. 젊고 패기에 찬 장선달이 '패인 상(像)'을 그려보다니, 안 될 말이오.

어쨌든 장하오. 기천만 원을 1년 만에 벌 수 있었다니…….

이 못난 사람은 1년 동안 주림과 추위에 떨면서 7천 장에 가까운 원고를 썼다오. 오죽했으면 신경통에 걸려서 두어 달 고생까지 하였 겠소.

그 책이 며칠 전 출간되었소.

제목은 「부업백과」전 6권인데 겨우 첫 권이 나왔소. 진작 한 권

슬픔에 잠긴 은사께

선생님

지난 일요일날 사모님께서 운명하셨다죠?

애석한 마음 오죽이나 하시겠습니까?

삼가 조의를 표합니다.

남들이 부러워하는 그렇게도 금실 좋기로 이름난 부부였는데, 이 제 선생님 홀로 두시고 유명을 달리하셨다니 참으로 인생 무상을 느끼지 않을 수가 없습니다.

선생님의 부산 피난 시절, 행상을 해가며 어린 자식과 시부모를 봉양하던……. 한국 여인의 비애와 미덕을 한몸에 지니신 생전의 사모님이 아직은 할 일도 많을 뿐만 아니라 삶의 황금기를 보내셔야 할 때 결국은 그리 끝맺음하실 줄이야 선생님께서 상상이나 하셨겠 습니까?

한 가지 돌이킨다면 그 날 집회에 참석만 하지 않았더라도 이런 참변이야 면하지 않았나 하는 것입니다. 하기야 그 집회엔 사모님이 총무시니까 어쩔 도리야 없었지만…….

선생님.

생각한들 무엇하며 통곡을 한들 무슨 소용이 있겠습니까? 너무나 애통하게, 영화나 부귀 같은 것은 외면한 채 살아오신 한 인간의 아름다움과 헌신이 가슴을 찢어지게 하시겠지만 산 사람은 그래도 살아야 되잖습니까?

생명이 다하는 그 날까지 용기를 잃지 마시고 만사에 임하셔야겠

큰따님과 아드님의 혼사 문제도 시급하거니와, 당장 집안 일을 돌----볼 가정부도 구해야겠습니다.

선생님이 귀여워해 주시는 제자, 이 옥희도 그렇게 어리지 않습니다. 그이와 상의해서 가능한 한 선생님이 정신을 가다듬을 때까지만이라도 집안 일을 돌보겠어요.

기꺼이 승낙하여 주시기 바랍니다. 선생님의, 현실에 고민하고 내----일에 산다는 그 말씀을 지금도 기억하고 있습니다.

스승으로서의 그 고고한 인품과 불의와 타협할 줄 모르는, 비단내일 당장 사직하는 한이 있더라도 독특한 자기 세계에만 몰두하시는 선생님의 주옥 같은 가르침에 다시금 고개를 숙이지 않을 수 없습니다.

선생님께서 비통해 하심을 더하는 것도 바로 선생님의 생활 신조 와 인생관을 누구보다도 잘 이해하고 내조하시던 헌신적인 사모님 의 열정에 연유하여 있다는 것을 전 알 수 있습니다.

선생님. 괴로워하지 마시고 충분한 수면과 식사를 하십시오. 빠른----시일 내로 뵙겠습니다.

	제	자	옥	희	드	립
-		-				

성마을에 다녀와서……

존경하는 선생님

여기는 잔물결 일렁이는 서해의 고도(孤島) 영흥, 선제리라고 불 려지는 곳입니다.

이곳에 첫발을 디딘 저로서는 억만 년 비바람에 깎기고 씻기운 암석의 위용을 카메라에 연거푸 담았습니다.

생각 이상으로 순박함이 없는, 섬사람 특유의 거칠고도 사나운 인상을 짙게 풍겨주어 첫인상은 그리 탐탁스럽지 못했습니다.

섬마을 아씨의 귀이함도 그림 묘사에 불과할 따름, 소라의 줄줄이이어온 아롱진 사연도 옛말이 되고 말았습니다.

도심(都心)을 떠난 첫날 밤—흙내음과 갯벌에서 불어온 바람은 다른 시골이나 다름없고 모기 놈들에게 뜯기며 보낸, 길고 지루하게 시들어진 밤 그것이었습니다.

몇 권의 책은 준비하였지만 읽을 기회가 주어지지 않았으며, 철부지 꼬마들과의 오락회도 신통치를 못했습니다.

존경하는 선생님.

며칠을 머무는 동안 처음에 느꼈던 인상과는 달리 그런 대로 보람을 느낄 수 있었음에 선생님이 지칭해 주신 휴가 전선은 승승장구, 발길 닿는 곳마다 분에 넘친 대우를 받았습니다.

물론 이 섬마을의 유일한 정신적 지주인 전도사님의 배려도 그렇지만, 야학 형식의 중학 과정을 만들어 지도함에 휴가의 의미는 최

고조에 달했습니다. 덧붙인다면 꿩 먹고 알 먹는 격의 봉사와 휴양
의 이중(二重) 효과를 본 셈입니다.
꼬마 녀석들과 차츰 정이 들고, 밭이랑을 매고 있는 아낙네와 구
슬땀도 흘리며 보리밥에 상추쌈도 함께 했습니다.
존경하는 선생님.
이 글을 띄운 다음날이면 정든 순자며 바우놈과 헤어지니
상추쌈 권하던 아낙네의 소박한 마음씨는 또 어찌해야 될지 착잡한
심정일 따름입니다. 첫날의 불만은 끝날의 만족으로, 아쉬움의 장
(章)으로 섬마을에서의 휴가는 끝맺음되는 것 같습니다.
선생님의 평안을 빕니다.
섬마을 선제리에서
○○드림

제자에게 전하더……

조군의 정성 어린 편지 잘 보았네.

학창시절 남달리 대내·외 생활에 동분서주하던 의욕적인 인상이 멀어져 가는 듯하더니 다시금 새로워지는군.

직장에도 충실하고 가정에도 성실하다니 대견스럽기 이를 데 없네. 이전에 성규군이 다녀갔는데 자네 집사람이 절세 미인이라고 자랑이 대단하더군.

결혼식 때는 청첩을 받고도 참석하지 못한 것을 미안하게는 생각하나 세미나 관계로 고의는 아니었으니까 별다른 오해는 없을 거라 믿네.

한창 신혼 생활에 깨가 쏟아져 세월 가는 줄 모르겠군. 지금의 신호 시절처럼 멋지게, 신뢰와 존경과 사랑으로 삶을 이어가게.

조군이 물어온 직업 전환은 고려해볼 만하네. 이유인즉, 매스컴에 종사하고 있는 사람은 사회적인 막중한 사명감을 인식 않고선 초점 잃은 방황하는 엘리트가 되기 쉽상이지.

특히, 잘은 모르나 친구를 통해서 들어보면 술과 여자와 배짱이 조화되지 않으면 사나이로서의, 이를테면 저널리스트로서의 자격을 상실한다는군.

젊은 시절에 한 번쯤은 해보는 것도 괜찮다고 생각되나 조군 같은 믿음이 강한 사람이 영구적으로 몸담을 직업은 못 된다고 여겨지네.

앞으로	2년간만	계속하다기	나 대학	강단에	뜻이	있으면	책임지	고
내가 주선	해 볼 작	정이네.						
조군의 기	직업 전화	한에 전적으	로 의견	년을 같이	하는	것일세.	언론계	에
있는 동안역	이라면 서	나나이 세계	속의 :	자세를,	속칭	기분파 역	인생에	동
조하겠네.								
부인과 학	함께 한 법	넌 찾아주길	바라면	서 이만	줄이너	11.		

주剑를 부탁하며……

○○ 선생님 보옵소서

선생님 그 동안 안녕하시며 사모님께서도 기력이 여전하신지요? 갑작스럽게 글월을 올리게 됨은 ○○○와 제가 오는 △월 △일 △△예식장에서 결혼식을 올리기로 했습니다. 저희들의 앞날을 진 심으로 지도해 주실 분은 존경하는 선생님뿐이어서 주례로 모시고 자 이 글월을 올리는 것입니다.

선생님께서 만사를 뒤로 미루면서 기뻐해 주시고 허락하리라 믿사오나 당일의 예정에 큰 차질은 없겠는지요?

찾아뵙고 청을 드림이 예의인 줄 압니다만 하는 것 없이	
기만 해서 당돌함을 무릅쓰고 존경하는 선생님께 상서(上書)로써 이
에 대신하는 바입니다. 선생님과 댁내에 만복이 깃들기를 특	빌면서 이
만 줄입니다.	

K 선생님께 올리떠……

K 선생님께

진작부터 안부(安否) 여쭌다는 것이 마음 먹은 대로 쉽게 되질 않 았습니다.

그러면서도 또다시 한 해는 저물어만 갑니다.

선생님의 근황(近況)을 매스컴을 통하여 접하고 다소나마 위안(慰安)을 가질 수 있었습니다. 무엇보다도 선생님의 건강이 근심스러웠는데, 더구나 피맺힌 설움으로 응어리진 그 회복(恢復) 자체가 시간을 필요로 하므로 가슴을 조이게 했습니다.

아무튼 회복 단계에 있는 것 같아서 감사하는 마음을 가져 봅니다. 이를테면 선생님의 건강과 이 순간까지 건재하심에 대해서 신의보살핌이 각별하지 않았나 사료(思料)되어 인간은 약한 것, 인간은요사(妖邪)스런 것, 인간은 이기적인 것이라고 스스로 느껴 보는 것입니다. 아무런 믿음을 갖지 않은 제가 신을 들먹이는 자체가 아이러니가 아닐 수 없겠기에 말입니다.

사실 이 말씀은 인간이 가장 약할 때 아무런 거리낌없이 하느님을 찾는 그런 얄궂은 자구(自救) 행위가 무의식 중에 표출되기 때문이라고 생각해 보았습니다.

사람들이 말하기를 선생님은 명(命)이 길다고 해서 한바탕 웃기도 -----했습니다.

존경하는 선생님.

정객(政客) 중 흔치 않은 정력가로 손꼽히는 선생님의 그 불타는, 그 젊디 젊은 활력의 건강스런 참 모습을, 지금은 한낱 지난날이 되었지만 언젠가 많은 감동을 주던 그 4월의 봄날—그 어느 때처럼 뵐 수 있도록 비록 신앙심은 없는 저이지만 신의 가호를 빌어 보겠습니다.

이 점 이해를 바라면서 원컨대 선생님께서 건강이 완쾌되신 후라면 나라와 민족을 위해서 아무리 가시밭 고행 길이라도 우국 충정으로 한 걸음 딛으셔야만 될 것 같습니다.

내일이 있기에 오늘을 불사를 수도 있으나, 흔히들 무엇에도 한계가 있다고 하였거늘 사불범정(邪不犯正)의 일념(一念)으로 그늘 없는 내임을 다져야만 되겠기에 말입니다.

정치에 문외한인 제가 감히 선생님께 기대하는 것은 선생님의 뜻하시는 바가 현 시점에서 막연하나마 대도(大道)에 어긋나지 않는다면 소신대로 굴복하지 않고 행하시는 바로 그것입니다.

작년 8월 그 사건 이래로 영육(靈肉)이 지칠 대로 지쳐버린 이즈음 어떤 명분에서라도 조그만 심려일망정 드리지 않음이 인간적인도리란 것을 알면서도, 이처럼 정세가 심화 일로로만 치닫는 것을 알면서도—선생님, 이 말 없는 눈망울을 의식하여 주십시오. 이 울분에 시들어진 작은 눈망울을 지켜 주십시오. 이 고인 눈물을 말끔히 씻어주십시오.

무슨 말을 하려고 하면 이내 사그라지는 무기력한 존재임을 때로 -----는 한탄도 해보았습니다. 저주도 해보았습니다.

그러나 선생님.

도도히 흐르는 강물처럼 쉼없이 시간은 흐를 것이며, 그러노라면

역사는 증명할 것입니다.

그토록 그리던 행복한 보금자리에 사랑을 깔고 드높은 창공의 저별과 달무리에 묻혀 내 사랑 내 조국이 어느 국가에도 뒤질 수 없다는 것을 되이며, 찬란한 역사와 눈부신 정치·경제의 성장으로 너와내가 참을 알고 참을 존중하는 그런 풍토에서 자자손손 카인의 후예됨을 떳떳이 자랑케 하고, 봄·여름·가을·겨울 사계절 마다의 찬가를 읊조리며, 흙 내음, 강바람, 아름다운 자연을 만끽하면서 "이것이 대한(大韓)이다", "이것이 조국이다"라는 우렁찬 메아리가 방방곡곡을 울려 퍼질 것을, 그러한 내 나라를 역사는 말해 줄 것입니다.

제 자신의 기원이자 선생님의 기원이기도 한, 또 우리 모두의 기원인 '참(眞)'으로만 번영할 수 있는 그날이 단순한 기원으로만 그칠 것이 아니라 도래할 날이 있으리라 확신합니다.

더는 미워하지 않고 서로를 믿으면서 손에 손을 맞잡아 내일의 유기력(有氣力)한 새 역사의 민주 시민으로 부끄럼없이 삶을 이어 가리라고 믿습니다. 아니 꼭 그렇게 믿고 싶습니다. 왜냐면 선생님 이 계시기 때문입니다.

존경하는 선생님. 행여나 무료한 시간이 있을까 봐서 철학 서적한 권을 보냅니다. 제대로 접해질지. 해 저무는 이 시각 두런두런한 마음으로 이만 줄일까 합니다.

조속한 건강 회복을 앙원(仰願)하면서 선생님 댁내에 평화와 영광 이 함께 하길 빕니다.

> 항도에서 김 ○ ○ 배

선배 언니에게

언니

질투라고 하면 너무 지나친 표현이겠지만 지금 제 마음은 그런 '감정에만 젖어 있습니다.

몇 발자국 떨어진 곳에서 또 다른 친구와 노닥거리고 있는 친구를 혼자서 멀거니 기다리다 보면 내 자신이 왜 그다지도 초라해 보이는 건지 모르겠습니다.

외로운 걸까?

혼자서 투덜대며 가는 내 모습을 바라볼 못 시선들이 따갑게 느껴지는 외로움입니다. 시집은 안 가고 혼자 살고 싶지만 주위의 눈이 두렵다던 앵무새 같은 계집애의 넋두리와 흡사한 것이라고요. 조금의 낯 붉힘도 없이 '애인'이라는 단어를 들먹이는 아이들 사이에서 빠져나가고 싶은 초조함을 느낍니다.

얼마큼의 거리와 얼마큼의 깊이를 느끼고 하는 얘긴지 의아스럽기만 합니다. 아니, 어쩌면 이런 것도 일종의 질투일 것입니다. 마음을 도려내어 주고 싶도록 아끼는 사람이 있으면서도 선뜻 애인이라는 말로 대신해 부를 수 없는 미적지근한 내 성격에 비해 몹시도 뜨거울 수 있는 그들에게로 향한 질투 감정 말입니다.

"친구야, 먼 훗날 생각하면 지금의 이 멍에들도 한갖 바람에 지나지 않을 것을…….

봄에는 여름으로 미루고 그 무더운 여름엔 가을로 미루었던 우리

의 화사한 삶의 설계를 다가오는 계절엔 꼭 이루어 보자꾸나. 그 계
절엔 우리의 웃음소리 사이로 눈이 나부낄 테고 우리의 모두어 쥔
손등 위로 추위는 지나칠 게다."
언니!
어서 돌아서야만 될 것 같습니다. 어제는 어처구니없이도 울어버
린 그 친구의 면전으로 말입니다.
그리고 이 어줍잖은 말로라도 그녀의 마음을 녹여줘야겠습니다.
그녀가 웃으면 나 역시도 웃을 수 있을 테니까요.
다음에 또 언니께 소식 전할게요.
안녕을, 안녕을 빌게요.
후배 O O
-,-

개업을 축하하떠……

조구!

모든 것이 쓸쓸하게 느껴지는 겨울의 문턱에서 낙엽지는 소리에 휑한 가슴을 안고 어디론가 발길 닿는 대로 가고픈 11월이네.

이런 스산한 계절에 조군이 보내준 개점 안내장은 마냥 우리를 흐뭇하게 해주었음은 숨길 수 없는 사실이지. 서점 이름(상명당)도 무난하고 장소도 좋은 것 같아 성공의 가능성을 시사해 주는 듯하네.

양서(良書)만을 취급하겠다는 조군의 경영 방침은 시의(時宜)에 맞는 것으로 많은 독자군(讀者群)을 형성하리라 생각하네. 옛부터 이름 있던 ○○촌에 개척자로서의 긍지와 보다 큰 사명감을 의식하며 해묵은 자신을 팽개쳐버린 조군의 영단에 앞날은 밝을 것이며 조군을 아는 모든 사람은 찬사를 아끼지 않을 걸세.

음식이 우리의 육체적인 양식이라면 책은 정신적인 마음의 양식일 테니 이 양식을 보급하는 데 있어 영리에만 급급하지 말아주길주제 넘게 당부도 해둘까. 그래서 ○○촌의 모든 주민과 학생들이 믿고 찾아올 수 있도록 말일세.

학창시절이나 졸업 후에도 책과 더불어 소일하던 조군이라 더욱 의미가 있을 것이며 고객들에겐 책임 있는 독서 상담에 응해 주리라

믿	어	장	안.	의	화	제.	느	귀	점	에	<i>보</i>	리		것 ¢] .	분대	경하	H.								
	학	사	출	신	인	조	군	0]	서	점	가	에	7	0	들	-어	찬	1을	· 오	면	하	는	국	민-	<u>승</u>	책
슬	Ó	느	- 국	민	0	로	7	l 몽	-하	는	E	1	일	익-	<u>0</u>	담	당	한	것	과	때	를	같	0]	하	여
조	군	2]	즐.	거든	2	비	명.	소 i	의 5		들	리.	L	듯	해	서	7	지	없()	기.	世ピ	1.			
										-,-,																
						-																				
				. – –																						
				. – –																						
												-								_						

고향에 찾아드니……

이 선생님께

그간도 안녕하시오며 별일 없는지요. 이 선생 곁을 떠나 온 저는 아무런 탈 없이 고향에 안착했습니다.

항시 이 선생께서 저 때문에 누가 끼쳐지지나 않을까 염려되옵니다.

처음 목적지는 고향이 아니었는데 남해를 찾아 ○○사에 찾아갔습니다. 하지만 이 선생께 말씀드린 그 스님께서 아직 오시지 않았습니다.

고향에 찾아오니 부모님께서는 따듯이 반기는데 미흡한 제 자신 이 한없이 원망스럽습니다.

이 선생.

소식 하나 묻겠습니다.

저에 대한 근황이 어떻게 얘기 되고 있는지 이 선생께서 다망하 신 중이라도 소상히 밝혀 전하여 주시면 감사하겠습니다.

얽히고 설킨 그 사건들이 어떻게 처리될지 초조하고 불안한 이 심정이 지금 자연과 벗하고는 있습니다만 마음은 그곳에 가 있습니 다.

부디 가내의 번영과 평안이 깃들기를 기원하며 또 소식 전하겠습니다.

고향에서 민규 드림

1. 그리움은 가슴 가득히(봄에 쓰는 편지) / 142

- 2. 타는 태양 물 익는 바다(여름에 쓰는 편지) / 154
- 3. 추억이 머문 뜰에서(가을에 쓰는 편지) / 165
- 4. 그래도 구원하는 마음(겨울에 쓰는 편지) / 178
- 5. 내 사람 변에 속삭이며(한밤에 쓰는 편지) / 190

1. 그리움은 가슴 가득히(봄에 쓰는 편지)

당신의 봄은 왔는데 ……

수줍기만 한 소녀의 미소 같은 3월은 가고 바야흐로 향기 짙어가는 4월은 왔습니다.

면산의 아지랑이 장막을 헤치고 산과 들엔 새봄 옷을 갈아입은 생기 발랄한 뿌듯함이 서려 있는 그런 감각적인 당신의 봄일 듯싶습 니다.

상쾌한 옷차림으로 나들이에 맘 설레는 아가씨가 거울 앞에서 한 것 부풀어 오른 가슴에 가만 손대고 이윽고 기름진 곡선미에 얼굴을 붉히는 그 알듯 모를 듯한 미소에 젖어보는 계절인데, 이럴 때 차라리 한 줄 아니 몇십 장이라도 부족한 당신과 나와의 대화, 사랑의 밀어를 꽃피워야 할 것입니다.

혼탁한 도심을 벗어나 파릇파릇한 청순한 풀내음과 흙냄새를 물 씬 맡으며 진정 당신의 봄은 익어가는 것입니다.

개울가의 새싹들이 저마다 따사로운 봄기운에 긴 호흡을 드리울때면, 당신은 싱그러운 생명감에 솟구쳐 생명에의 의지(意志)를 배우게 될 것입니다.

분명 봄은 여성의 계절이요, 피어나기 시작하는 계절입니다. 겨우 내 굳게 닫혔던 창문을 열고 몇십 겹 쌓였던 먼지를 터노라면 꽃잎 이 피는 때를 같이하여 당신의 마음 또한 만개(滿開)할 것입니다.

꽃봉오리 사연을 멀리멀리 띄우고 그러다가 기다림 속에서만 우

짖던 수액(樹液)의 열정이 봄의 향기를 흩날리면 아리따운 당신의
꽃인 정열의 살구꽃이랑 개나리가 어느 결엔지 당신의 마음을 한없
이 어루만져 줄 것입니다.
닫혔던 가슴을, 마음 가장자리에 도사린 그리움의 씨앗을 뿌리게
하는 봄바람이 아가씨의 치맛자락에 잠시 쉬어 갈 때 당신은 주저없
이 손에 호미를 쥐어 사랑의 씨앗, 결정의 씨앗, 모두모두를 심어야
그래서 당신의 가슴 아득한 그리움일랑 몽땅 봄바람에 날리면서
스스럼없이 알뜰하고 살뜰하게 가꾸어 애정의 결실, 청춘의 결실,
내일에의 결실을 맺어야 할 것입니다.
당신이여!
당신의 소망이라면 이 봄은 정녕 당신의 것입니다.
당신으로부터 봄의 속삭임을 들으며 안녕을 고합니다.

내가 설 땅은 어딘지?

오늘은 이상하게 봄비가 내렸습니다.

무엇을 생각하다가 글을 쓰고 싶은 충동으로 이렇게 편지를 씁니다.

이유야 어디에서 비롯되든 마음의 변화는 큰 효과를 거둘 수가 없나 봅니다.

3월 28일 전역하였습니다.

지금껏 누워서 천장에 새겨진 옛 사람들의 전철을 계산하기에 골 몰하고 있습니다.

막상 제대를 하고 난 지금 흐트러진 집안을 정리하려 하고 있습니다.

4월 18일 남가좌동으로 이사를 합니다. 또 나 혼자만의 생활이 지속되는가 봅니다.

서울에 남은 3남매.

헤어져 있는 4남매는 몇 만리 미국의 하늘 아래서 고향에 대한 그리움을 기억하고 있겠지요.

나무 늦게 소식 띄어 미안합니다.

보고픈 마음보다도 죄송함이 더욱 커져 갑니다. 친구들도 거의 다 결혼하였지요.

가장 시급한 것은 취직 문제입니다. 어떤 직장에서, 무슨 일을 할 까요? 선택의 영역을 누릴 수 있는 나도 아닌데.

\sim 1	-1-1	
O٢	O	
7 1	~	٠

안 형.
이제 정말 제대한 지 3일이 되는 날, 아직도 아무 친구도 만나지
못하였습니다. 그러나 며칠 안 되는 시간, 2시간 사이에 쌓이는 번
민은 다시금 웅이의 옛 생활을 다시 찾은 듯합니다.
어떻게 헤어날 수 있을까?
"난 항상 운이 좋았다."고 자기 암시라도 걸어 보아야겠습니다.
지금은 밤 10시.
밖으로 뛰쳐나가 무엇인가 노래하고, 무엇인가 외치고, 무엇인가
 를 보고 싶습니다.
다음에 다시 주소가 결정되면 알려드리겠습니다. 그럼 안녕
히

어머님 용서하십시오

어머님!

당신의 불효 자식은 불러 봅니다.

기분이 스산할 때나 몹시 지쳤을 때 "어머니"하고 부르게 되면 마음속에서 용기가 솟아오르고 또한 마음이 부드러워집니다.

어머님!

외로울 때 가만히 "어머니"라고 불러 보면 그지없이 맑고 아름다운 눈물이 하염없이 흐릅니다. 어머니를 생각할 때마다 제 마음 모든 것은 깨끗해집니다. 세속(世俗)에 시달린 마음을 크게 감싸주고 어루만져 주는 것, 그것이 어머님이십니다.

어머님!

남존여비의 한국적인 풍조 속에서 며느리로서는 모시는 어버이들의 비위를 맞추어야 했고, 아내로서는 바깥 양반을 위해 사시사철 집안을 지키며 살림을 꾸려가야 했습니다.

인종(忍從)이 미덕이었다면 어머니에게는 그것이 고초(苦楚)였을 것이 분명합니다. 열을 뿜는 어린것을 업고 몇십 리 길을 달려 병원을 찾아간 어머니, 며칠 밤을 병든 어린것의 머리맡에서 지새워야 했던 어머니, 당신은 굶으시면서도 어린 자식에게는 끼니를 잇게 안간힘을 다하던 어머니, 남편의 횡포가 서러워도 어린것들에게 한사코 당신의 눈물을 보이지 않으려고 한 어머니, 그런 가운데서 어머니의 이마엔 주름살만 잡혀갔습니다.

어	TH	L	1
	-	П	٠

제 마음은 항상 어머니께 향하고 있습니다만 편히 모시지 못하고 있음은 참으로 죄송하기 그지없습니다.

애써 스스로에 채찍질하며 어머니를 모셔 가려 했건만 이다지도 뜻대로 안 되는지, 어머님. 이 못난 자식을 그래도 자식이라고 당신 은 춥지 않느냐, 배고프지 않는냐고 보살피실 겁니다.

어머님!

핏덩어리 어린것이 장정이 되고 사회의 일원이 되어 이제사 은혜를 갚을 수 있으리라 맘 먹었지만 행동에 옮기지 못하는 자식을 꾸짖어 주셔야겠습니다.

어머님!

호미를 쥔 당신의 손마디가 그리도 굵어진 줄을, 휘어진 허리를, 희끗희끗해진 머리카락을 어찌하면 좋겠습니까?

눈물이 앞을 가립니다.

당신의 불효 자식이 어머니를 그렇게 변하게 한 것입니다. 용서를 빌어 달라는 작은 양심마저 저로선 없습니다.

F	부			<u>የ</u>	리	1	2	라		사	-)	1	기	11	1	두	-	í	소	Ī	2	아		비	된	-1	-1	다											
		_		-		_	_	-	_	_	-		-	-	_	_		-	_	-		-	_	_					-	 -			-	-	 -	-	 -	-	-
 		_	_	_		-	_		-	_			_		-	-			-			_		_		-	_	-	_	 -	-		_		 	_	 -	_	_
	_					_	-			-		-	-		-	-			-	-	-	-	-			-			-	 -		-	-		 -	-	 	-	-

아들 ㅇㅇ 올림

친구의 길을 밝혀주오

경아야!

그날도 비가 내렸었지.

마구 쏟아지는 빗속에 네 모습이 흐러질 순간까지 나는 멍하니서 있어야만 했어.

그것이 너와 나의 마지막이었지.

이제 그리움의 창가에서 설움과 고독에 가득 찼던 너의 눈빛 속을 다정스레 달리지 못했던 내가 무척이나 미워지기만 해.

그날따라 오빠가 보고 싶다고 울먹이며 꽃을 한 송이 사서 양지 바른 곳에 고이 잠든 오빠의 묘지를 향했지.

경아!

오빠를 찾던 그날은 유달리 청명한 하늘이었고 포근한 날씨였지. 잔디에 앉은 너와 난 창공을 우러러 침묵을 흘리며 팔짱을 끼고 있 었지.

오빠 곁에 있는 동생이 가엾지 않냐고—그 한 마디뿐.

끝내는 울음을 터뜨리고 슬픔은 더하기만 했지.

웈지마 경아야.

누구나 한 번은 가야 하는 것인데 뭘.

가서는 안 될 젊음을 지녔기에 눈물이 멈추질 않았던 게지. 망각이란 세월 속에 묻혀지는 거야.

경아!

그 고운 눈망울에 이슬이 맺혀서야 되겠니? 나만을 믿고 살아 보
겠다는 너. 못난 친구는 할 말이 없구나. 비 내리던 그날에 너를 잡
아두질 못하고 보고 싶어진다. 내 자신이 미워진다.
경아야 행복해다오.
행복은 노력하는 자에겐 반드시 다가와 줄 것이니 뼈를 깎는 고
통이라도 참아다오.
오늘은 네 생각에 흐느꼈단다.
경아 부디 안녕히

타인에게 대화의 광장을……

단군의 후예라는 것 외에는 아무런 관계도 없는 타인이라는 사실. 그래도 무언가 못내 기다려지는 것이 꼭 있어야 할 것 같고, 단지 뭔가 찾아주어야만 하겠다는 바람뿐인데…….

격리된 환자처럼 염증을 느낄 정도로 고정된 생활을 하다 보니 높으신 양반들과 마주친 눈동자 속에 마음에도 없는 미소라도 보내 주어야만 하는 현실은 차라리 역겨운 시간의 흐름이 아닐 수 없습니 다.

하지만,

참으로 나라는 인간은 어처구니없는 광기를 드러내도록 갈구하는 지도 모르겠습니다. 이렇게 펜을 잡아 하찮은 얘기나 쓰려고 하고 있으니 말입니다.

모르는 이에게 약간의 확신도 지니지 못한 채로 토해 보는, 기적을 바라는 유치한 자기 변명—하기야 사람은 한 번쯤 타인에게 자기 자신을 드러내고 싶을 때가 있다고 합니다.

나목의 목마름 같은 어줍잖은 외로움이나 고독 따위에서 헤어나지 못해 아우성치는 것은 아닙니다.

굴곡진 화음의 악보에 서투른 곡예사의 눈물겨운 희열이 있듯이, 지금은 오직 가슴 부품의 의미를 알아주는 타인에게 무엇인가 써 보고 싶은 심정에서 드리는 글로 생각하여 주십시오.

삶이란 주제를 가지고 끊임없이 펼쳐지는 젊음의 대화.

진리와 아름다움을 말하는 언어가 오고 가는 이상의 세계에서 젊음이 만들어내는 푸르른 낭만이 타인과의 인연 아래 차분히 장식되리라 믿어 보는 것입니다.
혹시 지나치다 하더라도 관대한 아량을 바라며, 그렇게 되면 나
자신의 옹졸함을 뉘우쳐 볼 수도 있겠지요.
세찬 바람이 부는 빌딩가에 서 있는 나그네처럼 잠시 명상에 잠
겨 보았습니다.
지금까지의 결례는 모두 잊으시길 늘 행운이 함께하는 당신
의 안녕을 빌 따름입니다.
○○년 ○월 ○일
영기 글

부산에 머무르면서……

사랑하는 보애씨!

부산까지 무사히 도착하였습니다.

으스름한 어둠을 헤치고 기차역까지 전송 나와 주셔서 무한한 기쁨을 감추지 못했습니다. 잠시 후 기차가 미끄러져 나갈 때 당신이 손을 흔들다가 이내 눈물을 훔치는 것을 봤을 때는 나 역시 슬픈 마음 헤아릴 길 없었습니다.

사랑하는 사람의 곁을 떠나는 것처럼 서러운 건 없다고 생각해 봅니다. 나도 서울에 더 머무르고 싶으나 경제적인 문제도 있고 해 서 어쩔 도리가 없습니다.

2년 만에 부산에 돌아오니 너무나도 많이 변해서 그야말로 감개 무량했습니다. 직장과 군복무 문제로 부산을 떠난 이래 이번이 처음 이니만큼 어쩐지 이국에 온 이방인처럼 착잡함이 느껴졌습니다.

저녁 식사를 마치고 해운대 쪽으로 나가 봤습니다. 바닷바람이 보 애씨를 향한 나의 마음을 충동질하는 것 같습니다.

사랑하는 보애씨!

갑작스럽게 이별을 하고 나니 애타는 마음 가눌 길 없습니다. 내가 다시 서울로 가든지 보애씨가 부산으로 오든지 해야 사무친 정을 풀 수 있을 것 같습니다. 단 하루를 못 보아도 이런데 앞날을 어떻게 보내야 할지 이러다간 얼빠진 사람되기에 알맞습니다. 당신은 이시간에 무슨 생각을 하고 있는지, 아마도 나를 그리워하지 않겠냐고

요시꺼	생각해	보니다	
	0 7 1	H	

보애씨!

우리의 장래를 어떻게 하면 좋을까요? 내가 생각하기에는 결혼뿐입니다. 당신의 나이도 금년이 고비일 듯싶고 나 또한 삼십 고개에 턱걸이를 하고 있으니 말입니다. 이제 당신과 나 둘만의 세계가 펼쳐지는 듯합니다. 문제는 양가의 경제 문제입니다. 넉넉하지 않은살림살이에 우리를 결혼시키는 것이 그리 쉽지만은 않습니다. 이런 것을 생각해서라도 돈을 벌어야겠습니다. 우선 나는 월급쟁이 생활을 청산하고 장사를 하렵니다. 장사하는 것이 남들 보기에는 초라하게 보일지 모르나 장가는 내가 가는 것이고, 더구나, 돈 없으면 대접 받지 못하는 세상에서 그런 것에 구애 받을 하등의 이유가 없습니다.

사랑하는 보애씨!

밤은 점점 깊어갑니다. 서울은 아직도 춥다던데 이곳은 포근합니다. 당신과의 아름다운 추억을 가슴에 되새기면서 이 밤을 보내겠습니다.

	H	바	리		E	1	상		スT	.)	4	フ	1	ŀ	카	ב ו	라	L	1	C	}																											
																																								_		_				_		
-		-	-	_	-	-	-	-		-	-	_	-	_		-	-	-		-		-	-		 -	-		_	-	-	-	-	-	-	 -	-	_	-	-	_	-	-	-	 	 	-	 -	
_			_	_		_					_	_	_	_		_	_					_		-	 -		_	_	_	_	_	_	_		 	_	_	_	_	_	_	_		 	 		 	

무슨	·에서
당신의	민구

2. 타는 태양 물 익는 바다(여름에 쓰는 편지)

그대의 여름이라면.....

찌는 더위와 불타는 태양이라도 그리운 이의 속삭임을 듣고픈 계절입니다.

한낮의 소나기가 지나간 포플러 그늘 밑에서 매미의 합창을 들으면 그대만을 생각하고 있는 사랑의 십자가를 짊어진 것 같습니다.

그대는 지난날의 이상화(理想化)한 사랑 때문에, 브라운이 말한 것처럼 "참된 애정에는 경이(驚異)가 있다. 수수께끼와 신비와 불가해(不可解)의 육체—어쨌든 거기에서는 두 사람이 한 사람으로, 또두 사람도 되기 때문이다!"라고 하는 사랑의 기적을 불원(不願)한단말입니까?

아무리 그대가 및 바랜 추억이 흐르는 저 강물처럼 돌이킬 수 없다고 생각하며 녹음이 무르익는 성숙한 이 계절에 망각의 샘을 찾으려 한다지만…….

그대여! 사랑하는 이여.

결실의 가을을 향하여 짙푸른 잎새들이 저토록 향연을 베풀 때, 그대의 절박한 꿈은 깨어지고 오직 내게로 왔어야 했던 아쉬움이 끝 내는 슬픈 괴로움과 격렬한 욕망을 주고 간 것입니다.

그렇게도 뜨거웠던 가슴을 닫고, 시원한 바다와 푸르른 녹음 속에 그대의 귀로만을 위하여 끝없는 지평선 위에 펼쳐진 망막함을, 가혹 한 시련을 겪어야 할 인내만의 계절을 사랑하는 이의 여름이라고 불

러도 좋을는지
인내나 기다림 같은 것은 보람의 씨앗을 잉태하게 해주는 보약인
것입니다. 단 하나만의 태양과 하나만의 심장을 비추는 맑디맑은 그
대의 눈과 그것을 위하여 산도 넘고 물도 건너야 하는 것입니다.
그런데 그대는 아무렇지도 않은 듯 잠자코만 있는 것입니까?
사랑을 위해 모든 것을 바치겠다던, 숱한 고난도 이겨 내겠다더
니 그대의 사랑은 한여름날의 쇠붙이를 녹여주는 열정, 바로
그것이었습니다.
그대를 목메어 불러도 메아리는 없고 백날을 홀로 지새워 보아도
슬픔의 강물은 끝없이 흐르기만 합니다. 지금 성숙한 계절 앞에 두
손 모으고 그대의 여름을 위해 기도 드리겠습니다. 그대의 여름이
그렇게 지나가버리지 않도록 말입니다.

유묵 전시회에 초대하떠……

천 선생!

오랜만에 소식 전하게 되어 송구스럽습니다.

제 마음속엔 언제나 자애스런 천 선생이 큰 비중을 차지하고 있습니다만 계절이 바뀌어가도 인사 한번 제대로 드리지 못했음을 용서 바랍니다.

다름이 아니라 조국 광복에 몸 바친 선열(先烈)들의 얼을 되새기며 광복절을 기념하는 〈민족 정기 선양 유묵(遺墨) 서예 전시회〉가 8월 15일부터 1주일간 저희 회사 주최로 경복궁 현대미술관에서 열리게 되어 천 선생을 모시고자 하니 부디 참석하여 주시기 바랍니다.

오로지 구국의열(救國義烈)의 마음으로 민족 정기와 자주 노선을 부르짖던 선열들이 남긴 교훈을 바탕으로 한 줄의 필적과 문구를 더 듬어 민족이 나아갈 좌표로 삼고자 이 전시회를 갖게 된 것입니다.

천 선생!

시시각각으로 변해가는 세계 정세와 남북 관계가 앞으로 민족의 장래에 깊은 영향을 끼치게 된 오늘의 준엄한 시점에서 이번 광복절 은 다른 해와는 그 뜻을 달리하며 우리 국민들의 마음을 다시 한 번 가다듬는 계기를 마련하는 데 유묵 전시회의 의의는 크다고 생각합 니다.

천 선생도 잘 알다시피 선열들의 유묵 필적이 글씨 자체에만 목

적이	있는	것이	아니라	ユ	뜻을	전함에	있는	것같이	이번	전시	회도	
상시	우국(傷時憂	(國)하는	우	리들	의 뜻을	묻고,	동포들	의 뜨	거운	대딥	}
을 듣	-고자	함에 그	그 목적여) 9	있는 것	번입니다						

사계(斯界)에 그 권위를 자랑하고 있는 천 선생이야말로 남다른 각회가 있을 것으로 믿어집니다.

이번 전시회에는 민영환 선생의 행초당시(行草唐詩)를 비롯하여 안중근, 손병희, 안창호, 윤봉길, 김구 선생 등 많은 항일 독립 투사 들의 유묵 50여 점이 전시될 것입니다.

이로써 우리의 머릿속에서 차츰 사라져가는 민족의 자주 독립 정신을 고취시키고 아울러 국력 배양과 민족 번영의 획기적인 원동력을 이루어 통일 과업에 밑거름으로 삼아야 될 것 같습니다.

더불어 지금까지 유실(遺失)돼 있던 순국 선열들의 유품이나 유묵을 한자리에 모아 보존할 수 있는 기념관 설립 문제에 관해서도 의견을 모으고자 하니 천 선생의 특별한 관심과 배전의 편달을 앙망합니다.

L	C	ŀ.			_	_			_	_	_	_			_	_										_	_	_			_	_	_			_	_	_					_	_		
	た	1	ない	1	생	0	-	7	' }	L	H	에	ם	-	복	. Ċ	1		깃	ī	-	フ	-	2		ネゴ	1	원	ģ	}	니	Ľ	1			_	_	_	_		_		_	_		
		_	_		_	_					_	_			_	_					_	_	_				_	_				_	_			_	_	_			-	-	_	_		
		_			_	_			_	_	_	_	 	_	_	_	_	_		_	_	_	_				_	_			-	_	_			-	_	_			_		_	_		
		_			_	-				-	-	_	 	-	_	_	_		_	-	-	_	_			-	_	_				_	_		_		_	_					_	_		
		_			_	_	_		_	-	_	_	 	-	_	_	_	_		-	_	_				_	_	_	_	_	-	_	_	_		-	-	-	_			-	_	-		
		-	_			_	_	_		-	_	_	 		-	-	_				_	_	_	_			_	_		-	-	_	_	-	-	-	-	-			-	-	5	-		
		_	_		_	_	_		-	_	-	_	 			_	_	_			_	_	-		-	-	_	-				_	_)	0	-	2	-	8	7	2	9	-	

직장 선배님께

지금은 밤이 주는 고요 속에 고된 하루가 마감되는 시각입니다. 또한 Y 차장님과 석별의 정을 나눈 지가 벌써 두 달째가 되는 날이 기도 합니다.

돌이켜볼 때 차장님이라는 공적인 직함을 떠나서 존경하는 선배 님으로 또는 형님으로 모시던 제가 눈물을 머금고 돌연 사직을 하지 않을 수 없을 때, 차마 후배 앞에서 눈물을 보이지 않으려는 그 마 지막 모습은 지워질 수 없는 너무도 인간적인 그것이었습니다.

미우나 고우나 몇 달 간을 머무르면서…….

"발로 쓰라."는 충고를 하나의 생활 철학으로 삼고 Y 선배님의 지시대로, 정확히 말씀드린다면 기계적인 행동으로 타인의 추종을 불허하는 각종 업무를 알차게 처리했던 것입니다.

Y 선배님.

존경하는 형님!

학교를 갓 졸업하고 세상 물정에 어두운 후배였기에 짧은 직장생활에서, ○○계의 최일선에서 많은 시행 착오와 오류를 범하기도했습니다. 이제는 모두가 지나간 과거의 일이 되었기에 그 규모는 차이가 있으나 한 회사의 자칭 간부진이라는 작자들의 갖은 비인간적인 행위를 너무나 뼈저리게, 너무나 가슴 아프게 목도했음을 독백같은 푸념으로 감히 늘어놓을 수 있는 것입니다.

Y 선배님.

어느 누구보다도 사랑해 주시고 아끼던 후배—그것도 선배님을 진심으로 따르던 후배를 위해 돌아서며 옷깃을 여미며 뼈를 깎는 아 픔을 참고서 진퇴를 분명케 해주신 사나이다운 기질을 높이 평가할 수 있었기에 후배는 지금의 처지에도 불구하고 선배님을 마음속으 로 찾는 것입니다.

○○계의 말단 사자(使者)로서 보람을 느꼈다면 Y 선배님 같은 분 을 모실 수 있었다는 바로 그것뿐입니다.

비단 실직(失職) 생활에서 오는 비굴과 자기 혐오와 멸시 따위가 심연 깊숙이 도사리고 있을지라도 남자의 기상을 배웠다는 그 사실 하나에서 숨을 조아리는 고통을 견뎌내고 있습니다.

저로서는 어떤 미련도 두지 않고 그곳과 절연을 작정했습니다. 적 어도 한 달 전부터 말입니다. Y 선배님이 아무리 애써 주신다 하더 라도 흔들림이 없을 것입니다. Y 선배님의 인간성과 ○○인으로서 의 모든 것은 충심으로 존경합니다만 가정을 갖고 있는 대다수의 직 장인들처럼 고려해야만 하는 점이 한두 가지가 아니듯이 Y 선배님 역시 그 범주를 벗어날 수는 없을 것입니다.

그런 관계로 해서 제가 선배님을 떠나 영원히 다른 직종에 몸담 는다면 여전히 서운하다고 말씀하시겠습니까?

어쨌거나 선배님의 곁을 떠난 후배를 어떤 분야에 종사하든지 끝 까지 지켜봐 주셔야겠습니다. 생각나길래 몇 자 적어 보았습니다.

선배님의 건승을 충심으로 빌겠습니다.

가신 일 영전에.....

저로선 오늘의 세대를 사는 사람들에게 물어야 할 말들이 있습니다. 그대들은 그대들의 조국과 그 조국의 아들 딸들이 경건한 진혼 곡을 들으면서 사라져갔을 때 무엇을 애도하고 무엇을 경애했는가를?

탄흔이 할퀴고 지나간 처절한 전쟁터에 호국의 영령으로 승화한 넋들의 그 죽음을, 그대들은 저 멀리서 녹슨 철모가 뒹구는 것을 바 라보고 어떤 마음을 느꼈는가를 말입니다.

마지막 한 방울의 피를 토하면서도 미쳐 못다 부른 조국과 부모, 형제의 이름들과 그리고 다음엔 임을 잃은 어둡고 차가운 삶의 황 야, 그 그늘 속에서 방황하는 가냘픈 여인과 소녀, 그리하여 평화로 웠던 여인과 소녀의 가정은 폐허가 되고 행복은 죽음 앞에 화석이 될 때 또 이 화석이 인간을 절망으로 몰아넣을 때 그대들은 어떠한 마음을 갖고 어떠한 이야기들을 나누었는가를…….

그러나 이 물음 앞에 그대들의 대답은 한결같이 공허할 것입니다. 그것은 묘비 앞에 숙연히 앉아 경건한 마음으로 임과 오빠를 추 모하고 기리는 여인과 소녀의 눈망울에 담긴 한줄기 애수가 그것을 증명하고도 남음이 있는 것입니다.

다음에 올 세대를 향한 물음에 대한 이 공허로운 대답들—바로 그것은 묘비 앞에 눈물 짓는 그 여인과 소녀를 외면할 때 그대들은 여인과 소녀의 행복을 화석으로 굳히게 한 책임을 면하지 못한다는

교훈을 뚜렷이 해준 대답이기도 한 것입니다. 결국 그대들은 단 한
번만이라도 가신 임의 영전에, 참으로 숙연하고 기리는 마음으로 향
불을 밝혀 한 점 부끄럼 없는 국민으로서, 가족으로서, 후배로서 자
자손손이 그 얼을 되새기고 교훈을 받들어서 그 추모의 정을 날로
그렇게 함으로써 고이 잠드신 영령들의, 영원한 삶의 길을 불 밝
히고, 우수에 젖은 가신 임의 후예(後裔)들에겐 내일의 주인공됨을
자랑으로 여기도록 그대들은 뒤안길에 온정의 꽃을 심어야 될 것입
니다.
가신 임의 영전에 이 진혼곡을 드리며 삼가 명복을 비옵니다.
기선 급기 경선에 이 선본국을 그리며 삼기 경국을 미듭니다.

일아! 꿈꾸며 살자

이름도 알 수 없는 풀벌레들의 합창 속에 나의 계절은 여물어 가고 있습니다.

짙어진 녹음 아래 팔베개를 하고서 뭉개구름 흘러가는 먼 마음의 고향을 찾으려는 내 조그만 욕망이 살포시 드리워져 있습니다. 인생 을 꿈꾸며 살자는 어느 현인(賢人)의 말처럼…….

애리아!

하나의 목적을 달성하고 하나의 사랑을 얻은 연후에 애리아, 당신은 무엇을 느낄 수 있으며 무엇을 하겠습니까? 물론 당신은 정복자처럼 흐뭇한 쾌감에 한숨 돌리지만 곧 자기 도취에서 오는 허탈감또한 느낄 것입니다. 그 하나의 목적과 사랑을 위하여 가슴을 졸이며 무한한 꿈의 사연을 간직했던 순간들, 거기에 맑고 숭고한 감정이 끊임없이 흐르고 있는 것입니다.

그런 것이 있었기에 희고 그윽한 향기의 아름다움을 헤아릴 수 있다는 말입니다.

애리아!

허황된 꿈은 꿈으로 생각하기보다는 부질없는 공상으로 여겨야하며 좀더 현실에 접근할 수 있는 꿈이야말로 누구나가 가꾸고 키워가야 할 것입니다. 꿈을 먹고 꿈을 키우며 살아가는 것이 외로운 인생의 오솔길을 걸어가는 지혜일 것입니다. 인간의 욕망이 끝이 없듯이 꿈의 길 또한 끝없이 이어질 것입니다.

사랑하는 애리아!

꿈을 잃지 않고 산다는 것은 인간의 삶에 있어 고귀한 생동력을 잃지 않는다는 것입니다. 그 꿈에는 애모의 극치와 이상, 소망을 바라는 못다 핀 꽃방울의 다소곳함이 있는 것입니다. 그렇듯 당신이꿈을 잃지 않음은 곧 애모의 극치, 이상, 소망 등의 바람을 잃지 않는다는 그러한 말입니다. 설령 지난날의 꿈이 물거품처럼 사라졌다하더라도 당신은 쓰라린 상흔을 매만지고 옷깃을 여미어 가면서도 또 다른 꿈을 가꾸어야 됩니다. 삶의 참된 보람을 일깨우기 위해서말입니다.

애리아!

당신의 꿈에는 위대함과 신비함이 있습니다. 당신의 꿈이 현실화될 수 있다면 그것은 너무나 아름다운 너무나 멋있는 세계가 될 것입니다. 하지만 당신의 꿈이 반드시 그대로 이루어질 수는 없는 것이기에 분발을 배워야 했으며 천신만고(千辛萬苦)를 배워야 했지요. 결국은 현실에 존재하는 애리아! 하지만 지금 당신은 꿈의 나라를 그리워만 하며 살아가는 것 같습니다.

그러나 애리아!

당신의 꿈은 한낱 이룰 수 없는 꿈으로만 전략하는 것은 결코 아닙니다. 애리아에겐 사랑하는 사람이 있고 당신이 편안히 잠들 수 있는 아늑한 집도 있습니다. 당신과 함께 환희를 느끼고 도톰한 그입술에 서로를 묻어버리고 무쇠라도 녹일 듯한 열화의 밤도 가질 수 있으니 그 꿈을 가꾸어 주길……!

들엔 사시사철 피어나는 꽃을 심어 놓고 뒷동산 푸른 숲엔 당신의 지친 육신을 머물고 가게 할 보금자리도 새로이 지어볼 것입니

다. 그곳엔 이가 시리도록 맑고 차가운 물이 흐르고 슈베르트의 세 레나데가 부럽지 않을 새들의 노랫소리가 있을 것입니다.

애리아!

당신의 사랑, 이상, 소망은 당신의 정열과 인내가 지속되는 한 물거품처럼 되진 않을 것입니다. 덧없는 인생이라고 좌절하지 말고 자신을 더욱 채찍질하는 노력이 필요합니다. 당신의 가슴 구석구석에스며 있는 청순한 꿈을 잠재우지 말고 정성스럽게 가꾸어야 할 것입니다.

순간적인 과오나 그릇된 판단으로 그 청순한 꿈을 돌이킬 수 없는 매몰의 길로 빠지도록 내버려둘 수는 없습니다. 지난날의 꿈을 발판으로 앞날의 새로운 꿈을 가꿔 나감이 장래를 축복 받을 수 있는 길이 되는 것입니다. 현실의 비운으로 인해 앞길마저 막힌다는 법은 없기에, 헌신적인 노력의 대가는 반드시 있는 것임을 믿기에 내일에 산다는 신념으로 비뚤어진 고삐를 바르게 잡아 게으름이 없는, 자학이 없는 애리아 본연의 자세를 보여줘야 하는 것입니다.

	오	느	-0]	<u> </u>	į	라i	린		난	HH	1 (0)	남	ヲ	د	2	9	2	로	ス	1	믿	5)	로	τ	강	신	0]	꿈	1 (9	フ	}-	7
Ó	1 2	<u>ک</u>	길	ę		합	니	L	ŀ .		<u>٩</u>	2	٦	=======================================	ò		E L		o L	1	생	사	어	-	꿈	מ	ス	}	E)	נ	† 1	면	τ	갈	Ò	사	느	-	감
7	두의	1	바	만	. (이 从	슬		뿐	. 0	ļι	-	7	3	슬		이	7	\	D i	1	7]	를		••	••	!			_		_		_				_	
																												_		_		_		_				_	
_		_							_			_		-			_				_			_															
_					-		_		_	-		-		-	-		_			_	-			_		_				_		_		-		_		_	
			-		_		-		-			-		_			-			_		-		_		-		-		-		_				-		_	
					-		-		-	_		-						-		-		-				-				1000		-		-					

3. 추억이 머문 뜰에서(가을에 쓰는 편지)

낙엽지는 길목에서.....

가을도 이제는 무르익을 대로 무르익어 만추의 애수를 돋보이게 해주는 것 같습니다.

그리운 당신,

만추의 소슬한 바람에 어디론가 날려가는 낙엽을 볼 때마다 인생이란 것을 말하지 않을 수가 없습니다.

끝내는 진정 나만의, 자신만의 세계에서 두 눈을 감고 가만히 명상에 잠기고 싶은 착잡한 심정만이 나의 전부를 차지하고 있습니다. 사랑하는 당신,

불현듯 머리에 떠오르고 있습니다. 가을은 생활의 계절이라던 심미주의 작가 이효석의 말을 말입니다. 화단의 뒷자리를 깊게 파고다 타버린 낙엽의 재를, 죽어버린 꿈의 세계를 땅속 깊이 파묻고엄연한 생활의 자세로 돌아가지 않으면 안 된다는 것입니다. 마치이야기 속의 소년같이 용감해지지 않으면 안 된다는 것입니다.

그는 또 말했습니다.

낙엽 타는 냄새에서 생활의 의욕을 느끼며 음영과 윤택과 색채가 빈곤해지고 초록이 완전히 자취를 감추어 꿈을 잃은 가을의 뜰 복판 에 서서 꿈의 껍질인 낙엽을 태움으로 해서 곧 생활의 상념에 몰입 할 수 있는 것이라 했습니다.

그리운 당신!

그 한 잎 낙엽에도 인생의 의미가 있고, 생명의 불꽃이 있고, 향내 짙은 내음이 있다는 그것은 어쩌면 무한한 인생의 가능성을 암시해 주는 것 같습니다. 때로는 백발이 성성한 노구(老軀)의 종말을 보는 것 같기에 적이 슬퍼지기도 하지만…….

당신, 당신과 함께 밤이 이슥하도록 거닐던 덕수궁 돌담길을 몇 번이고 걸어 보았습니다. 걷지 않고는 못 견딜 지난 밤이었기에 빌 딩 숲에 가리워진 가장 빛나는 별을 쳐다보며 그리움을 불태웠습니 다. 북받치는 설움을 잠재우며 소리쳤습니다. 당신은 어느 곳에 있 냐고 말입니다.

사랑하는 당신,

저를 멀리하려고 당신은 때로는 말했습니다.

배움이 부족한 여자라고……. 그 말은 매섭게 몰아치는 폭풍우를 연상시켜 주었습니다.

가난 때문에 학업을 계속하지 못한 게 죄라면 무슨 말로 변명하 겠습니까? 가난이 서러워 몸부림 친 저에게 그 가난으로 인해 또한 사랑마저 저주해야 한단 말입니까?

그리운 당신,

차라리 당신이 저를 버리셨다면 천길 만길 찢어지는 아픔일지라도 깨끗이 돌아섰을 것입니다. 당신은 방황하지 않을 수 없었으며 그로 인해서 몇 달이고 집을 떠난 것입니다.

당신은 삼대 독자라는 무거운 짐을 지고 있습니다. 그래서 부모님의 극성도 대단한 것입니다. 그런 틈바구니에서 인생의 회의를 느끼며 정처없는 발길을 옮기고 있는 것이 아닙니까?

부모도, 당신이 사랑해 주시던 나도, 모두 멀리할 작정인가요?

사랑하는 사람을 따르지 못하는 저를 이해해 주십시오. 당신이 다
른 여자를 사귀어 사랑할 수만 있다면 나의 길이 어떤 길이 되든지
단념할 수 있습니다. 당신의 앞날을 축복해 드릴 수 있습니다.
당신!
그리워도 했으며 뜨거운 사랑도 했습니다. 약하기 짝이 없는 당신
의 마음을 못마땅하게 생각도 했습니다. 하루 속히 돌아오셔서 모든
결정을 내려 주셔야겠습니다.
이 해를 넘기지 마시고 집으로 돌아오시길 두 손 모아 빕니다.

가을의 소야곡

무언가 기다려지는 계절입니다. 막연히 그립고 안타까운 그런 계절이기도 합니다.

힘차게 울어대는 가을의 전령들은 뙤약볕 그 날이 언제였던가 싶 게 가을의 반가움을 실어줍니다.

무 인간들은 미완성의 작품을 초조하게 매만지듯 하는, 애타는 가 슴을 한껏 조이게만 해주는 더없이 좋은 계절을 빈정대기도 합니다.

작가에게는 구상이 잘 떠올라 멋질 테고 미식가들에게는 풍성한 음식이 흥을 돋우어 줄 테니 더없이 좋을 것입니다.

누구에게나 그렇듯이 좀 덜 익은 능금처럼 가을은 인간의 마음을 은근히 끌고 움직이게 하는 마력이 있습니다.

당신도 그렇지만 나 역시 1년 중 이 가을을 가장 좋아하는 것은 그 마력 때문일 것입니다.

단풍잎들이 떨어진 잔디밭에 누워서, 때로는 능선에 쪼그리고 앉아서 맑은 하늘을, 드높은 하늘을 바라보고 있노라면 무한한 가능의설계도를 그리며 그 희망에 살고 싶도록 가을만이 주는 특미(特味)와 감정의 서사시를 읊게 해주는 것입니다.

저 높다란 하늘에 떠가는 한 가닥 흰구름이 마음을 산란하게 하고 포근히 적셔주는 가랑비의 빗물을 창틈에서 헤일 때면 해탈이라도 한 듯 속세를 떠난 심원한 경지에 빠져 자아의 세계에 도취되는 것입니다.

초저녁부터 새벽녘까지 구슬피 울어대는 귀뚜라미는 화석같이 굳어버린 그토록 많은 인간들에게 오롯한 감정과 계절의 서정을 일깨워 줄 것입니다.

그러나 마음이 또한 슬퍼짐도 어쩔 수는 없습니다.

아주 옛날에 숨져간 다정한 벗의 아련한 추억보다 당신과 나의 마음을 더욱 세차게 흔들고 말 가을의 소야곡이 있기 때문입니다.

당신은 촛불을 꺼야 할 시간입니다.

밤새껏 기다려 보는 마음으로 휘영청 달빛에 먹구름 한 점 없는 당신의 양심을 비춰 봐야겠습니다.

한없이 울고 싶으면서도, 끊임없이 이야기를 하고 싶으면서도 울지도 말하지도 못하는 딜레마에 빠지게 마련이며 심약한 인간 심리는 마침내 "기다려 볼 수밖에"라는 탄식이 나올 것입니다.

베일을 뒤집어 쓴 당신의 환상에 가을은 진정 감각의 진미를 세세히 녹여 줄 것입니다. 당신이 당신을 알아볼 때까지 처량한 율조의 가을 소곡(小曲)은 메아리칠 것입니다.

		L)	ス	19	의		3	2	0	1		2	+	면		Ċ			소	-	구	C			7	li	리	וו]	바	c]			ī	믜	アス	11	ノヒ	1	니	I	+			て		강	ò	1
•	얼	굴	-5	1	Ó	1	100	-	2	٠.			٠.																																					
_		_	-		_																	_	_	_										_	_							_		_		-				
-				-	_	-		-		-	-	-	-		-	_	-	-	-		_	-	-		-			_	-	-	-	-	_	-		-	-	-	-	-		_	_	-	_	-		e l'ince		
-		-		-	-			-	-	-		-		-	-	-	-	-		-	_	-	-				-		-	-			-	-		-			-	-	-	-	-	-	-	-				-
_		-		-	_			-	_	-		-		-	_	-		_			_	-	_					-					_	_				-	-	-	_	_	-	_					-	

너와 나의 연가(戀歌)

그리운 당신!

다소곳하게 웅크리고 있는 내 책상머리에 마구 뒤엉킨 한 아름의 그리움을 놓을까 합니다.

어둠이 창가에 길게 드리운 이 시각에 당신을 생각하며 홀로 되 되어 보지만 좌표를 잃은 부표처럼 몸은 책상머리에서 마음은 허공 에서 맴돌고 있습니다.

당신과 헤어진 지 몇천 겁의 시간이 흘렀고 그로부터 내 마음속엔 흐릿한 무모의 연가만 들려오는 듯 합니다. 가까이서 당신을 부르지 못하고 항상 희뿌연 장막이 쳐진 뒷그늘에서 가슴만 조이던 섬약하고 소극적이던 한 마리의 작은 새를 당신은 진정으로 잡으려고합니까? 거짓없는 마음으로 말입니다.

사랑하는 이들은 항상 함께 있고 싶은 마음이랍니다.

당신에겐 연약하기 그지없는 저이지만 당신으로 인해 사랑이란 검 배웠으며 사랑으로 해서 갖은 번뇌와 시련도 배웠습니다.

많은 고통과 시련 중에서도 당신과 나 사이에 거리감이 생겼다는 것이 나에게는 가장 큰 아픔이 아닐 수 없습니다.

사랑하는 당신!

제 목청껏 당신을 부르는 뜨거운 이 음성은 지난날의 공허한 자 의식을 절실히 느끼기 위해서입니다.

몇십 년을 버티고 선 저 앞뜰의 오동나무가 마지막 두 잎새를 날

리며 아픔을 달래기에 무진장 애를 쓰는 것 같습니다.

그 아무도 돌봐주지 않는 허허한 벌판에의 길로 그 찢겨진 잎새 는 마치 당신을 찾아가듯 그저 하염없이 가고만 있을 것입니다.

밖은 소리없이 깊어가고 있습니다.

아까부터 스며드는 당신의 그림자는 잡힐 듯 하면서도 잡히지 않 는 가슴만 조이게 하는 그림자일 뿐입니다.

부르고 불러도 그리움만 한없이 메이리치는 그 이름을 부르지 않 을 수 없는 밤입니다.

긴 그림자 스쳐간 어느 날의 설렘을 되살아나게 안간힘 쓰는 보 라빛 엷은 미소를 맘껏 띄워 봅니다. 당신의 뜨거운 입술을 연분홍 빛 마음으로 기다리고 있습니다.

사랑하는 당신!

삼류 소설이나 그저 그런 대중 가요 속에서도 흔해 빠진 "사랑"의 말을 제 자신은 신비롭고 가슴 벅찬 것으로만 배워왔습니다. 또 그 렇게 하는 것만이 당신을 모실 수 있었기에, 존경할 수 있었기에 값 진 나의 선물을 전하는 것입니다. 영원토록 이 사랑의 뜨거움을 식 지 않게 감무리해서 오붓한 나의 내일에만 확산(擴散)시켜야겠습니 다.

사랑이란 어쩌면 속박하고 속박을 받는 것인지도 모릅니다. 당신의 손길이 없는 이 세상을 전 상상조차 할 수 없습니다.

당신의 이름 앞에서 나는 두 무릎을 꿇고 오직 당신의 손으로 인 도되어 온 것 같은 착각의 굴레를 씌운 것만 같습니다. 씌워진 굴레 일지라도 그 속에서 연약하고 무기력한 나는 어찌할 줄을 모르고 있 습니다. 이런한 사념(思念)으로 숱한 눈물을 몰래 훔치며 당신의 가

슴에 얼굴을 묻습니다. 당신의 가슴에 파묻힌 내 얼굴엔 사랑의 정
수가 방울방울 떨어집니다.
잡아주십시오. 당신이 귀여워해 주시던 작은 새를—부디, 그리고
부디,
나를 사랑해 줄 당신!
몹시도 찬 기운이 감도는 시간입니다.
당신의 속삭임과 따스한 체온은 어둠을 사정없이 뭉개 버릴 것
같습니다.
낯선 땅에서 이리저리 방황하는 나그네의 마음같이 내 마음은 당
신에게 향하고 있습니다. 당신에겐 항상 미흡한 나의 노래를 띄우며
안녕을 보냅니다.
이 밤이 다하기 전에
당신의 건강과 행복을 바라겠습니다.
보고픈 당신! 이 밤에 빕니다.

안녕인가, 친구여!

서늘한 바람이 코스모스를 피게 했나 보다.

그러나 코스모스의 잎이 하나 둘 질 때면 만날 수 있는 날이 올 -----수 있으리라 믿는다.

방학을 맞아 도서관에서 열심히 공부하고 있을 너의 모습을 떠올려 본다. 웅크린 마음이 더는 초라하지 않기 위해서 자신을 지켜 주었으면 하는 바람뿐이야.

이제는 매일 규칙적인 생활에 흥미를 느끼지 못하고 바쁘게 아니 ----면 즐겁게 시간을 흘려 보내고 있다.

데이트는 자주 있는지? 마냥 젊음을 자랑하고 또 표현하고 싶지만 우리는 나이에 비해 남의 시선을 지나치게 의식하며 사는 것 같다.

나야말로 예외적으로 행운아인 셈이지만…….

지금 내가 잠들 매트리스 위에는 한없는 기쁨만이 가득 찬 것 같-----다.

비록 퀘퀘한 땀냄새에 젊음을 망각한 전우들의 비운이 서리긴 했지만, 위병들의 오밤중 수하 소리에 조국의 찬가를 더듬으며 사나이의 기개를 곱게 깔고 청할 수 있기에…….

밤의 역사 속에서 다시 보게 될 순간까지 안녕을 빈다.

그 다정했던 시절

당신이 보내주신 편지를 보고 반가움에 겨운 눈물을 흘렸습니다. 그 편지를 읽고 있으니 가슴에 맺혔던 원망이 눈 녹듯이 마구 풀어 지고 말았습니다.

지금도 첩첩 산골에서 외로이 지내는 당신의 수척한 모습에 가슴이 미어질 것만 같습니다.

제 가슴에 응어리진 원망이라야 별것은 아니지만 어쨌든 그 당시에는 없었습니다. 제 스스로 납득시켜려 많은 노력을 하였지만 막무가내였습니다. 알고 보니 그 여자는 당신이 가정교사로 들어간 그집의 따님인 것을 그만 오해를 한 것입니다.

그러나 여자의 마음이란 어디 그런가요? 성숙한 여인이 아무리 여행이라 해도 독신 남자와 그것도 인적이 드문 산골에서 밤을 함께 지샌다니 말입니다.

저 역시 당신을 너무나 믿었기에 너무나도 큰 충격을 받았던 것입니다. 당신은 바보였어요. 물론 그 당시의 해명으로 해서 제가 오해를 풀 수는 없었지만 당신은 그렇다 하더라도 한 장의 편지 정도는 전해 주었어야 했던 것입니다. 솔직한 얘기로 그 여자와 어떤 관계를 맺었다 한들 그것은 돌발적이고 흔히 있을 수 있는 젊음의 관계였을 따름이지 깊은 내면의 세계라든가 장래를 약속할 만한 사랑의 관계는 결코 되지 않을 것이 뻔한 사실입니다.

평소에 당신의 몸가짐이나 저에 대한 애정이 날이 갈수록 더했기

에 그런 순간적인 사건은 이해하고 그냥 덮어둘 수도 있었을 것입니 다. 그런데 당신은 한 마디의 변명이나 해명도 하지 않았으며 또 나 를 이해시키려는 노력도 하지 않았던 것입니다.

그래서 제가 밤새도록 당신을 원망하면서 썼다가 지워버린 편지 만 해도 무려 수십 장이나 됐습니다.

오늘 꼭 일 년 만에 당신의 정성 어린 글을 접하고 보니 당신에 대한 옛 감정이 억제할 수 없이 밀려옵니다. 언제 보더라도 말이 없 으시고, 자기 일에만 전력하는 당신을 섣불리 단념했는지 지금으로 선 앜 수 없는 마음에 처절하게 가슴을 쥐어 뜯고 있습니다.

꼭 한 달 전에 저는 약호을 했습니다. 작년에 ××학교를 졸업한 당신보다 두 살 아래인 사람입니다. 지금 ○○회사에 근무하고 있는 오순한 사람입니다. 당신을 생각하는 순간마다 약혼자의 눈길이 거 세게 응시하고 있는 것 같습니다. 당신과의 사랑이 주마등처럼 스쳐 가는데 내 한 몸은 이미 다른 사람에게 예속되고 말았습니다.

사랑하는 마음은 예나 다름없이 당신께로 향하고 있습니다. 사면의 벽 안에 갇혀 버린 흐트러진 영과 육을 맡겨 봅니다.

그러나 당신! 사랑할 수 있는 당신이여,

이러지도 저러지도 못하는 가련한 여인에게 지혜와 총명을 주십 시오.

당신의 숨소리를 들으며 이 밤을 지새웁니다. 안녕히 계세요. 건강을 빌며…….

마음에 지워지지 않는 사람에게

만난 지가 벌써 한 달이 넘었나 봅니다. 평소 편지 쓰는 일을 죽기보다 싫어하는 내가 문 기자에겐 한 마디 글월을 띄우지 않으면 안 될 필연적인 사실—.

글을 쓰는 직업으로 일관해 온 사람답지 않다고 힐책할는지도 모르지만…….

모처럼 바쁜 서울 나들이에 비루한 우리 집을 찾아준 문 기자의 정성은 아마, 영원히 잊혀지지 않을 것입니다.

하루 종일 원고지와 씨름하다가 자정이 되어 집에 들어오면 만사가 피로에 지쳐 있을 뿐, 형제와 다름없는 문 기자를 생각해도 좀처럼 펜을 잡지 못했던 선배의 부덕을 용서해주오.

문 기자의 건강과 일은 순조로운지? 이곳의 모든 것은 그저 평탄할 뿐이오. 모두 문 기자가 평소에 염려해주는 덕분이 아닐까 합니다.

○○처의 미치광이도 그 운명의 무덤을 맞이하게 된 것, 신문지상에서 보았을 것이오.

그건 그렇고 어떻게 하든 문 기자를 장가 좀 보내야겠는데……시간 있으면 한번 들르든지, 아니면 현정이 엄마가 한번 그곳으로 가게 될지도 모르겠소. 남자의 출세와 입신 양명은 결혼에 달린 것. 언젠가 말하던 ○○ 선생의 사위가 될 것을 추천했더니 몹시 관심이 있는 것 같소. 그보다도 여러 가지 궁금하니 편지라도 한 장 보내주

오.	
마음속에 젖어버린 눈 내리는 종로 거리와 싸구려	냉면집에 얽힌
추억이 운명적인 인연이 되어 영원히 지워지지 않는	추억의 한 장이
돼서 남게 될 줄은 신이 아니면 그 누가 알았겠소.	
의리와 우정과 신의는 금보다 은보다 귀하다는 것	ປ을 문 기자는
잘 알고 있지 않소?	
그럼 내내 평안히, 소식 기다리겠소.	
·	ооо ж
	ㅇㅇㅇ 씀

4. 그래도 구원하는 마음(겨울에 쓰는 편지)

겨우내 생각나는 정보 스토링

나목(裸木)의 계절입니다.

저마다 동결(凍結)의 숲속에서 모진 삭풍을 버티어 견디기에 힘겨울 것입니다.

끈질긴 하룻날의 저력을 과시하는 강태공의 구수한 얘길 들어야 하는 엄동설한이 됐습니다.

고요한 한나절을 보내면서 참아도 보았던 수많은 감정들의 이름도 지어주지 못한 채 그 설일(雪日)의 정경 속에만 머뭇거리던 시선은 신비로운 흰빛의 대열을 이탈한 채 그래도 자아(自我)를 의식하였는가 봅니다.

그러함에 갖은 교감(交感)을 불러일으키며 명멸되어 간 사랑의 구름다리도 슬며시 건너봐야 될 것 같습니다.

당신은 이제 나의 얘기에 귀를 기울여야 되겠습니다.

한동안 매스컴의 각광을 받은 바 있는 「세기(世紀)의 러브 스토리」의 주인공인 윈저 공(Duke of Windsor)의 파란(波瀾) 많은 인생을 더듬어 볼 필요성이 있을 것입니다.

내 사랑은 왕관과 바꿀 만했다는 일화를 남기고 이제 다시는 돌 아올 수 없는 머나 먼 저승의 객이 되었지만 사랑의 참뜻만은 뭇 인 간들에게 심어주지 않았나 생각됩니다.

사랑을 위해 왕위를 포기하여 세기적 화제를 낳은 윈저 공의 로

맨스는 역사 속에 묻혀버린 옛이야기가 되었지만 영국이라는 전통적인 국가의 헌정 위기까지 몰고 왔던 한 세대에 걸친 그 사랑의 이야기는 77세를 일기로 끝맺음을 한 것입니다.

사랑이 무르익는 소리를 긴 겨우내 들을 수 없습니다. 봄날이 오고 새들이 우짖을 때 당신은 그 윈저 공의 애틋한 사랑의 노래를 듣게 될 것입니다.

그러나 긴긴 밤에 베개만을 부둥켜안고 뜬눈으로 밤을 지샌다면 이 세기적 러브 스토리를 당신께 들려줘야 될 것 같습니다.

사랑의 승리자 원저 공은 사랑하는 여인과의 결혼을 위해 왕위(王位)를 버리기 전 10개월 동안 에드워드 8세로 영국의 왕으로 군림했었습니다. 윈저 공은 두 번의 이혼 경력을 가진 미국 태생의 평민인 윌리스 워필드 심슨 부인과의 결혼을 극구 반대한 교회 및 국가의기존 질서(旣存秩序)에 반기를 들었습니다.

드디어 윈저 공은 1936년 말 퇴위(退位)한 후 영국을 떠나 두 살 아래인 이 미국 여인과 망명 생활을 시작한 것입니다.

원저 공은 왕위에 오를 때까지 20년 동안 '여행하는 상인' 이라는 별명을 얻었을 만큼 여행을 즐기는 사람이었습니다. 혼기가 돼서 혼사 문제가 거론될 때마다 유럽의 우아한 공주들의 이름이 오르내렸지만 한 번도 의사를 밝히지 않았습니다.

원저 공은 당시 지적이고 재기(才氣)있는 한 미국 평민 여성을 친구로 삼고 있었는데 그 여인이 바로 심슨 부인이었습니다. 이들이만난 1930년 당시 심슨 부인은 한 젊은 런던 상인의 아내였습니다.

조지 5세가 별세하자 1936년 1월 윈저 공은 에드워드 8세로 왕위를 계승하였습니다. 심슨 여사에 대한 윈저 공의 애정은 날로 더

하여 미국 신문들이 급기야는 대서 특필로 다루었고 영국 정부는 난 처한 입장에 놓였습니다.

영국 내에서는 원저 공을 동정하는 국민이 있긴 했습니다만 대체로 전통적인 견해에 따라 반대하는 사람들이 더 많았습니다. 이런 것을 감안, 헌정 위기를 수습하기 위하여 그해 12월 "나는 내가 사랑하는 여인의 도움과 조력 없이는 무거운 책임을 감당할 수 없다"는 유명한 퇴위 선언을 한 것입니다.

그날 밤 윈저 공은 자발적으로 망명길에 올라 다음해 6월 프랑스에서 심슨 부인과 결혼함으로써 위대한 사랑의 승리를 만방에 보여주었던 것입니다.

원저 공은 기회 있을 때마다 나의 결혼이 왕위와 맞바꿀 만한 가 치가 있었다고 서슴지 않고 말해왔던 것입니다.

당신은 원저 공의 참다운 러브 스토리를 귀담아 들었습니다. 원저 공이 세상을 떠난 후 세계의 여론은 그를 동정하는 입장이었으며 사 랑의 승리자에게 아낌없는 박수를 보내기도 했습니다.

겨울에는 사람들의 마음이 메마르기 쉽습니다.

아랫목에서 이불을 뒤집어쓰고 군밤을 까먹는 재미가 없는 건 아 니지만 자칫하면 마음과 마음을 이어주던 다리가 끊어지기 쉽습니 다.

게을러진 몸가짐으로 흐느적거리고 사랑의 열화를 추녀끝에 매달 린 고드름처럼 얼려버리면 세상을 살아가는 맛이 없을 것입니다. 움 츠린 어깨를 펴고서 긴긴 사연을 끄적여 봐야겠습니다. 이 사연이 중도에서 얼어붙으면 당신은 겨울이란 계절 때문이라고 말하겠습니까?

入	-라어	느	용기	가	픽요	2항1	기다.

용기 없이 주저하는 당신은 윈저 공의 「러브 스토리」를 또다시 생각해야 되겠습니다.

당신이 정녕 산하(山河)에 새 움이 틀 때 띄워야 할 연분홍빛 사랑을 외면하지 않으려면 사랑을 해 봐야겠다는 그이에게 겨울의 마음을 손질하여 전해야 되겠습니다. 그렇지 않고선 당신은 외로운 겨울밤 내내 잠 못 이룰 것입니다.

겨울은 정지 상태가 아닌, 다음에 올 봄을 준비하는 시원(始源)이 되는 것입니다. 하나 없는 둘은 존재할 수 없습니다. 당신에게 뜨거 운 입김을 드립니다. 멈출 줄 모르는 당신 세대의 길잡이가 돼 줄 것을 바라면서 말입니다.

고독한 날에……

코트깃을 세웠습니다.

차가운 바람이 온 몸으로 스미는 것 같아 그랬을 뿐입니다.

외로운 것이 마음에 들어 마냥 걷고 있습니다.

아물하게 보이는 저곳. 곧게 뻗은 지평선 가까운 곳에서 고기잡이 배들이 부산하게 움직이고 있습니다.

겨울의 적막은 이 바다에도 어김없이 왔나 봅니다.

이 단조로운 바다의 고요를 깨뜨릴 수 없어 전 또다시 걷기로 마음 먹었습니다. 몇 분이 지난 듯싶습니다. 발 밑에 반짝이는 작은 조개껍질을 집었습니다. 귀중한 물건이라도 되는 듯, 마치 석씨가 준 선물인 양 소중하게 갈무리했습니다.

또 다른 시간이 지난 듯싶습니다.

제가 걸어 온 모래사장엔 발자국이 줄을 이었습니다. 언뜻 혼자라는 것을 느꼈습니다. 한없이 외로웠습니다.

외로움에 이끌려 밖으로 나왔지만 왠지 그 순간은 슬프기만 했습 니다.

내가 만들어놓은 그 발자국이 있는 모래알을 헤아리며 엎드려 보 았습니다. 울고 싶은 마음이 저 깊은 심연으로부터 치밀어 왔습니 다.

또 얼마나 지난 듯싶습니다.

애타는 듯, 몸부림치듯 굽이치는 파도를 멍하니 바라보며 그나마 제 마음을 잡아 가두어 버렸습니다. 아마 부끄러움이 가져다준 마음 이었기에 그런 모양입니다.

저만치 하늘이 있고 갈매기 노니는 바다가 있는데 외로움 같은 것은 당치도 않은 것이었습니다.

자신을 발견한 몇 분 후엔 추억이 담긴 모래알을 한 움큼 집었습니다. 갖은 비밀을 간직하고 있는 쥐어진 모래알에 나의 얘기를 심으려고 했습니다.

하지만, 그것은 어리석은 짓이었습니다.

다시 시간이 지난 듯싶습니다.

뛰면서 생각하느라 뛰는 줄을 몰랐습니다. 환상은 자취를 감추고 말았습니다. 가쁜 숨을 몰아쉬다 보니 저의 모습은 한없이 초라해져 보였습니다. 흐트러진 머리카락만이 오늘의 외로움을 말해 줄 뿐입 니다.

석씨!

정녕 외로움이란 애처로운 것일까요? 그러나 저 바다는 외롭지 않습니다.

고기잡이 배가 있고, 갈매기가 날고 있고, 추억이 잠재워진 모래 알이 있기에 외롭지 않을 것입니다.

석씨가 바라보는 이 바닷가에 고독은 있을 수 없습니다. 내 작은 발자국이 나를 지켜 주는 날까지 말입니다.

안녕히 계십시오. 다른 시간이 올 때까지…….

서귀포에서

믿음이 오가는 애정

바람이 붑니다.

앙상한 나뭇가지에 눈발이 나부끼고 있습니다.

차라리 펑펑 쏟아지는 백설을 바라는 마음입니다. 황량한 벌판 위 엔 구슬픈 당신의 목소리도 들려오지 않습니다.

사랑하는 마음 없이는 한시라도 못 참는 연약한 몰골입니다. 당신 만의 보살핌 속에 당신만의 세계에서 나의 삶을, 아니 우리의 삶을 승화시키고 풍성하게 살찌울 사랑을 애타게 구하고 있습니다.

당신은 이러한 장자(莊子)의 말을 곧잘 들려주셨습니다.

"부덕(婦德)이라는 것은 정조를 맑게 하고 절개를 곧게 하며 분수 (分數)를 지키고 몸을 정돈하여 행동을 얌전하게 하는 것"이라고…….

사랑하는 당신!

당신이 제게 있어서 얼마만큼 소중한 존재인지 그것도 모를 것입니다. 사랑하고 또 사랑하겠습니다. 또 당신과 둘만의 대화로써 아름다운 이 세상을 살고 싶습니다. 아무도 엿들을 수 없는 곱고 맑은 수정(水晶)의 밀어를 속삭이며 바위보다 강한 당신의 의지에 하늘보다 높은 당신의 자비로움에 피보다 진한 당신의 열정에 나의 낮과 밤이 없는 영원에의 길—사랑만이 무르익는 노정(路程)으로 질주하고 싶습니다.

지금 나에게 소망이 있다면 시간과 공간을 뛰어넘어 이 황량한

벌판을 단숨에 달려가 사랑하는 당신의 그 넓은 가슴에 야윈 얼굴을 묻고 싶은 작으면서도 큼직한 바로 그 바람뿐입니다.

그러나 당신,

내가 존경하는 당신에게 결혼 생활을 돌이켜 볼 때에 심히 유감의 말을 전하지 않을 수가 없습니다. 엄연한 가정 주부로서 가정을 지킬 줄 몰랐으며, 한 아내로서의 소임을 다하지 못했으며, 작가로서 사회적인 사명감을 결여한—특히 젊은 세대들에겐 방관적인 태도로 일관된 정신 세계였음이 그런 것입니다.

그것뿐이라면 그런 대로 자위가 될 수도 있겠지만 가장 값진 사 랑의 정도(正道)인 순결이라든지 의지, 용맹, 신앙 따위가 미흡하다 는 제 스스로의 자책감이 있기 때문입니다.

항시 입가엔 칼날 같은 정의를, 눈동자엔 생명체의 신비감을 의식 시켜 주는 당신의 의젓한 자태에 반하여 너무나 초라하고 약한 나와 의 결합이 당신에게 있어선 어떤 가능성을 폐쇄시킨 것인지도 모르 겠습니다.

사랑하는 사람-당신을 만나게 됨으로써 결코 짧다고는 할 수 없는 나이에 견주어 나 자신의 존재, 가치 의식을 망각한 것입니다. 한 개의 씨알은 두 조각으로 갈라질 수는 있을망정 두 알은 될 수 없는 것입니다. 나라는 존재가 당신으로 하여금 유감 없는 저력을 좀더 발휘할 수 있도록 내조를 잘 했었더라면 당신의 외곬진 성벽을 다소나마 허물어뜨렸을 것입니다.

존경하는 당신!

그 외곬진 성벽이 허물어질 순 없습니다. 당신의 외곬은 만인이 공감하는 것입니다. 그러길래 생명이 다하는 날까지 변질되어서는

안 될 일종의 압력이랄까 그런 의미가 내포된 것입니다.

죽을 때까지 이 걸음으로 옮기는 것입니다. 그래서 그 외곬 탓으로 당신에겐 미흡하기 이를 데 없는 나이지만 사랑이 충만한 인생을 보람 있게 살 수 있는, 진정 행운이었습니다.

나의 당신!

찬바람이 몰려 오고 눈발이 휘날리는 이 대지(大地)의 밤—골짜기를 뒤덮는 차디찬 고요가 주위를 서늘하게 하고 있습니다. 홀로 나서는 밤길은 생각지도 못할 지경입니다. 고독한 의식도 발길에 차이는 것 같습니다.

영롱한 별빛을 따라 당신이 계시는 천리 길을 조심스레 더듬고 있습니다.

'n	ਜ	Ч	니	•									_				_	_							_							_				
	언	제	나	[))	신.	의	2	조.	용	하	ī	1	フロ	1 (<u>></u>	J	1	랑	4	숙	에	よ	ļ	반	ا ا	나	겠从	습	·L	ןנ	∤.				
						_			_				_			-		_		_	_	_			_		_									 -
						-					-		-			-		-		-					-		_	-								 -
						-			-				-		-	-		-		-		-			-		-					-				 -
						-							_			-				-					-		-	-	-	-		-				 _
						_							_			-		-		-					-		-		-							 -
						_			-					_		_		-		-		-			_		_		-		_					 _
						_		_			_		_		_	_							_		_		_		-							 -
						_										_							_		_		_		-							
													_			_				_			_		_	Ľ	ا ا	신	의	(아	내	Ţ	<u>=</u> i	림	
						-							-			-				-					-		-		-							 -

는 오는 밖에....

	지금
-	온누리가 하얗게 채색되고 정다운 이야기에 귀 기울인 당신의 집
질	화로엔 밤알이 토실토실 익어 갈 것입니다.
_	쿙기름 불.
,	실고추 기름이 가늘게 피어나던 밤에 파묻어 놓은 불씨를 헤쳐
o) i	담배를 피우며 고녀석 눈동자가 초롱 같다고 불쑥 뱉을 것입니다.
- 1	곱슬머리 내 부드러운 머리를 쓰다듬어 주시던 할머니는 지금 어
디	가셨는지—그래도 바깥에는 연신 눈이 내리는 모양입니다.
	오늘 밤처럼 눈이 내릴 때면
τ	가만 이제는 나 홀로 눈만 밟으며 가고 말 것입니다.
3	코트 자락에
ģ	할머니의 구수한 옛이야기를 담고서
Ó	거린 시절의 그 눈도 밟으며 가렵니다.

배반당한 애인에게

죽음보다 더 혹독한 외로움이 이따금씩 몰려옵니다.

무슨 일이 있었기에 보름이 넘도록 소식 주지 않는지 무서운 마음이 깊어지고 있습니다. 분명 무슨 나쁜 일이 생긴 것만 같습니다. 명호씨.

그날 그 밤은 저의 20년을 연 날입니다. 제 모든 것을 바치던 환희의 밤을, 역사적인 밤을 지새며 제 손을 꼭 잡고 이 생명 다할 때까지 사랑하겠노라고 굳게 맹세를 하시더니 설마 잊으셨단 말입니까?

그리운 명호씨.

사흘이 멀다 하고 찾아오시던 명호씨였는데 그 모두가 사랑의 장 난이었습니까? 차리리 명호씨를 잊을 수만 있다면 하는 것이 지금 의 바람입니다.

명호씨.

남자란 모두 그런 존재라고 하던 직장 언니의 말이 문득 떠오릅니다. 하지만 명호씨, 어린 가슴에 못을 박고 그렇게 훌쩍 떠나야만 직성이 풀린다는 것입니까?

나의 불타는 사랑을 시들게 하실 의향이라면 당신의 미래를 빌어 드리겠습니다. 저주하지 않을 수 없는 마음으로 말입니다.

이제 찢겨진 상처를 안고 이대로는 도저히 집에도 있을 수 없습니다. 우선 침식이라도 제공되는 곳이라면 어떤 곳이든, 최악의 경

우 용서 받을 수 없는 곳까지 생각하고 있습니다.
명호씨!
단념했습니다. 그 비열한 명호씨를 말입니다. 지금 제 마음은 약
착같이 이 세상을 살아가겠다는 각오만이 있을 뿐입니다. 죽고 싶은
마음이 없었던 것도 아니지만 며칠 전부터는 그런 옹졸한 마음도 충
산할 수 있었습니다. 제 모든 걸 주었지만 하루 아침에 헌신짝 버리
듯 하다니
무서워요! 남자들이 무서워집니다.
세월이 가면 어떨지 모르나 지금은 명호씨 같은 사람만 보더라도
소름이 끼치곤 합니다.
뜨거운 미소를 가르쳐 준 명호씨를 지켜보겠습니다. 어느 곳에서
살든지 꼭 살필 작정입니다. 비열하기 짝이 없는 옛 사람에게 옛말
이 되어 버린 나의 노래를 마지막으로 전하렵니다.
"당신으로 하여금 신비의 세계를 거닐며, 당신으로 하여금 고노
의 달콤함을 맛볼 수 있노라. 당신은 팔방 미인인 사나이, 나는 첫
사, 사랑의 천사이노라."
명호씨.
정말 나쁜 사람입니다.
원망 같은 건 하지 않기로 했습니다.
바르게 살아가길 바랍니다.

김인숙

5. 내 사랑 별에 속삭이며(한밤에 쓰는 편지)

한밤에 주는 마음

얼마나 소식을 기다렸는지 당신은 모릅니다.

기다림이 길어지면 자칫 원한으로 변할 수도 있다는 사실만을 기억해 주십시오.

모든 것이 고요하기만 한 자정 직전. 가끔 지나가는 자동차 소리 만이 정적을 깨트리는, 하루 중 가장 마음이 끌리는 시간입니다.

당신과의 만남이 2개월이 넘었으니 아무래도 정상적이라고 볼 수 없습니다. 흔히들 사랑은 "줄다리기"라고 말합니다. 그리고 조건없 이 주는 것이 진실된 사랑이라고 들어왔습니다.

그러나 주는 것만으로 우리들의 사랑은 영글지 못할 겁니다. 당신이 주든 누가 주든, 메아리 없는 그런 성인(聖人)적인 일방 통행은 적어도 우리 사이에선 불가능한 것이기 때문입니다.

내가 주는 사랑만큼 당신으로부터 받아 오는 것이 당연하다고 생각해 봅니다.

사랑을 쏟는데도 초연한 일로 받아들인다면 분명 한쪽은 흑심이 있다고 냉정한 판단을 해야 합니다. 피차간의 괴로움을 덜어 주기위해서, 주고 싶은 정과 받고 싶은 정의 형평의 원칙을 허물지 않기위해서라도 올바른 태도를 가져야 합니다.

너무 이기적인 사랑이라고, 계산이 앞서는 사랑이라고 힐책하셔 도 좋습니다.

검은 것은 검다 하고 흰 것은 희다고 명확한 답변을 주셔야 합니다.

묵묵 부답은 부정적인 대답으로 간주하고 당신을 단념하겠습니다. 사랑을 하려면 뜨겁게 하라는 유행가 가사가 생각납니다. 물론제 성격 탓도 있지만 한숨과 울분과 고통, 번민 같은 것은 거추장스립습니다.

그보다 그럴 만한 여유도 없습니다. 제 자신 할 일도 많은데 한 많은 세월을 무작정 기다린다는 것은 그야말로 비생산적이기 때문 입니다.

그러나 오해는 마십시오.

위의 말들은 내 친구의 연애관을 빌어 말해 본 것에 불과합니다. 내가 스물 몇 해를 살아 오는 동안 선을 베풀어서 화를 입은 예는 극히 드물었습니다. 그러니까 주는 것이 그렇게 아름다울 수가 없습 니다.

몸이 으스러지도록 정성을 심고 알뜰히 가꾸어 보렵니다. 사랑이 나 행복이란 것은 숫자로 나타나진 않습니다. 다만 거기엔 인고와 아량과 물욕을 떠난 마음가짐을 필요로 할 뿐입니다. 시시포스 (Sisyphos)의 신화처럼 끝없이 바위를 산꼭대기로 굴려 올리는, 떨 어지면 또 시작하는 뼈를 깎는 아픔만이 동반될 따름입니다.

그러노라면 언젠가 반겨 맞이할 것입니다. 그리도 갈구하던 진실된 사랑과 행복을 얻을 수 있습니다. 얻고자 함에서 뿌린 것은 아닐줄 압니다. 바람 없이 뿌린 씨앗의 자연적인 결실인 것입니다. 이것은 오직 신의 섭리인 것입니다. 하늘은 스스로 돕는 자를 돕는 것이기 때문입니다. 이런 진실과 역경에서 잉태된 열매를 이름하여 뿌리

깊은 나무는 흔들리지 않는다는 것이라 합니다. 이런 건실한 바탕
위에 이루어진 사랑은 인간에게 한 줌의 흙이 되는 최후까지 서로를
미워하지 않으며, 서로를 격려하며 생을 살아가게 하는 것입니다.
서로가 아끼고, 미덕을 찬양하는 더할 수 없이 부러운 사랑의 승
리자가 되는 것입니다. 그래서 그들에겐 배반이란 생각조차 못 합니
다. 그들의 사랑은 별에 새겨졌습니다. 한밤의 별에 빌고 빈 기원의
열매이기도 한 것입니다.
당신.
당신은 곰곰이 사념에 잠길 것입니다. 어떤 길을 소망하는가를 말
입니다.
다시 생각나면 소식 주십시오. 그럼 안녕을 빕니다.

사항의 극치

철씨

녹색 싱그러움이 물씬 풍기는 5월입니다.

파란 잔디가 단비를 기다리듯 임의 그 뜨거운 입김을 기다리고 있습니다. 때로는 빈 가슴에 가득 차오르는 공허를 의식하면서도 별 이 속삭이는 밤이 외롭지는 않았습니다. 임의 소리를 들을 수 있었 기 때문입니다.

목말라 애타는 사랑의 구원에도 해맑은 소녀의 미소처럼 은은함 이 깃들곤 했습니다.

슬프디 슬픈 우리들의 옛이야기도, 지금은 아름다운 추억의 한 장처럼 느긋함을 느끼고 있습니다. 가난이 무언가를 일깨워 준 철씨의 그 엄숙한 태도에서 생활의 지혜도 많이 배웠습니다.

헤프게 쓰여지는 사랑이란 단어도 철씨를 알고부터 배웠습니다. 별이 빛나는 밤엔 낭만과 사색, 고뇌와 환희의 의미도 새겨보았습니다.

철씨.

이젠 우리라고 해도 좋을 듯싶어 그렇게 부르렵니다.

사랑의 모닥불을 피우던 날, 우리는 서로의 모든 것을 주곤 했습니다. 오로지 한 사람에게만 줄 수 있는 참사랑을 아낌없이 서로에게 바쳤습니다. 신비와 황홀을, 석류알처럼 알뜰한 그런 사랑을 말입니다.

먼지 하나 묻지 않은 여명의 새벽을 기구하듯이 가만가만 눈을 뜨며 우리의 길을, 그 사랑의 오솔길을 맞이했던 것입니다. 유난히도 그날은 많은 새들이 우짖었습니다. 우리의 진실된 사랑을 축복이나 해주듯 말입니다.

철씨.

정녕 나의 전부가 돼 버린 시점에서 언젠가 버들피리 불어주던 시골의 뒷산을 그리렵니다.

그 누구도 흉내낼 수 없는 잉꼬부부처럼……. 하늘아, 별아, 산아, 냇물아! 너희들은 알고 있겠지, 철씨와 나와의 진지한 표정, 표정들을 태양과 뭇 별이 스러지지 않는 한 기억해 주겠지.

사랑하는 철씨.

보고 싶습니다.

철씨의 그 뜨거운 숨소리에 제 심장은 멎는 듯하고, 그 우람한 체 격에서 안온을 느낄 수 있습니다. 넓은 이마엔 지성이 있고, 큼지막 한 손아귀에 노동이 있고, 차디찬 눈매에선 의지와 통찰력을 느끼게 했습니다. 결코 철씨를 치켜세우려고 말씀드리는 것은 아닙니다.

철씨를 생각할 때 초라한 제 몰골이 가엾게만(?) 느껴질 따름입니다.

그러나 철씨.

음지가 있으면 양지가 있게 마련이니 더는 초라하게 만들지 말아 주세요. 간절한 바람입니다.

누구 못잖은 뜨거움이 그래도 있고, 섬세함이 그래도 있다고, 그리고 여자다운 아름다움이 충만하다고……. 거짓이라도 좋습니다.

그토록 반짝이던 눈동자에 이슬이 맺히지 않도록 말입니다.

	우리	둘만의	가슴에	새겨진	값진	애정을	고이고이	갈무리	해야 될
듯	합니	다.							
	숨결	끊어질	그날까?	지	최선을	는 다하립	니다.		
	무지	개빛 꿈	이 아롱	진 별이	속삭여	기는 밤이	게 자야의	마음을	전합니
다									
	안녕-	을 드립	니다.						
	건강	하세요.							
							자이	i가 드리	며

욕망이여 잠들어라

반짝이는 저 별들을 나는 좋아했다. 밤에만 빛나는 셀 수 없는 저 별들을 너무너무 좋아했다.

경아.

너에게로 향한 그리움을 억제할 수 없어 눈보다 희고 핏빛보다

마음에 새겨진 애정을 영원토록 맹세한 너와 나였지만 차라리 촛불이라도 밝히고 싶은 이 허무함을 어찌 달랠 수 있겠는가?

하염없는 방울방울의 눈물이 사나이의 뺨을 흘러내릴 때 불 같은 사랑도 식어만 가는 건지.

경아.

뜨거운 피가 내 야윈 몸 속의 혈관을 맴도는 한, 저 별이 밝고 밝 게 나를 비춰주는 한 내 가슴에 남아 있는 애정을 어쩌면 좋으랴.

젖가슴 속살보다 어여쁜 그 볼우물을 무슨 연유로 해서 눈물로 적셨는지, 알다가도 모를 야릇함을 너만이 간직해야 했었는지?

보라빛 꿈이삭을 줍던 어느 날 나는 너의 전부였음을 고백하지 않았던가? 먹구름이 한 줄기 소나기를 몰고 오는 날에도, 백설의 대 지 위에 사랑을 새겨 놓은 날에도 어김없이 하늘을 쳐다보며 환희의 밀어를 수놓곤 했었잖아.

한여름날 바닷가, 모래 위에서 쌓은 작은 성을 밀물이 스치면 그 뿐인 것을 몇 번이고 되풀이한 그런 참된 의지는 흐르는 세월 속에

묻혀만 버렸는지
하늘도 울고 땅도 울던 날!
찢어질 듯한 상흔을 안고 가슴 촉촉히 스며진 너의 한(恨) 어린 마
지막 모습을 잊지 못했다. 해서 오늘처럼 별무리마저 잠든 한밤에는
모진 아픔과 통곡으로 지새운다는 것을 알 까닭이 있겠는가?
이런 꼭두새벽을 끌고 오는 시간에 꺼질 줄 모르고 타오르는 열
정을 가누어야 했다. 지는 나뭇잎새처럼 고독을 씹어야 했다. 경아
는 욕망 속의 영원한 여인이었기에
그렇기에 추억아, 너에겐 말하리라.
안녕을 배우라고

잊을 순 없으의

바람은 잠들고 칠흑 같은 어둠은 와버렸는데, 겹겹이 맺어진 인연이 아물거리기만 하는 순간순간에 난, 잊으리, 잊으리라고 하였노라. 감색의 머리카락 그 떨리는 손으로 더듬을 적에 그 한밤의 거친 숨결과 그 한밤의 고동 치는 가슴을 진정 잊으리 잊으리라고 했건만 오늘도 나는 잊지 못하리, 그대를 잊을 순 없으리. 죽어도 좇을 격렬한 포옹과 죽어도 좋을 격렬한 키스를……. 잊을 순 없으리. 난, 난, 난. 차리리 그대로 돌이 되었을지라도 이토록 한탄하며 울지는 않았으리 이토록 한탄하며 글은 쓰지 않았으리. 감추어진 이 불길, 어이 홀로 타버릴 것이려나. 가슴속에 머문 그 가쁜 숨결을 가슴속에 머문 그 사랑의 마음을 이렇게 눈물로만 지울 수 있는가를 그대여! 뜨거운 사랑이여, 뜨거운 눈물이여.

당신이 돌아오긴 변에 빌며

- 돌마스 하디의 ^r테스 J에서 / 200

아이블 빼앗기고

-괴테의 「젊은 베르테르의 슬픔」에서 / 204

गर्दिं गव

- 모파상의 「죽음처럼 강하다」에서 / 206

明碧 对王

-이효덕의 「벽공무학」에서 / 209

경애하는 동지에게 I

-심훈의 「상록수」에서 / 212

경애하는 동지에게 II 심훈의 「상록수」에서 / 215

당신이 돌아오길 별에 빌며

-토마스 하디의 「테스」에서-

그리운 낭군님, 바라건대 이렇게 부르도록 하여 주소서, 저는 이렇게 부를 수밖에 없어요, 비록 저같이 보잘것없는 아내를 생각하시고 노여워하실지라도 저는 괴로움 속에서 당신께 하소연하지 않을 수 없어요, 제게는 당신밖에 하소연할 분이 아무도 없으니까요! 제 몸에는 지금 유혹이 다가오고 있어요. 에인젤.

그것이 누구라는 건 무서워서 말씀 못 드리겠으며, 또 이런 것은 아예 쓰고 싶지도 않아요, 그러나 저는 당신께서 전혀 생각하지도 못하신 괴로운 사정 때문에 당신에게 매달릴 수밖에 없어요, 지금 곧, 무슨 무서운 일이 일어나기 전에 저한테로 돌아와 주실 수 없을까요? 아아, 그러하실 수 없다는 것을 저는 잘 알아요, 너무 먼 곳에가 계시니까! 만일 당신께서 곧 돌아와 주시든지 아니면 그쪽으로 저를 불러주시지 않으면 저는 필경 죽고 말 것이에요,

당신께서 제게 내리신 벌은 당연한 것이에요, 너무나 당연한 것인 줄 저는 잘 알아요, 그리고 저는 당신께서 노여워하신 것도 지당하신 일이며, 그것이 저에게는 옳은 처사임에 틀림없어요. 그러하오나 에인젤, 바라옵건대 너무 이치로만 따지지 마시고-비록 저한테그럴만한 가치가 없더라도-극히 조그마한 친절을 베풀어 주세요. 그리고 저한테로 돌아와 주세요! 돌아와 주신다면 팔에 안겨서 죽기라도 하겠어요! 만일 저를 용서해 주신다면 저는 죽어도 한이 없겠어요!

에인젤, 저는 오로지 당신을 위해서만 살고 있어요. 당신을 사모

하는 마음만 깊어 갈 따름 당신께서 멀리 가셨다고 원망하는 생각 같은 건 티끌만큼도 없으며, 당신께서 농장을 찾으셔야만 한다는 것도 잘 알고 있어요. 제가 한 마디라도 원망 비슷한 말을 입 밖에 냈다고 생각하시지 마세요, 그저 돌아오시기만 해주세요, 당신이 안 계시면, 보고 싶은 당신이 당신이, 아아 저는 쓸쓸하고 쓸쓸해서 정 말 못 견디겠어요, 제가 일을 해야 된다는 것 따위는 아무렇게도 생 각하지 않아요, 만일 단 한 줄이나마 편지를 써 보내 주신다면, "이 제 곧 돌아간다"라고 말씀해 주신다면 얼마라도 참고 기다리겠어 요, 에인젤, 오오, 그야 정말 즐거운 마음으로 기다리겠어요!

우리들이 결혼해서 오늘날까지 제가 마음속으로 생각한 것도, 남 들에게 보인 행실도 모두 당신께 대한 정절을 지킨다는 것, 그것이 저의 무엇보다 큰 종교였어요. 같이 낙농장에 계셨을 때에 당신께 서 날마다 생각하시던……그 시절에 사랑하던 그 테스와 다름없는 여자예요, 당신과 만난 순간부터 저의 과거는 어찌 되었을까요? 그 것은 깡그리 소멸되고, 저는 다른 여자가 되었던 거예요. 당신께서 베푸신 새로운 생명에 가득찬 여자로……그리운 에인젤, 만일 당신 께 좀더 자부심이 계시다면, 그리고 이 변함을 저에게 깨쳐주실 충 분한 힘을 갖고 계시다는 걸 그나마 알아 주실 자신을 간직하고 있 으시다면, 반드시 저한테로, 당신의 불쌍한 아내 곁으로 돌아가리라 는 생각을 가지실 거예요.

언제까지나 당신의 사랑을 받을 것이라고 믿고 행복에 취해 있었

던 저는 얼마나 어리석었을까요……그러나 저는 지금 과거의 일뿐 아니라 지금 당하고 있는 일로도 괴로워하고 있어요, 그만 그 후로-아아, 그만 그 후로 당신을 못 뵈옵고 있다는 것이 내 마음을 괴롭히고 있듯이 그리운 당신의 마음을 하루에 일 분간이라도 괴롭힐수 있다면 꼭 당신도 당신의 가엾고도 홀로 있는 아내를 불쌍하다고 생각해 주실 거예요.

세상 사람들은 아직 저를 퍽 이쁘다고들 해요, 에인젤 아마 모두들 말하는 그대로라고 저도 생각해요, 하지만 저는 제 외모 같은 걸아무렇게도 생각지 않아요, 이 외모가 다만 당신의 것이고 저의 소중한 분의 것이고 당신께서 가지셔도 부끄럽지 않을 것이 그나마저한테 하나 있구나 하고 생각하며 단지 그런 뜻에서만 간직하고 싶다고 생각하는 거예요, 이 일이 몹시 걱정이 되어……저는 남들이 그것을 탐내고 있을 동안 얼굴에 붕대를 둘렀어요, 오오, 에인젤, 이런 말을 저는 제 자신만을 위해서 말씀드리는 건 아니에요, 당신께서도 꼭 알아주시리라고 생각하지만 오로지 당신께서 돌아와 주시면 하는 애타는 마음에서 말씀드리는 거예요,

만일 아무래도 돌아오실 수 없다면 저를 당신 곁으로……, 저는 어쩌지 못할 괴로운 지경에 있어요, 제 마음에도 없는 것을 강요 당하고 있어요, 제가 설사 한 치라도 응할 리는 없지만, 그러나 제가 넘어져서 무슨 무서운 함정에라도 빠지게 된다면 이번에야말로 처음 경우보다도 더욱 비참한 일이 될 거예요, 곧 저를 당신 곁에 가게 해주세요, 그렇지 않으면 곧 이쪽으로 돌아와 주세요,

설사 당신 아내로서 살 수가 없더라도 당신 종으로서 곁에 있게

된다면 그것만으로도 저는 만족해요. 아니 만족하다 뿐이겠어요. 도 리어 기쁠 정도예요, 그러면 당신 곁에만 있을 수 있고 당신을 쳐다 볼 수도 있고 또 당신을 저의 것이라고 생각할 수도 있는 걸요.

당신이 안 계시기 때문에 여기서는 햇빛이 있어도 저에게는 아무 것도 보여주지 않고 들에 있는 찌르레기 새 같은 것도 보고 싶지 않 아요. 정말이지 늘 같이 그 새들을 봐 주시던 당신이 여기에 안 계 신다고 생각하니 슬프고 슬퍼서 못 견디겠어요, 하늘에서도 땅에서 도 그리고 땅밑에서라도 당신과 만나고 싶다고, 저의 소중하고 소 중한 당신을 만나고 싶다고 단지 그것만을 바라고 있어요. 제발 돌 아와 주세요, 돌아오셔서 저를 위협하는 것으로부터 저를 건져 주 HAIN

-당신께 성실한 테스 올림-

部 智

테스는 여주인공으로 어느 시골에서 자란 순정적인 소녀. 자신의 아름 다운 외모로 인해 고난의 인생을 보내어 마침내 살인죄를 범하게 된다.

에인젤은 엄격한 목사 가정에서 자라난 정열적인 청년이며 테스와 결 혼. 근대 사상의 영향을 받고 성직에의 종사를 싫어하고 농장 생활을 하는 데, 이 편지에서도 보다시피 과거의 자기 고백과 더불어 처녀성을 중요시 하는 남편(에인젤)의 태도가 돌변하여 테스는 버림을 받게 되었고. 그녀의 집안이 살아가기 위해서는 지난 생애를 짓밟은 사나이가 내미는 손에 다 시금 매달리지 않을 수 없게 되자 테스는 마지막 구원의 손길을 내밀어 남 편에게 편지를 띄우나 결과는 비극으로 끝맺게 된다. 아무튼 테스의 비극 적인 전말은 활력에 넘치는 순정적인 여성이 제멋대로인 두 남성의 희생 양이 되어 파멸하는 것으로 구구절절한 애원이 담긴 이 편지는 만인의 가 슴을 쥐어뜯는 슬프디 슬픈 부부간의 애정의 글로 평가되고 있다.

애인을 빼앗기고

-괴테의「젊은 베르테르의 슬픔」에서-

이월 스무 날

나의 사랑하는 두 사람이여, 신께서 그대들을 축복하고, 나에게서 사라지는 모든 좋은 날을 그대들에게 주시도록 알베르트, 그대가 나를 배반한 것을 감사히 생각하네. 그대들의 결혼식이 언제라는 것을 알려 오기를 나는 기다리고 있었네. 그리고 그 날에는 엄숙하 게 로테의 초상화를 벽에서 떼고 다른 종이 조각들 틈에서 장사 지 내려고 결심을 하고 있었네.

그런데 지금 그대들은 부부가 되고 그녀의 초상화는 아직 여기 걸려 있네, 이제는 그냥 그대로 두겠네, 그래서 안 될 일은 조금도 없으니까,

나도 진심으로 그대들과 같이 있는 것일세, 자네의 마음을 상하게 하는 일이 없이 로테의 마음속에 있겠네,

정말 나는 로테의 마음속에서 제2의 장소를 차지하고 있네, 나는 그 장소를 언제까지나 지켜 나가겠네, 또 지키지 않을 수가 없네,

만약 그녀가 나를 잊어버리는 일이 있다면 나는 미치광이가 될 테지,

알베르트여, 이런 생각 속에는 지옥이 있네. 알베르트여, 안녕히, 안녕히,

하늘의 천사여, 안녕히 로테여,

이 편지는 괴테의 「젊은 베르테르의 슬픔」 중에서 로테와 알베르트의 결혼 후 베르테르가 두 신혼부부에게 보낸 찢어질 듯하는 가슴을 안고 쓴 것이다.

여주인공 로테로 말한다면 베르테르가 찾는, 사랑할 수 있는 이상적인 여인상이다. 베르테르는 애인을, 사랑하는 자를 빼앗긴 괴로움을 굳게 참 고서 두 사람의 앞날을 축복이나 하는 듯한 이 짧은 내용의 편지를 쓴 것 이다.

가련한 이여

-모파상의 「죽음처럼 강하다」에서-

가엾은 내 애인,

당신의 가슴속을 헤아리기만 하여도 내 마음은 몹시 아픕니다.

그리고 나에게 이 세상의 재미란 대체 무엇일까요? 당신의 모습을 보지 못하는 요즘, 잡아매는 사슬도 없고 의지할 집도 없이 떠도는 개처럼, 버려진 개와 같은 나입니다. 무슨 일을 하든 금세 피곤해지고 진절머리가 납니다. 그리고 신경만 어지럽습니다. 당신과 그리고 아네트의 일만 생각하고 있습니다. 이럴 때야말로 당신들 사이에서 살고 싶은데, 어쩌면 그렇게도 먼 곳에 있는 건지…….

마치 당신이 세계의 끝에 있는 것만 같아서 이처럼 함께 있지 못한 쓰라림을 당해본 일은 없는 것 같습니다. 당신이야말로 나의 전부라는 것을 오늘처럼 절실하게 느껴본 일은 내가 젊었을 무렵에도 없던 일이군요, 좀 전부터 위기가 닥쳐오리라는 것을 나도 예감은 하였습니다.

죽어가는 청춘의 피가, 늙어 물들어진 나의 체내에서 시험해 보는 최후의 발악이라고 할 수 있을 것입니다. 이상한 체험이기에 당신께도 들려드리고 싶습니다. 즉 당신을 보지 못하고서부터는, 건들 건들 돌아다니는 일도 못하게 되었습니다. 이전에는-이라지만 바로최근까지-혼자서 거리를 쏘다니는 일이 아주 좋았던 나입니다. 걸어가는 길에서 만나는 사람들이나 눈에 띄는 것에 마음을 빼앗긴다는 기쁨과 돌에 덮인 보도를 활보한다는 즐거움을 마음껏 맛보았던 것입니다. 걷기 위해서, 몽상에 젖기 위해서, 정처도 없이 앞으로 앞으로 전진해 걸었던 것입니다.

그것이 지금은 도무지 되지를 않습니다. 길에만 나서고 보면 불 안한 마음이 가슴을 죄어듭니다.

김잖이 개를 있은 장님 같은 불안입니다. 숲속에서 길을 잃은 나 그네와 똑같은 심정입니다. 그러고 보면 집으로 돌아갈 밖에는 도 리가 없어집니다. 내 눈앞에서는 파리의 시가지 전체가 텅 빈 무서 운 걸로 보여져 않지도 서지도 못하는 것입니다. '어디로 갈까?' 라 고 생각해 봅니다. '뭐, 찾아갈 곳이 따로 있나, 산책의 길인걸' 이라 고 자신에게 타이르기도 합니다.

그러나 그것은 되지도 않는 일입니다, ……이제는 벌써 정처도 없 는 발걸음이 앞으로 가지지를 앉습니다. 앞으로 앞으로 걸어간다고 생각만 해도 전신이 피로하여 지쳐 빠지고 아무것도 해 볼 마음이 되지를 앉습니다. 그래서 클럽으로 나가게 됩니다만, 그런 곳에 가 보아도 우울한 기분은 가시지 않습니다.

도대체 무슨 까닭인지 아시겠습니까? 당신이 파리에 없기 때문입 니다, 그렇지요! 사실이지요! 당신이 파리에 있다고만 내가 알고 있 으면 어떠한 산책이라도 뜻이 있게 됩니다. 언제 어느 곳에서 당신 을 만날지 모르기 때문입니다. 그 어디에 내 애인이 있을지도 모른 다고 생각만 하면, 어딜 가는 것도 싫지가 않지요.

당신 자신을 만나지 못한다 하여도 당신의 분신인 아녜트 아가씨 를 만날지도 모른다고 생각했지요. 당신들은 둘이서 거리마다 가득 이 희망의 빛을 던졌던 것입니다. '먼 앞에서 당신이 내 쪽으로 다 가올지도 모르겠다, 아니면, 뒷모습으로 그걸 발견할지도 모르겠

다.'어떻든 통행인으로서 당신을 발견하리라는 희망이 내게는 있었지요, 단지 그것만으로도 파리의 거리가 굉장한 것으로 보여졌던 것입니다.

당신을 닮은 맵시의 여자를 발견만 하면, 거리의 소음은 내 마음을 어지럽히고 내 기대에 불을 질러 버려서 눈에는 다른 아무것도보이지 않았어요, 당신을 만나고 싶다는 생각이 돋구어지는 입맛처럼 한결 강해집니다.

당신이 깊은 슬픔의 눈물 속에서 앞도 가리지 못하는 처지에 구구국국 목울림만 울어 대는 늙어 빠진 비둘기처럼 제 고독만을 한 탄하는 나, 얼마나 에고이스트라 하겠습니까? 용서하세요, 당신에게 떠받들어져 오던 나입니다, 당신이 내 옆에 없고 보니 당신에게 "살려주오,"라고 외칠 수밖에 길이 없군요,

나를 가엾게 보아 주시도록 당신의 발목에 키스를 보냅니다.

7월 25일 파리에서 올리비에

胡智

여기에 나오는 편지는 프랑스 작가 모파상의 「죽음처럼 강하다」 중에서 나오는 것인데 이 작품은 예술의 도시 파리의 사교계를 그 무대로 해서 씌어진 것이다.

올리비에는 육체적으로 이미 황혼기에 접어든 노년이지만 젊은이 못지 않은 정열적인 감각의 소유자며, 끝내는 그 샘솟듯하는 정열로 여인과의 뜨거운 관계를 맺게 된다. 그러나 이 사랑도 모순 속에 휘말려 편지 내용처럼 슬픔과 비애를 느끼게 되는 사랑의 우수를 남겨주고 있다

애정 여로

-이효석의「벽공무한」에서-

전략(前略)

고향을 떠난 지도 벌써 몇 달이 되었는지 그 동안 시절도 바뀌었 건만 분주한 마음에 옳은 정신 없이 지내노라고 이제야 겨우 고향 의 소식을 묻게 되었습니다.

몇 천리 거리나 되는지 고향은 먼 바다 건너의 조그만 등불같이 마음속에 아득하게 깜박거리고 있을 뿐입니다. 이제 오래간만에 고 요히 생각하면서 붓을 드노라니 아닌 게 아니라 한 가닥 회포가 유 연히 솟아옴을 느끼게 됩니다.

꿈결 같은 몇 달이었습니다.

너무도 당돌한 행동을 삽시간에 가져버리고 나니 이것이 정말 현 실 속의 일인가 싶으면서 얼떨떨한 착각을 금할 수 없어요. 제게는 그럴 수밖에 없었고 그렇게 하는 것이 가장 마땅하다고는 생각하면 서 지금도 그것을 뉘우치지는 않으나 저질러 놓고 보니 원체 엄청 난 일이라 제 자신 놀라고 있는 중예요. 선생이 저를 오해하고 꾸중 이나 하실까봐 아무래도 뒤에 남는 생각이 개운하지 못하면서 마음 한 구석이 무거운 것도 사실입니다.

그러나 내친 걸음을 지금 새삼스럽게 어떻게 하겠습니까? 이것도 하나의 운명이요 전세의 인연이 아닐까 하고만 생각합니다. 선생께 대한 미안한 말씀은 적지 않고 그저 제 말만 자꾸 하게 되는 것을 용서해 주세요. 앞으로는 마음을 좀더 다구지게 먹을 작정입니다. 지난 일을 생각하고 되풀이해야 소용 없는 것, 차려진 것을 굳세게 걸을 수밖에는 없어요. 지금보다도 더 강해지려고 마음 먹고 있습 니다.

중략(中略)

상해에 왔다고는 해도 아파트 방에 박혀 있는 까닭에 어디가 어디인지 몇 달을 지냈지만 아직도 분별을 못하겠습니다. 언제까지호텔에만 묵을 수도 없는 까닭에 방 두 칸의 아파트를 얻어 오래 살잡도리를 했습니다.

어쩌다 거리에 나가 대로를 거닐어 보면 낯선 곳에 왔다는 느낌이 불현듯이 들곤 해요, 고향과는 모든 풍경과 물정과 인심이 전혀다른 곳이잖습니까?

모든 것이 다른 까닭에 도리어 안심될 때도 있다가 때로는 안타 깝고 답답한 심사가 불끈 솟습니다. 외국 조계 근처를 거닐다가 강가로 나갔다가 다리를 바라보았다 하노라면 가슴을 파고드는 고향에 대한 근심을 걷잡을 수가 없습니다. 다시 고향의 땅을 밟아볼 수 있을까 하는 조바심이 생기면서 공연한 것을 한 것이 아닐까 반성되는 것도 반드시 그런 때랍니다.

……제게 대한 소문이 얼마나 자자하고 죽일 것 살릴 것 하고 함구가 많겠습니까? 세상 사람이야 언제나 욕하길 좋아하지, 어디 이해하고 칭찬하기를 즐겨하나요?

필연코 제 소행도 고향에서는 벌써 검은 판에 박힌 것일께구 제이름은 개천 속에 버림 받은 것이겠죠, 그럴수록에 고향은 제게는 더 어려운 곳이 되고 멀어만 지는 듯해요, 안타까운 생각은 이런데도 솟아요,

사시 장철 밤이나 낮이나 쳐다보는 건 만해의 얼굴뿐이죠, 역시 저는 그를 사랑한다고 하는 수밖에는 없어요,

사랑하니까 지금까지의 행동도 취한 것이고 일이 이렇게 되고 보 니까 앞으로는 더욱 사랑하지 않을 수가 없게 되었어요, 그를 사랑

하지 않고야 지금 제게 남겨진 일이 무엇이겠습니까?

그가 저를 생각하는 심정이 또한 이만저만한 것이 아니기 때문에 제 마음은 그에게로 더욱 쏠리는 수밖에는 없어요.

이왕 이곳에서 오래 지내게 될 바에는 언제까지 놀고만 있을 수 도 없어서 무슨 일이라도 시작해 보겠다고 요새는 자나깨나 그 계 획인 모양인데 사람 일은 모르죠, 여기서 또 장차 크게 성공할지 뉘 아나요.

요행 떠나올 때 앞에 차려진 것은 몽땅 가져왔던 까닭에 그것만 가지면 못할 일도 없을 듯해요.

아무튼 여기서 마음을 붙여볼까 하는 중이므로 고향과는 자연 당 분간 멀어질 것 같아요. 정말 제 말만 해서 미안합니다만 곡해와 비 난을 풀어주시고 그리고 저를 한시 바삐 잊어주세요, 이것만이 피 차를 생각하는 소치일 거예요, 제 말을 귀애(貴愛) 하시거든 더럭 막 아주시고요.

또 소식 드릴 기회 있을까 합니다. 오늘은 첫 편지라 제 이야기만 으로 이만 실례하겠습니다, 내내 안녕하세요,

청매 올림

甜 智

이 편지는 이효석의 장편소설 「벽공무한」에서 발췌한 것이다. 편지의 주인공인 청매는 사업의 실패를 연유로 부인을 버린 만해와 상해로 사랑 의 도피를 하는 기생이다. 이 소설의 주인공인 일마에게 그간의 소식과 자 신과 만해와의 결함을 현실적인 면에서 합리화를 강력히 시사하며 한 여 자로서의 솔직한 마음의 고백을 한다.

고향 생각에 잠기는가 하다가 현재를 의식하며 꿋꿋이 돌아서는 중엄 한 자태와, 동기야 어쨌건 사랑의 열정은 식지 않으리라고 다짐하는 글이 다.

경애하는 동지에게 [

-심훈의「상록수」에서-

나의 경애하는 동혁씨!

무한한 감사와 가슴 벅찬 감격을 한아름 안고 무사히 저의 일터로 돌아왔습니다. 그 감사와 감격은 무덤 속으로 들어간 뒤까지라도 영원이 잊지 못하겠습니다.

떠날 때에 바쁘신 중에도 여러 분이 먼 길을 전송해 주시고 배표까지 사주신 것만 해도 염치 없는데, 꼭 배 안에서 뜯어보라고 쥐어주신 봉투 속에 십 원짜리 지전 한 장이 들어 있는 것을 보고 놀랐습니다.

몇 번이나 다시 돌려 보내려고 하였으나 한창 어려운 고비를 넘는 농촌에서 십 원이란 큰 돈을 변통하기가 얼마나 어려우셨을 것을 알고 또는 제가 떠나기 전날 밤에 이 돈을 남에게 취하려고 몇십리 밖까지 가셨다가 늦게야 돌아오셨던 것이 이제야 짐작되어서, 차마 도로 부치지를 못했습니다. 몸 보할 약이라도 한 제 지어 먹으라고 간곡히 부탁은 하셨지만 백 원 천 원보다도 더 많은 이 돈을 저 한 몸의 영향을 위해서는 쓸 수 없습니다. 그대로 꼭 저금해 두 었다가 가을에 지으려는 학원의 마당 앞에 종을 사서 달겠습니다.

아침 저녁 저의 손으로 치는 그 종소리는 저의 가슴뿐 아니라 이 곳 주민들의 어두운 귀와 혼몽이 든 잠을 깨워주고 이 청석골의 산 천 초목까지도 울리겠지요.

나의 경애하는 동혁씨!

자동차가 당는 정류장에는 부인친목계의 회원들과 내 손으로 가르치는 어린이들이 수십 명이나 마중을 나와서 손과 치마 꼬리에

매어달리며 어찌나 반가워서 날뛰는지 눈물이 자꾸만 쏟아지는 것 을 간신히 참았어요.

더구나 계집아이들은 거의 십 리나 되는 산길을 날마다 두 버씬 이나 나와서 자동차 오기를 까맣게 기다리다가 "우리 선생님 아주 도망갔다."고 홀짝홀짝 울면서 돌아가기를 사흘 동안이나 하였다고 악니다.

이 세상에서 어느 누가 그다지도 안타까이 저를 기다려 줄 사람 이 있겠습니까? 이 변변치 못한 채영신이를 그다지도 따뜻이 품어 줄 고장이 이 세계의 어느 구석에 있겠습니까?

나의 경애하는 동혁씨!

이번 길에 저는 고향 하나를 더 얻었어요, 한곡리는 저의 제 삼의 고향이 되고 말았어요.

저와 한평생 고락을 같이하기로 굳게굳게 맹세해 주신 당신이 계 시고 씩씩한 조선의 일군들이 있고 친형과 같이 친절히 굴어주는 건배씨의 부인과 동네의 아낙네들이 살고 있는 곳이 어째서 저의 고향이 아니겠습니까?

저는 새로 얻어서 첫정이 든 고향을 꿈에라도 잊지를 못하겠습니다. 그리고 저의 가슴에 피를 끓이던 그 애향가의 학창을……

나의 가장 경애하는 동혁씨!

저는 행복합니다.

인제는 외롭지 않습니다, 큰덕미 나루터의 커다란 바윗덩이와 같 이 변함이 없으실 당신의 사랑을 얻고, 우리의 발길이 뻗치는 곳마

다 넷째 다섯째 고향이 생길 터이니 당신의 곁에 앉았을 때만큼이나 제 마음이 든든합니다, 저의 가슴은 오직 하나님께 대한 감사와 기쁨으로 충만합니다, 그러나 그와 동시에 이 몸의 책임이 더 한층무거워진 것을 깨닫습니다.

청석골의 문화적 개척 사업을 나 혼자 도맡은 것만 하여도 이미 허리가 휘도록 짐이 무거운데 우리의 사랑을 완성할 때까지 불과 삼 년 동안에 그 기초를 완전히 닦아 놓자면 그 앞길이 창창한 것 같습니다.

양식 떨어진 사람이 보릿고개를 넘기는 것만큼이나 까마득한 것 같습니다.

그러나 저는 그런 생각이 들 때마다 "우리들은 가난하고 힘은 아 직 약한, 송백처럼 청청하고 바위처럼 버티네." 하고 애향가의 둘째 절을 부르겠어요!

나에게 다만 한 분이신 동혁씨!

그러면 부디부디 건강이 일 많이 하여 주십시오.

그 동안 밀린 일이 많고 야학 시간이 되기도 전에 아이들이 몰려 와서 오늘은 더 길게 쓰지 못하니 이 편지보다 몇 곱절 긴 답장을 주십시오,

다른 회원들에게 안부 전해 주시고 건배씨 내외분에게도 틈나는 대로 따로 쓰겠습니다.

○월 ○일

당신께도 하나뿐인 채영신 올림

경애하는 동지에게 Ⅱ

-심훈의「상록수」에서 -

영신씨!

무사히 퇴원하신 것을 두 손을 들어 축하합니다. 즉시 뛰어가서 완쾌하신 얼굴을 대하고는 싶지만 지금 내가 떠나면 동네 일이 또 엉망으로 얽힐 것 같아서 험악한 형세가 가라앉기를 기다리는 중이 니 섭섭히 아셔도 할 수 없는 일이외다.

유학을 가신다구요?

내가 반대를 하더라도 기어이 고집하고 떠나 가실 줄은 알지만 신학교로 가신다니 신앙이 학문이 아닌 것은 농학사나 농학박사라 야만 농사를 잘 지을 줄 아는 거와 마찬가지가 아닐는지요, 하여간 건강 상태로 보아 당분간 자리를 떠나서 정양할 기회를 얻는 것은 나도 찬성할 것이지만……,

우리가 약속한 삼 개년 계획은 벌써 내년이면 마지막 해가 됩니 다, 그런데 또 앞으로 몇 해를 은행나무처럼 떨어져 있게 될 모양이 니 실로 앞길이 창창하고 아득하외다.

영신씨!

우리의 청춘을 동아줄로 칭칭 얽어서 어디에다 붙들어 맨 줄 압 니까? 우리의 일이란 판 뚜껑을 덮을 때까지 끝나는 날이 없을 것이 니 사업을 다 하고야 결혼을 하려면, 백 살 천 살을 살아도 노총각 의 서글픈 신세는 면하지 못하겠군요,

조선 안의 그 숱한 색시들 중에 "채영신" 석 자만 쳐다보고 눈을 꿈벅꿈벅하고 기다리는 나 자신이 못나기도 하고 어찌 생각하면 불 쌍하기도 합니다. 그렇다고 결코 동정해 주기를 바라는 것은 아니

나 하루바삐 우리 둘의 생활을 같이 하고 힘을 한데 모아서 서로 용기를 도와가며 일을 하게 되기를 매우 조급히 기다리고 있소이다.

며칠 틈만 얻게 되면 또 한 번 삼백 리 마라톤을 하지요, 부디부디 몸을 쓰게 되었다고 무리한 일은 하지 마십시오! 그것만이 부탁이외다,

당신의 영원한 보호 병정

胡雪

심훈이 지은 「상록수」 중에서 나오는 편지로서 여주인공인 채영신이 농촌 계몽 운동의 동지이며 장래을 약속한 사랑하는 임에게 투철한 계몽 정신과 사랑의 위대함을 전하는 사연이다.

I 의 편지의 배경은 동지이며 애인인 남주인공 박동혁의 마을인 한곡리로 영신이가 자기의 혼사 문제 겸 정양과 현지 근황을 살피기 위한 다목적(多目的) 여행의 성격을 띤 일주일간의 체재 후에 돌아와 편지를 보낸 것인데 역시 결혼과 장래 문제 상의가 주목적이었다. 여기서 영신은 동혁과의 사랑을 다시 한 번 확인하고 삼 년 뒤에 정식 부부가 될 것을 굳게 약속하며 그때까지 각각 청석골과 한곡리에서 농촌 운동에 전력을 다하기로다짐하고 영신은 성공리(?)에 귀임하게 된다. 영신이가 청석골에 도착해서 제고장의 소식과 아울러 그립고 그리던 동혁에게 장문의 첫 연문(懸文)을 띄우면서 상록수의 고난과 극복의 사연을 펼쳐 나가게 된다.

Ⅱ 의 편지는 맹장 수술 후 퇴원과 유학 소식을 전한 영신의 편지에 대한 답장으로 동혁이 보내는 편지다.

나의 침신로 -이상화- / 219

님의 침묵 -참용운- / 222

호혼 -김소원- / 224

내 마음을 하실 이 _{-김}영량- / 226

내 연인이여 가까이 오렴 -오인도- / 228

오, 가슴이여! -브라우닝- / 230

당신 곁에 -타고르- / 231

체어지고…… -브리지스- / 232

연시(戀詩)를 감상하기 전에

우리가 삶을 아어가는 데 있어서 즐거움과 괴로움은 항상 그림 자처럼 따라다니고 있습니다. 괴로울 때는 괴로운 심정을 따라야 할 것이며, 즐거울 때는 즐거움을 함께 나눠야 할 것인데, 이런 여러분의 고뇌에 찬 얼굴을 읽은 동반자가 있으니 그것이 바로 연시(戀詩)라 할 수 있습니다.

단 한 마디로 마음속에 쌓인 설움을 풀어주는가 하면, 서릿발 칼날을 두 동강이 내어 버리는 시구(詩句)들임에, 단번에 여러분 의 구미에 당겨질 것이니 여러분의 지혜를 겸허한 마음으로 동원 해야 할 것입니다.

여기에 실린 연시 중엔 구구절절 조국과 민족을 위한 고고(孤高)한 정신이 깃들여져 있으며 아울러 "펜은 칼보다 강하다"는 지성인들의 저항(抵抗)의 발자취가 역력히 투영되어 있기도 합니다.

한편으론 허무한 인생이 한 줌의 흙으로 변할 때까지 어느 누구나 겪어야만 했고 간직해야만 했으며 또 키워나가야만 하는 애틋한 사랑의 노래가 여러분의 심금을 울려주고 연모의 정을 더해줄 것입니다. 비록 임은 가셨지만 거성들의 절절한 호소와 숭고한 얼을 되새겨 연시를 감상하고 읊는 여러분들의 살붙이가 되게끔해야겠습니다.

그래서 그리워하는 임에게 곱고 아름다운 마음을 한껏 살찌게 해주고 자신들 또한 풍성한 열매를 맺어 하늘을 우러러 부끄럼 없는 연인들이 돼 봄직 하잖을까요?

나의 침실로

-이 상화-

「마돈나」지금은 밤도 모든 모꼬지에 다니노라, 피곤하야 돌아가 면도다.

아 너도 먼동이 트기 전으로 수밀도의 네 가슴에 이슬이 맺도록 달려 오너라,

「마돈나」오려므나 네 집에서 눈으로 유전하던 진주는 다 두고 몸만 오너라,

빨리 가자 우리는 밝음이 오면 어딘지 모르게 숨는 두 별이어라, 「마돈나」구석지고도 어둔 마음의 거리에서 나는 두려워 떨며 기 다리노라,

아 어느덧 첫닭이 울고―못 개가 짖도다, 나의 아씨여 너도 듣느냐. 「마돈나」지난밤이 새도록 내 손수 닦아 둔 침실로 가자 침실로! 낡은 달은 빠지려는데 내 귀가 듣는 발자국― 오 너의 것이냐? 「마돈나」짧은 심지를 더우잡고 눈물도 없이 하소연만 하는 내 마음의 촛불을 봐라.

양털 같은 바람결에도 질식이 되어 얕푸른 연기로 꺼지려는도다. 「마돈나」오녀라 가자 앞산 그르매가 도깨비처럼 발도 없이 이곳 가까이 오도다.

아 행여나 누가 볼는지—가슴이 뛰누나 나의 아씨여 너를 부른다. 「마돈나」날이 새련다 빨리 오려므나 사원의 쇠북이 우리를 비웃기 전에,

네 손이 내 목을 안아라, 우리도 이 밖과 같이 오랜 나라로 가고

말자.

「마돈나」뉘우침과 두려움이 외나무다리 건너 있는 내 침실 열이도 없느니!

아 바람이 불도다 그와 같이 가볍게 오려므나 나의 아씨여 네가 오느냐?

「마돈나」가엾어라 나는 미치고 말았는가 없는 소리를 내 귀에 들음은—

내 몸에 피란 피―가슴의 샘이 말라 버린 듯 마음과 몸이 타려는 도다,

「마돈나」 언젠들 안 갈 수 있으랴 갈 테면 우리가 가자 끄을려 가 지말고!

녀는 내 말을 믿는 「마리아」— 내 침실이 부활의 동굴임을 네가 알려만……

「마돈나」 밤이 주는 꿈 우리가 얽는 꿈 사람이 안고 궁그는 목숨의 꿈이 다르지 않느니,

아 어린애 가슴처럼 세월 모르는 나의 침실로 가자 아름답고 오 랜 거기로,

「마돈나」 별들의 웃음도 흐려지고 하고 어둔 밤 물결도 잦아지려 는도다,

아 안개가 사라지기 전에는 네가 와야지 나의 아씨여 녀를 부른다.

이상화의 「나의 침실로」는 이미 18세 때 그의 대표작으로 손꼽혔다.

그는 백조파 시인(詩人) 중의 대표적인 시인으로서 그 당시 백조파가 풍 긴 낭만적 풍조와 애상적 기풍과 상징적인 수법을 그대로 호흡하면서 심 미적인 경향의 미묘한 매력을 시에 옮겼다.

이 시는 〈마돈나〉라는 가공적 인물을 놓고 사랑의 한밤을 열애적으로 보내는 것을 청춘 남녀의 애정에 비유하여 쓴 것이다.

이 「나의 침실로」의 시를 소설에 잘 이용한 모 소설가가 있는데 "「마돈 나, 구석지고도 어둔 마음의 거리에서 나는 두려워 떨며 기다리노라."라 는 구절이 바로 그것이다.

소설의 구절 이용을 잠깐 살펴보면 전쟁의 어려움 속에서도 진실한 사 랑을 맺기 위하여 온갖 고난을 무릅쓰고 살았다. 그러나 인간에게 늘 불행 의 그림자가 따라다니듯이 소설의 주인공에게도 예외는 아닌 듯 여주인 공이 전쟁 속에서 죽었다. 그 여자의 죽음으로 주인공인 남자가 실신하여 위의 시구를 읊으며 죽은 연인을 애타게 그리워한다. 이 시의 심중이 바로 전쟁 속에 죽은 그 여인을 기다리는 남자 주인공의 마음일 것이다.

님의 침묵

-한용운-

님은 갔습니다. 아아 사랑하는 나의 님은 갔습니다.

푸른 산빛을 깨치고 단풍나무 숲을 향하여 난 적은 길을 걸어서 차마 떨치고 갔습니다.

황금의 꽃같이 굳고 빛나던 옛 맹세는 차디찬 티끌이 되어서 한 숨의 미풍에 날아갔습니다.

날카로운 첫 「키스」의 추억은 나의 운명의 지침을 돌려 놓고 뒷 걸음쳐서 사라졌습니다.

나는 향기로운 님의 말 소리에 귀먹고 꽃다운 님의 얼굴에 눈멀 었습니다.

사랑도 사람의 일이라 만날 때에 미리 떠날 것을 염려하고 경계 하지 아니한 것은 아니지만, 이별은 뜻밖에 일이 되고 놀란 가슴은 새로운 슬픔에 터집니다.

그러나 이별은 쓸데없는 눈물의 원천을 만들고마는 것은, 스스로 사랑을 깨치는 것인 줄 아는 까닭에, 걷잡을 수 없는 슬픔의 힘을 옮겨서 새 희망의 정수박이에 들어부었습니다.

우리는 만날 때에 떠날 것을 염려하는 것과 같이, 떠날 때에 다시 만날 것을 믿습니다.

아아 님은 갔지마는 나는 님을 보내지 아니하였습니다.

제 곡조를 못 이기는 사랑의 노래는 님의 침묵을 휩싸고 돕니다.

「님의 침묵」은 승려 시인이며 삼일 운동 당시 33인 중의 한 분인 한용 우의 대표작으로 평가되는 시(詩)인데 임에 대한 그리움을 국가적인 차원 (次元)에서 조국의 비운을 심려하여 묘사한 듯싶다. 고요하고 명상적인 시 풍이 지배적인 이 내용을 순수한 자연인과의 관계에서 감상해 본다면 사 랑, 이별, 회춘, 신앙 등을 전제할 수도 있고, 청춘 남녀의 애정을 시화(詩 化)시킨 것으로도 볼 수 있다.

자연에 몰입하여 깊은 관조에서 오는 신비성을, 이별에서 오는 애틋한 그리움을 시사하고 있다. 특히, 사랑하는 임은 떠났지만 그 떠난 임의 고 결한 목소리는 영원히 귓전에 맴돌아 그 정감(情感)을 더해 주고 있다.

한편 「님의 침묵」 중 심오한 매력을 갖게 해주는 한 구절(句節)은 "우리 는 만날 때에 떠날 것을 염려하는 것과 같이, 떠날 때에 다시 만날 것을 믿 습니다."란 것인데 이는 일상 생활의 애정적인 일을 반드시 성사시켜야 한다는 것보다도 사랑은 헤어지면서부터 참된 사랑이었는가 하는 것을 되돌아보고. 참회하면서 떠난 임을 참된 사랑의 눈동자로 영원히 주시하 겠다는 의미인 것이다.

진정코 진실된 여성의 애정을 종교적, 불교인답게 철학적으로 전개한 시일 성싶다.

초 혼

-김소월-

산산히 부서진 이름이여! 허공 중에 헤어진 이름이여! 불러도 주인 없는 이름이여! 부르다가 내가 죽을 이름이어!

심중에 남아 있는 말 한 마디는 끝끝내 마저하지 못하였구나, 사랑하던 그 사람이여! 사랑하던 그 사람이여!

불은 해는 서산 마루에 걸리었다. 사슴의 무리도 슬피 운다. 떨어져 나가 앉은 산 위에서 나는 그대의 이름을 부르노라.

설움에 겹도록 부르노라, 설움에 겹도록 부르노라, 부르는 소리는 비껴가지만 하늘과 땅 사이가 너무 넓구나

선 채로 이 자리에 돌이 되어도 부르다가 내가 죽을 이름이여! 사랑하던 그 사람이여! 사랑하던 그 사람이여!

이 시는 「진달래꽃」 다음 가는 김소월의 대표작이다. 소월은 『개벽』이 란 잡지에 「진달래꽃」을 발표하면서 문단에 데뷔한 천부(天賦)의 시인이 다.

그의 시상은 젊음의 한과 꿈, 헤일 길 없는 연민의 심정을 달래지 못하 면서 티없이 맑고 깨끗한 감정을 그의 민요적인 정제된 형식에 부드럽고 애련하게 담아서 완벽에 가까운 서정시를 썼다.

「초혼」은 죽어가는 애인의 곁에서 죽음이란 필연성 앞에 허무와 좌절 감을 심장이 터져라 불러본 소월의 개성이 가장 잘 반영된 작품이다.

그 첫째 연에서 "산산히 부서진 이름이여!"는 사랑했던 이의 죽음 앞에 서 한 마디로 죽음을 슬퍼하는 단적인 표현이다. 세상에서 죽음 앞에, 그 것도 사랑하는 애인의 죽음 앞에서 이 시를 읊어보는 독자들은 무슨 말로 함축성 있게 답을 할 수 있을는지……

역시 소월 같은 천재적 시인이 아니면 이만한 문맥을 찾아내지 못할 것 이다

둘째 연의 "끝끝내 마저하지 못하였구나"에서 "마저하지"라는 한 낱말 은 최후의 하나까지 마음에 남아 있는 말을 못했다는 뜻이다.

사랑을 했기에 사랑하는 그 사람 앞에 벙어리가 되어, 사랑했다는 말을 죽음 직전까지 못하는 처절한 마음을 엿볼 수 있다.

넷째 연의 "하늘과 땅 사이가 너무 넓구나"는 가버린 임과 자기 사이는 거리가 너무 멀고 죽음과 삶의 거리 또한 너무나 판이한 극과 극을 뜻한 다. 거리감을 하늘과 땅에 비교하는 상징적 표현이다.

끝 연에서 "사랑하던 그 사람이여!"의 마지막 말은 몸[肉]과 마음[心]이 없어질 듯한 절실한 호소이다

따라서 「초혼」이란 시의 감상을 한 마디로 표현한다면 죽어가 애인을 목메어 부르는 심경이라고 말할 수 있다.

내 마음을 아실 이

-김 영 랑-

내 마음을 아실 이 내 혼자 마음 날같이 아실 이 그래도 어디나 계실 것이면

내 마음에 때때로 어리우는 티끌과 속임 없는 눈물의 간곡한 방울방울 푸른 밤 고이 맺는 이슬 같은 보람을 보낸 듯 감추었다 내어드리지

아! 그립다 내 혼자 마음 날같이 아실 이 꿈에나 아득히 보이는가

양 맑은 옥돌에 불이 달아 사랑은 타기도 하오련만 불빛에 연긴 듯 희미한 마음은 사랑도 모르리 내 혼자 마음은

김영랑의 「내 마음을 아실 이」는 소녀의 순진함을 보여주는 여성적 입 장에서의 묘사로써 그만이 가질 수 있는 시성(詩性)의 세계이다.

너무나 여성적인 이 시는 떠나가버린 연인을 못 잊어 하며 기다리는 애 끊는 애환을 노래한 것이다. 여기서 떠나간 연인을 원망하는 것이 아니라 행방은 알 길조차 없으나 강한 믿음으로써 더욱 그를 사랑하겠다는 믿음 에의 의지를 보인 시라고 볼 수 있다.

단념하는 것을 초월하여 실낱 같은 희망, 보람이나마 마음속 깊이 간직 하여 한없이 기다리겠다는 아름다운 마음씨가 그야말로 타인의 추종을 불허하는 현대 시인으로 칭송되고 남으리라

미당(未堂) 선생은 "아직까지 한 개의 문학상, 정치상의 주의나 사조에 서, 또는 천재적 기적으로밖에는 시를 쓸 줄 모르던 이 나라의 시단에 한 개의 시구(詩句) 표현도의 아름다운 결과를 토착시킨 시인"이라고 평한 바 있다. 아무튼 영랑의 시는 유미적 문학관에 입각한 서정시이며 그의 성격 또한 티없이 맑고 순진(?)한 것만은 사실일 듯하다.

내 연인이여 가까이 오렴

-오일도-

내 연인이여! 좀 가까이 오렴 지금 애수의 가을도, 이미 깊었나니.

검은 밤 무너진 옛 성 너머로 우수수 북성 바람이 우리를 덮어 온다.

나비 날개처럼 앙상한 네 적삼 얼마나 차냐? 왜 떠느냐? 오오 애무서워라,

내 여인이여! 좀더 가까이 오렴 지금은 조락의 가을, 때는 우리를 기다리지 않느니

한여름 영화를 자랑하던 나뭇잎도 어느덧 낙엽이 되어 저-성 둑 밑에 훌쩍거린다.

잎사귀 같은 우리 인생 한 번 바람이 흩어가면 어느 강산 언제 만나리오,

좀더 가까이 오렴, 좀더 가까이 오렴 한 발자취 그대를 두고도 내 마음 먼 듯해 미치겠노라.

전신의 피란 피 열화같이 가슴에 올라 오오이 밖 새기 전 나는 타고야 말리니 깜-한 네 눈이 무엇을 생각하느냐

좀더 가까이 오렴 오늘 밤엔 이상하게도 마을 개 하나 짖들 않는다.

어두운 이 성 둑 길을 행여나 누가 걸어 오랴 성 위에 한없이 짙어가는 밤-이 한밤은 오직 우리 전유(專有)이 오니.

네 팔이 내 목을 안아라, 우리는 두 청춘, 청춘아! 제발 길어다오.

오일도, 그의 시는 많이 알려져 있지 않으나, 특유의 서정성을 바탕으로 하여 「눈이여, 어서 내려다오」와 같은 가작(佳作)을 내놓았다.

그의 시풍은 허허로운 벌판에 놓인 한 잎의 낙엽과 같은 것을 테마로 한 청춘과 시대의 병폐와 어둡고 애수에 가득찬 울적함을 고독의 그릇에 담 아서 서정화시키고 있다.

오, 가슴이여!

-브라우닝(Browning)-

오, 얼어 붙은 피여, 타오르는 피여, 천년을 되풀이하는 어리석음, 소란(騷亂)과 죄악, 지상에서 얻을 것이 무엇이었더뇨, 모든 것일랑 그대로 가게 하라, 영광도 승리도 그 모든 것도 그대로 가게 하라, 지고(至高)한 것은 오직 사랑뿐이다,

당신 곁에

-타고르(Tagore)-

하던 일 뒤로 미루고 잠시 당신 곁에 앉고 싶소이다.

잠깐만이라도 당신을 못 보면 마음에는 안식도 무엇도 없으니 고뇌의 바다 위에서 내 하는 일 모두 다 끝없는 번민으로 변하고 만다오.

불만스런 여름 한나절은 한숨지며 오늘 창가에 와 있소이다. 꽃핀 나뭇가지 사이 사이에서 꿀벌들이 노래를 부르고 있소이다.

임이여 어서 당신과 마주 앉아 생명을 바칠 노래를 부르자오. 침묵에 가득한 이 고요로운시간 속에서.

헤어지고……

-브리지스(R, S, Bridges)-

헤어지고 싶잖아요, 해님이 보지 않았다면 몰라요, 거짓말 밝히는 것을 해님이 싫다고 하신다면 그땐 헤어져도 좋아요,

헤어지고 싶잖아요, 여름밤 하늘에 빛나는 별들이 수많은 눈을 빛내며 우리들을 높은 곳에서 지켜보고 있지요, 헤어지는 것은 싫어요,

헤어지고 싶잖아요, 서서히 떠올랐다가 급히 가라앉는 것과 바람둥이 달님에게 이런저런 고충을 말한 우리들인데 어떻게 헤어질 수 있나요?

· 인생에 관하여…… / 235 · 사랑에 관하여…… / 236 · 행복에 관하여…… / 239 · 명상에 관하여…… / 242

우리는 짧은 경구(aphorism)로써 많은 교훈을 남긴 옛 성현들의 진실된 언어를 기억할 것이다. 자신의 과거와 현재, 미래를 그들의 고매한 인격과 지성을 통하여 투사하고 내면화시켜 간다면생활의 새로운 지혜를 찾으리라 믿는다.

성현들의 가눌 길 없는 사랑에의 의지가 어떠했으며 어떻게 살아가는 것이 행복의 과정인지를 겸허하게 들어 보자.

패배냐, 승리냐 하는 갈림길에서의 고뇌와 어떤 신념으로 좌절 감을 극복했는가를…….

고독이란 병, 자아 발견, 사유, 신앙 등 명상의 시간과 자기 나름대로 하루 단 몇 분이라도 위인들과 함께 하는 습성을 함양하여 자신을 재발견하기 바란다.

세상이란 그렇듯 사람이 생각하는 것처럼 즐거운 것도 아니며 나쁜 것도 아니다. — 모파상(H, R, A, G, Maupassant) —
세상을 야속하다 하지 말고 세상에 없어선 안 될 사람이 되라! 세상이 그대를 찿는 사람이 되라! 세상은 반드시 그대에게 양식을 주리라. — 에머슨(R. W. Emerson) —
나에게 말하지 말라. 슬픈 곡조로 "인생은 처무한 꿈에 불과하다"고. — 롱펠로(H. W. Longfellow) —
인생보다 더 어려운 예술은 없다. 다른 예술이나 학문은 가는 곳마다 스승이 있다. — 세네카(L, A, Seneca) —
이 세상은 모두 무대이며 남자나 여자는 모두 배우에 지나지 않는다. — 셰익스피어(W. Shakespeare) —
인생살이에서 무엇보다도 어려운 것은 거짓말을 하지 않고 산다는 것이다. — 서양명언(西洋名言) —

사항에 관하여……

참다운	사라이	힘은	태산(泰山)보다	나도	강하다.	그러므로	7	힘은	of at
한 힘을	가지고	있는	황금일지라도	무너	네뜨리지	못한다.			

- 소포클레스(Sophocles) -

사랑의 비극이란 절대 없다. 오직 사랑이 없는 곳에서만 비극이 생긴다.

- 데스카(Deska) -

이 세상에서 가장 가치가 있고 고귀(高貴)한 것은 사랑이다.

- 톨스토이(L. N. Tolstoy) -

지혜가 깊은 사람은 자기에게 무슨 이익이 있을까 해서, 또는 이익이 있으므로 해서 사람하는 것이 아니다. 사랑한다는 그 자체 속에서 행복 을 느낌으로 해서 사랑하는 것이다.

— 파스칼(B. Pascal) —

구채서	얻은	사랑은	좋은	것이다.	그러나	구하지	않고	얻은	것은	더	圣
Ct.											

— 셰익스피어(W. Shakespeare) —

사랑이란 두 개의 고독한 영혼이 서로를 지키고, 접촉하고, 기쁨을 나 누는 데 있다.

- 릴케(R. M. Rilke) -

사내들이 사랑을 구할 때는 사월이며, 결혼을 하면 십이월이 된다. 처 녀들은 처녀 시절에는 오월이지만 아내가 되고 보면 하늘색이 변한다.

— 셰익스피어(W. Shakespeare) —

가장 완성된 사람은 모든 사람을 사랑하는 사람이다. 그 사람들이 좋건 나쁘건 가리는 일 없이 모든 사람에게 착한 일을 하는 사람이다.

— 마호메트(Mahomet) —

사랑은 이상한 안경을 끼고 있다. 구리를 황금으로, 가난함을 풍족함으로 보이게 하는 안경을 끼고 있다. 그러기 때문에 눈에 난 다래끼조차도 진주알같이 보이고 만다.

- 세르반테스(M. Cervantes) -

사랑이란 남자의 생애에서는 한 별난 사건에 불과하지만, 여자는 여기에 전(全)생애를 건다.

— 바이런(G. G. Byron) —

사랑할 때는 사상 따위가 문제가 안 된다. 내가 사랑하는 여자가 음악을 좋아하는가 어떤가는 문제가 아니다. 결국 어떤 사상에도 우열을 결정하기란 힘드는 것이다. 세상에는 오직 하나만의 진리가 있을 뿐이다. 그것은 서로 사랑하는 것이다.

- 롤랑(R. Rolland) -

사랑의 마음 없이는 어떠한 본질도 진리도 파악하지 못한다. 사람은 오 직 사랑의 따뜻한 정으로써만 우주의 전지 전능에 접근하게 된다. 사랑 의 마음에는 모든 것이 포근히 안길 수 있는 힘이 있다. 사랑은 인간 생활의 최후의 진리이며 최후의 본질이다.

— 슈바프(G. Schwab)—

만약 누군가를 행복하게 해주고 싶은 생각이 있으면 그 사람의 소유물 을 늘이지 말고 욕망의 양을 줄여주는 것이다.

— 세네카(L. A. Seneca) —

행복한 생활이란 대체로 고요한 생활이어야 한다. 왜냐하면 고요하다 는 그 분위기 속에서만 참다운 환희가 살아날 수 있기 때문이다.

- 러셀(B. A. W. Russell) -

행복을 수중에 넣는 유일한 방법은 행복 그 자체를 인생의 목적으로 생 각지 말고 행복 이외의 어떤 다른 목적을 인생의 목적으로 삼는 일이 Ct.

— 밀(J. S. Mill) —

최고의 행복이란 나의 결함(缺陷)을 고치고 나의 잘못을 바로잡아 주 는 일이다.

— 괴테(J. W. Goethe) —

이 세상에서 가장 행복한 사람이란 영세(零細)한 재물로써 만족하는 사람이며 위인과 야심가는 가장 딱한 사람들이다. 왜냐하면 그들이 행복해지기 위해서 는 재물을 한없이 긁어 모아야만 되기 때문이다.

— 라 로슈푸코(La Rochefoucauld) —

가장 아름다운 생활이란 보통 인간답게 모범을 따른 생활을 말한다. 정연(整然)한, 그러면서도 기적을 바라지 않고 자연에 거역하지 않는 생활이다.

- 몽테뉴(M. E. Montaigne) -

원만한 가정은 상호간의 사소한 희생이 없이는 절대로 영위되지 못한다. 이 희생은 그것을 실행하는 사람을 위대하게 하며 아름답게 한다.

— 지드(A, Gide) —

가정을 지키고 잘 다스리는 데에 두 가지 훈계의 말이 있다. 첫째 너그럽고 따뜻한 마음으로 집안을 다스리지 않으면 안 된다. 그리고 정이 골고루 미치면 아무도 불평하지 않는다. 둘째 낭비를 삼가고 절약해야 한다. 절약하면 식구마다 아쉬움이 없다.

— 채근담(菜根譚) —

어쨌든	결혼하라.	만일그	대가 선한	아내를	얻는다면	그대는	아주	생복차ZI	21.
	대가 악한								
구에게	나 좋은 일	olct.							

소크라테스(Socrates) —

금전을 위해 결혼하는 사람만큼 나쁜 사람은 없다. 그리고 연애를 위해 결혼하는 사람만큼 어리석은 사람은 없다.

- 존슨(S. Johnson) -

곤궁한 사람에게 마시게 할 약은 오직 희망뿐이다. 부유한 사람에게 마시게 할 약은 오직 근면뿐이다.

— 셰익스피어(W. Shakespeare) —

그대의 꿈이 한 번도 실현되지 않았다고 해서 가엾게 생각해선 안 된다. 정말 가엾은 것은 한 번도 꿈을 뭐 보지 않았던 사람들이다.

- 에셴바흐(C. Eschenbach) -

젊은 시절은 다시 돌아오지 않는다. 오늘 이 날은 두 번 다시 밝지 않는다. 틈이 있을 때마다 공부에 열중하라. 세월은 사람을 기다리지 않는다.

- 도연명(陶淵明) -

청년기에는 주관이 지배하고 노년기에는 사색이 지배한다. 말하자면 청년기는 작가로서 적합한 시기요, 노년기는 철학에 적합한 시기다. 실천면에 있어서도 청년기의 사람은 주관과 이상에 따라 결심하지만, 노년기에는 주로 사색에 따라 결심한다.

- 쇼펜하우어(A. Schopenhauer) -

인생은 모두 신앙의 행위다. 그것 없이는 인생은 곧 붕괴해 버릴 것이다. 강한 영혼은 호수 위를 걷는 베드로처럼 불안정한 지면을 걸어간다. 신앙이 없는 자 는 물 속에 빠져 버린다.

- 롤랑(R. Rolland) -

모험 없이는 신앙도 없다. 신앙이란 내면성의 무한한 정열과 객관적인 불확실 성과의 사이에 있는 대립에 지나지 않는다. 신을 객관적으로 포착할 수 있는 것이라면 나는 신앙 따위는 갖지 않는다. 그것을 할 수 없는 까닭에 나는 신앙 을 갖지 않을 수 없는 것이다.

- 키에르케고르(S. Kierkegaard) -

시간은 가장 위대한 의사다.	— 디즈레일리(B, Disraeli) —
	1 1 1 1 1 1 1 1 1 1 1 1 1 1 1 1 1 1 1 1
과거의 기억이 그대에게 기쁨을 줄 때만 과거에 대회	대 생각**ZF. — 오스틴 핀(Austin Pin) —
모든 권력은 붕괴하며, 절대적 권력은 절대적으로 능	
	— 액턴(J. E. E. D. Acton) —
스스로를 다스릴 수 없는 자는 타인을 다스리는 데	격합하지 않다. — 펜(Pen) —
냉담성·무력감은 자유에 있어서는 가장 무서운 적여	이다. — 라스크(E, Lask) —
정의는 미덕 중의 최고의 영광이다.	— 키케로(M, T, Cicero) —
자유란 정착하면 성장이 빠른 식물이다.	— 워싱턴(G. Washington) —

말을 물가로 끌고 갈 수는 있지만 말에게 물을 먹일 수	는 없다. — 링컨(A. Lincoln) —
단 한 권의 책밖에 읽은 적이 없는 인간을 경계하라.	V
	— 디즈레일리(B. Disraeli) —
눈물은 말하지 않는 비탄의 언어다.	— 볼테르(Voltaire) —
죽음은 삶을 해방시키는 수많은 창구를 지니고 있다.	Tallel/A Class
	— 플레처(J. Fletcher) —
상의 어느 순간도 죽음으로의 일보다.	
20-1 1-2 2 C ± 4 B ± = 1 2 ± - 1.	— 코르네유(P. Corneille) —
시간을 짧게 하는 것은 무엇일까? —그것은 활동이다 시간을 참을 수 없이 길게 하는 것은 무엇일까? —그	
	— 괴테(J. W. Goethe) —
타인들을 위해서 일하려는 자는 먼저 자유롭지 않으므 약 그것이 노예의 사랑이라면 아무런 가치도 없다.	면 안 된다. 사랑조차도 만

- 롤랑(R. Rolland) -

제7장 세계 명언 245	
인간은 진실에 대해서는 얼음같이 차지만 허위에 대해서는 불처럼 뜨거워진 다.	
— 라퐁텐(J. La Fontaine) —	
한 개의 거짓말을 토한 사람은 이것을 유지하기 위하여 다시 스무 개의 거짓말	
을 생각해 내지 않을 수 없다. - 포프(A. Pope) —	
무식한 것을 두려워하지 말라. 허위의 지식을 가지고 있음을 두려워하라. — 괴테(J. W. Goethe) —	
힘을 내라! 힘을 내면 약한 것이 강해지고 빈약한 것이 풍부해질 수 있다. — 뉴턴(I. Newton) —	
(난라이 스타스 싸스스로 뜨고 이상이 크고 시겨(海目)이 바이가 초심 (건구 이	
사람이 수양을 쌓을수록 뜻과 이상이 크고 식견(識見)이 밝아서 충성스럽고 의로운 선비가 된다. - 장자(莊子) —	
결코 후회하지 말고 결코 타인을 나무라지 말라. 이것은 영지(英智)의 제일보 니라.	
— 디드로(D. Diderot) —	

부(富)와 귀(貴)를 부러워하고 가난하고 천한 것을 싫어하여 악의 악식(惡衣惡食)을 심히 부끄러워하는 사람은 더불어 이야기할 수 없는 사람이다.
— 0 0 (李珥) —
아홉 가지 꾸짖을 일을 찾아 꾸짖기보다 한 가지 칭찬할 일을 찾아 칭찬해 주
는 것이 그 사람을 개선하는 데 더 효과적이다.
— 카네기(A. Carnegie) —
처세술이란 무엇보다 먼저 자기가 한 결심을 재치있게 해내는 일이다. 그러므
로 자기가 종사하고 있는 일에 대해서 군소리를 하지 않는 사람이야말로 처세
술이 능한 사람이라고 할 것이다.
_ 알랑(Alain) —
= 23(\nu i)
천국에서 노예가 되느니보다 지옥에서 왕자가 되리라.
─ 밀턴(J. Milton) ─

싸우기를 삼가라. 아무도 강제로 설복하지	말라. 이견(異見)이란 못[釘]과 같
은 것, 때리면 때릴수록 깊이 들어간다.	
	— 유베나르기(Juvenara) —

일을 끝까지 완결 짓지 못해도 좋다. 다만 일을 하다 말고 전부 포기할 생각만 은 하지 말라. 당신에게 그 일을 맡긴 사람은 언제나 희망을 잃지는 않을 것이 다.

- 탈무드(Talmud) -

시기와 질투는 언제나 남을 쏘려다가 자신을 쏜다.

- 맹자(孟子) -

초인(超人)이란 필요한 일을 견디어 나갈 뿐 아니라 그 고난을 사랑하는 사람이다.

- 니체(F. W. Nietzsche) -

불은 금(金)을 단련시키고 역경(逆境)은 강한 사람을 단련시킨다.

-세네카(L. A. Seneca)-

인생에 있어서 성공하려면 어리석은 듯이 보이면서도 속으로는 영리하여야 한다.

— 몽테스키외(Montesquieu) —

인내와 노력, 이 두 가지만 있으면 이 세상에서 못할 일이 없다. 인내야말로 환 희에 이르는 문이다.
— 아콥센(J. P. Jacobsen) —
목적이 멀면 멀수록 더욱 앞으로 나아가는 것이 필요하다. 급히 서두르지 말 라! 그러나 쉬지도 말라.
— 지드(D. Gide) —
최후의 승리는 출발 전의 비약이 아니라 결승점에 이르기까지의 견실(堅實)과 노력이다.
— 메이커(W. Maker) —
게으른 자여! 개미에게 가서 하는 것을 보고 지혜(知慧)를 얻으라.
— 성서(聖書) —
사람은 항상 일하지 않으면 안 된다. 사람은 일함으로써 인간이 살아간다는 으 의도, 행복도, 모두 찾아낼 수 있다.
— 체호프(A, P, Chekhov) -
적을 알고 나를 알면 백 번을 싸워도 지지 않는다. — 손자병법(孫子兵法) -

- 1. 부당(父黨), 부족(父族)의 호청 / 250
- 2. 모당(母黨), 모족(母族), 외친(外親), 외청(外戚)의 호청 / 253
- 3. 태당(妻黨, 태의 친족)의 호칭 / 254
- 4. 향당(鄕黨)의 호청 / 255

1. 부당(父黨), 부족(父族)의 호칭

 관 계	호	칭
그 계	나의	남의
조부(祖父)	할아버지, 할아버님, 王父(왕부)	祖父丈(조부장), 王大人(왕대인)
조부 사후(祖父 死後)	돌아가신 할아버지, 先祖考(선조고), 先王考(선왕고)	先祖父丈(선조부장), 先王考丈(선왕고장)
부친(父親)	아버지, 아버님, 家大人(가대인), 家親(가친), 老子(노자), 父君(부군), 嚴父(엄부), 家父(가부), 家公(가공), 家君(가군), 家尊(가존), 家嚴(가엄), 嚴親(엄친), 嚴君(엄군)	春丈(춘장),春父丈(춘부장) 椿府丈(춘부장), 椿堂(춘당),椿庭(춘정), 家奪(가존), 尊大人(존대인)
부친 사후(父親 死後)	先人(선인), 亡父(망부), 先代(선대), 先世(선세), 先公(선공), 先父(선부), 先君子(선군자), 先嚴(선 엄), 先考(선고), 王考(왕 고)	先大父(선대부), 先君子(선군자), 先府君(선부군), 府君(부군)
삼촌(三寸)	三寸(삼촌), 舍叔(사숙), 큰아버지, 伯父(백부), 작은아버지, 季父(계부), 叔父(숙부)	院丈(원장), 伯父丈(백부 장), 仲父丈(중부장), 季父丈(계부장)
삼촌 사후(三寸 死後)	先叔父(선숙부), 先伯父 (선백부), 先仲父(선중부) 先季父(선계부)	先院丈(선원장), 先伯父丈 (선백부장), 先仲父丈(선 중부장), 先季父丈(선계부 장)
형(兄)	형, 큰형, 愚兄(우형), 작은형, 家兄(가형), 舍兄(사형)	伯氏(백씨), 仲氏(중씨), 令兄(영형)
형 사후(兄 死後)	先伯(선백), 先仲(선중), 先兄(선형),	先伯氏丈(선백씨장), 先仲氏丈(선중씨장)

관 계	호	칭
	나의	남의
동생[弟]	아우, 愚弟(우제), 舍弟(사제), 舍季(사계), 叔季(숙계)	季氏(계씨), 弟氏(제씨), 叔氏(숙씨), 令弟(영제)
동생 사후[弟 死後]	亡弟(망제)	先弟氏(선제씨)
아들[子]	아들, 家兒(가아), 家豚(가돈), 豚犬(돈견), 豚兒(돈아), 愚豚(우돈)	子弟(자제), 令胤(영윤), 賢胤(현윤), 令息(영식), 令子(영자), 允玉(윤옥), 令郎(영랑), 賢郞(현랑)
딸[女]	딸, 女(여), 女息(여식)	令女(영녀), 令孃(영양), 令愛(영애), 令千金(영천 금)
손자[孫]	손자, 孫兒(손아)	令孫(영손)
조카[姪]	姪兒(질아), 舍姪(사질)	令姪(영질), 咸氏(함씨)
오촌 아저씨[五寸叔]	從叔(종숙), 堂叔(당숙)	從叔丈(종숙장), 堂叔丈(당숙장)
오촌 아저씨 사후 [五寸叔 死後]	先從叔(선종숙), 先堂叔(선당숙)	先從院丈(선종원장) 先從叔丈(선종숙장)
오촌 조카[五寸姪]	從姪(종질), 堂姪(당질)	堂咸氏(당함씨)
사촌 형(四寸兄)	從兄(종형), 從氏(종씨)	從氏丈(종씨장)
사촌 동생[四寸弟]	從弟(종제)	從弟氏(종제씨)
조부 형제(祖父兄弟)	從祖父(종조부)	從祖父丈(종조부장)
형제 손자(兄弟孫子)	從孫(종손)	
육촌 형(六寸兄)	再從兄(재종형)	再從氏(재종씨)
칠촌 아저씨[七寸叔]	再從叔(재종숙)	再從叔丈(재종숙장)
칠촌 조카[七寸姪]	再從姪(재종질)	再從咸氏(재종함씨)
팔촌 형(八寸兄)	三從兄(삼종형)	三從氏(삼종씨)
팔촌 동생[八寸弟]	三從弟(삼종제)	三從(弟)氏[삼종(제)씨]
팔촌 조부(八寸祖父)	三從祖(삼종조)	三從祖父丈(삼종조부장)
팔촌 손자(八寸孫子)	三從孫(삼종손)	
구촌 아저씨[九寸叔]	三從叔(삼종숙)	三從叔丈(삼종숙장)

 관 계	호 칭	
	나의	남의
구촌 조카[九寸姪]	三從姪(삼종질)	三從咸氏(삼종함씨)
십촌 형(十寸兄)	四從兄(사종형)	四從氏(사종씨)
십촌 동생[十寸弟]	四從弟(사종제)	四從氏(사종씨)
십촌 조부(十寸 祖父)	四從祖(사종조)	四從祖父丈(사종조부장)
십촌 손자(十寸 孫子)	四從孫(사종손)	

※ 자기의 12촌(十二寸) 이상에 대한 호칭은 '족조(族祖), 족숙(族叔), 족형(族兄), 족질(族姪), 족제(族弟), 족손(族孫)'이라 한다.

2. 모당(母黨), 모족(母族), 외친(外親), 외척(外戚)의 호칭

ור וה	관계 호칭	
판 계	나의	남의
조모(祖母)	할머니, 할머님, 祖母(조모), 王母(왕모)	王大夫人(왕대부인), 尊祖母(존조모)
조모 사후(祖母 死後)	祖妣(조비), 先祖母(선조모)	先王大夫人(선왕대부인), 先王母夫人(선왕모부인)
모친(母親)	어머니, 어머님, 慈親(자친), 慈庭(자정), 母親(모친)	北堂(북당), 慈堂(자당), 萱堂(훤당), 大夫人(대부 인), 老太太(노태태), 令母(영모), 令大夫人 (영대부인), 令堂(영당)
사후 모친(死後 母親)	先妣(선비), 先慈(선자), 亡母(망모)	先大夫人(선대부인)
숙모(叔母)	큰어머니, 큰어머님, 伯母 (백모), 仲母(중모), 작은 어머니, 작은어머님, 季母 (계모), 叔母(숙모)	奪伯夫人(존백부인), 奪仲母夫人(존중모부인), 奪季母夫人(존계모부인)
고모(姑母)	姑母(고모)	尊姑母夫人(존고모부인)
고모부(姑母父)	姑叔(고숙), 姑母父(고모부)	姑叔丈(고숙장)
수씨(嫂氏)	兄嫂(형수), 仲嫂(중수), 季嫂(계수)	嫂氏夫人(수씨부인)
자매(姉妹)	姉氏(자씨), 舍妹(사매)	令姉氏(영자씨), 令妹氏(영매씨)
외조부(外祖父)	外祖父(외조부),	尊外祖父丈(존외조부장)
외조모(外祖母)	外祖母(외조모)	尊外祖母夫人(존외조모부인)
외삼촌(外三寸)	外叔(외숙), 表叔(표숙), 內舅(내구), 舅父(구부), 叔舅(숙구),	外叔丈(외숙장), 表叔丈 (표숙장), 內舅丈(내구장),
외숙모(外叔母)	外叔母(외숙모)	外叔母夫人(외숙모부인), 舅母夫人(구모부인)
外從兄弟(외종형제)	內從(내종), 姑從(고종), 外從(외종)	丙從氏(내종씨), 姑從氏(고종씨), 外從氏(외종씨)

	F
T	74
1	731
	111
	M
	11
	ANA

관 계	호 칭	
	나의	남의
이모(姨母)	姨母(이모)	姨母夫人(이모부인)
이모부(姨母父)	姨叔(이숙), 姨母父(이모부)	姨叔丈(이숙장)
이종형제(姨從兄弟)	姨從(이종)	姨從氏(이종씨)

3. 처당(妻黨, 처의 친족)의 호칭

관 계	호 칭	
	나의	남의
처(妻)	遇妻(우처), 女人(여인) 內人(내인), 室人(실인), 荊妻(형처), 荊婦(형부), 細君(세군), 妻(처)	等閩(존곤), 令園(영곤), 細君(세군), 內室(내실), 內君(내군), 內相(내상), 夫人(부인), 賢閣(현합), 令室(영실), 令正(영정), 令閣(영합), 令政(영정), 令夫人(영부인), 令閨(영규)
장인(丈人)	嫂父(수부), 婦公(부공), 丈人(장인), 婦父(부부), 外舅(외구)	岳丈(약장), 嫂丈(수장)
장모(丈母)	嫂母(수모), 岳母(악모), 外姑(외고)	岳母夫人(악모부인)
사위(查爲)	嬌客(교객), 婿[서, 女婿(여서)] 女情(여정)	令婿(영서), 愛婿(애서), 玉潤(옥윤), 婿郞(서랑)

4. 향당(鄕黨)의 호칭

제자가 선생에 대한 자기의 호칭	門生(문생), 門下生(문하생), 門弟生(문제생), 門人(문인), 門下(문하), 門從(문종), 門子(문자), 門弟(문제)
존장(尊丈)에 대한 자기의 호칭	侍生(시생), 小人(소인), 小子(소자), 小生(소생), 記下生(기하생)
평교(平交)간의 호칭	兄(형), 兄氏(형씨), 仁兄(인형), 學兄 (학형), 弟(제), 遇弟(우제)
제(弟)라고 쓰기 곤란한 자리에 대한 자기의 호칭	記下(기하)
아주 존귀(尊貴)한 분에 대한 자기의 호칭	恤下生(혈하생)

편·지·쓰·기·길·잡·이

편지!? 이렇게 쓴다!

안 편저자 재 찬 0 발행자 남 용 일신서적출판사 발행소 주 소 121-855 서울시 마포구 신수동 177-3 등 록 1969년 9월 12일(No. 10-70) 전 화 (02)703-3001~5(영업부) (02)703-3006~8(편집부) FAX (02)703-3009(영업부) (02)703-3008(편집부)

© ILSIN PUBLISHING Co. 2001.

ISBN 89-366-0828-2